SAR PELADAN

L'ART
IDÉALISTE & MYSTIQUE

DOCTRINE DE L'ORDRE
ET DU SALON ANNUEL DES ROSE ✠ CROIX

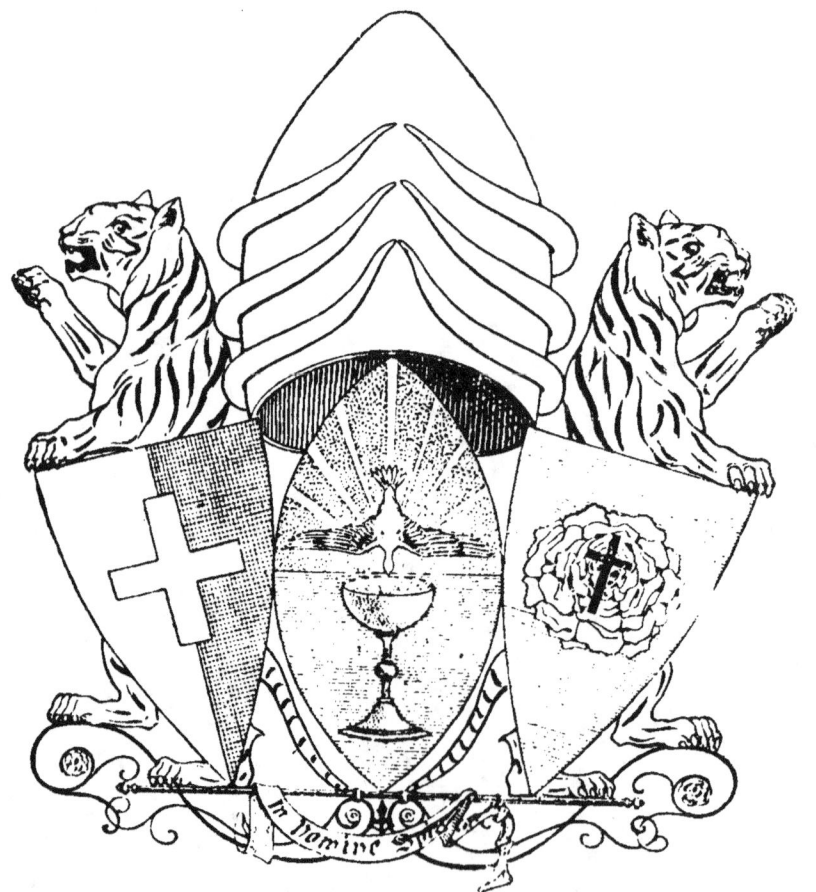

PARIS, CHAMUEL, ÉDITEUR, 29, rue de Trévise

1894

Tous droits réservés

L'ART IDÉALISTE ET MYSTIQUE

N'EST ENTIÈREMENT COMPRÉHENSIBLE QUE POUR LE LECTEUR
DE SES DEUX ANNEXES

COMMENT
ON DEVIENT ARISTE

ESTHÉTIQUE DE

L'AMPHITHÉATRE DES SCIENCES MORTES

Un beau vol. in-8° de 400 pages. **7 fr. 50**

La *Décadence esthétique*, tirée à part à petit nombre, est complètement épuisée. Seul l'*Art ochlocratique*, grand in-8, avec portrait du Sar héliogravé, sera adressé franco, à la réception d'un mandat de 7 francs adressé au secrétariat de l'Ordre : 2, rue de Commailles.

CATÉCHISME INTELLECTUEL

DE L'ORDRE

DE LA ROSE ✠ CROIX

LE PREMIER DE CES OUVRAGES EST EN VENTE

LE SECOND

SERA PUBLIÉ EN NOVEMBRE 1894

LETTRE

DE

ÉMILE BURNOUF

ANCIEN DIRECTEUR DE L'ÉCOLE D'ATHÈNES

SUR LA

RESTITUTION DE LA TRILOGIE D'ESCHYLE

(Prométhée porteur de feu et Prométhée Délivré)

Par le SAR PELADAN

Actuellement ne pouvant obtenir lecture à la Comédie-Française.
(Extraite du journal *Le Temps*.)

Paris, 19 avril 1894.

Sar Peladan,

Vous voulez bien me demander mon impression au sujet de votre Trilogie eschylienne de Prométhée. Je ne vous cache pas que j'en abordais la lecture avec une certaine terreur; nous avions le Prométhée enchaîné *complet, mais des deux autres pièces il ne nous restait rien du tout, et il me paraissait effrayant d'en entreprendre la restitution. J'ai donc lu votre double composition, encadrant l'œuvre d'Eschyle. Eh bien! mes appréhensions se sont dissipées. Je trouve à votre œuvre le carac-*

tère grec aussi complet qu'on peut le désirer. L'œuvre d'Eschyle avait certainement quelque chose de métaphysique, dirai-je d'ésotérique; ce qu'il en reste le prouve assez. Les grands esprits de cette époque étaient sûrement initiés aux « doctrines secrètes », conservées dans les temples et transmises par les initiations. Les poètes dramatiques en laissent souvent transpirer quelque chose dans leurs écrits. Plusieurs pièces d'Euripide (telles que l'Hippolyte, les Bacchantes, et d'autres) en sont remplies. Vous avez par conséquent été en droit de faire de même dans une Trilogie où il n'y a que des dieux, qui se passe dans un monde surhumain, aux « confins de la terre », sur ces sommets du grand Caucase qui ont été les conducteurs des mythes depuis l'Asie centrale jusqu'en Occident. Et, en outre, ces Dieux sont des Titans, les plus vieilles conceptions de la religion grecque. Enfin, il s'agissait de Prométhée et, par conséquent, de la puissante théorie du Feu universel. Ce Titan n'est pas seulement le Porteur du Feu :

la tradition le donnait comme ayant modelé l'homme et la femme. Un bas-relief du Louvre représente cette opération, et c'est Athéné qui y apporte l'âme. La tradition aussi nous représentait Héraklès comme libérateur de Prométhée, et on voit, dans l'Alceste d'Euripide, Héraklès luttant avec la mort et ramenant Alceste à son mari : scène incomparable.

Je n'ai rien trouvé dans votre composition qui ne soit conforme à la tradition et aux usages du théâtre grec du temps de Périclès. Peut-être aurez-vous à changer quelques mots trop modernes pour le sujet traité : je dis « quelques mots »; je ne dis pas même quelques phrases, à plus forte raison, une seule scène. Il n'y a rien de superflu dans le développement que vous avez donné à l'idée antique, et je ne vois pas non plus ce qu'on y pourrait ajouter.

Votre tentative était hardie, beaucoup plus hardie que celle de M. Leconte de Lisle, qui n'a eu qu'à traduire et qu'à réduire une trilogie complète du même auteur : il l'a fait

*non sans succès. Le public a bien accueilli
les Erynnies. Pourquoi n'accueillerait-il pas
le* Prométhée *dont la portée est beaucoup
plus haute? A moins donc qu'il ne la trouve
trop haute, et ne s'avoue ainsi inférieur aux
Athéniens d'il y a deux mille ans.* Dî omen...

Mes sincères compliments.

<div align="right">Émile BURNOUF.</div>

Le 19 avril 1894.

THÉATRE DE LA ROSE ✠ CROIX

LE PRINCE DE BYZANCE
DRAME WAGNÉRIEN EN 5 ACTES
Refusé à l'*Odéon* et à la *Comédie-Française*

LE FILS DES ÉTOILES
WAGNERIE KALDÉENNE EN 3 ACTES
Refusé à l'*Odéon* et à la *Comédie-Française*
Représentée, le 19 mars 1892, à la Rose ✠ Croix.

L'*Androgyne* Œlohil a été créé par M^{lle} Marcelle Josset.
Izel, Suzanne Avril.
La *Courtisane* sacrée, Renée Dreyfus.
L'*Archimage d'Ereck*, par MM. Maurice Gewal.
Le *Palais Goudea*, Reigers.

A été repris, le 7 mars 1893, avec M^{lle} Nau dans *Œlohil*, M^{lle} Mellot dans *Izel* et M^{lle} Corysandre dans la *Courtisane*.

BABYLONE
TRAGÉDIE WAGNÉRIENNE EN 4 ACTES
Refusé à la *Comédie-Française*
Représentée, les 11, 12, 15, 17, 19 mars 1893, à la Rose ✠ Croix.

M. Hattier a créé le *Sar Mérodack*.
M. Daumebie, L'*Archimage*.
M^{lle} Mellot, *Samsina*.
Uruck, *An-Ipnon*, *Sinnakrib*, L'Ordre.

PROMÉTHÉE	**ORPHÉE**
Trilogie restituée d'Eschyle	TRAGÉDIE EN 5 ACTES

EN ŒUVRE :

LE MYSTÈRE DU GRAAL
MYSTÈRE EN 5 ACTES

Le MYSTÈRE de ROSE ✠ CROIX

LES ARGONAUTES

LE THÉATRE
DE
WAGNER

LES XI OPÉRAS SCÈNE PAR SCÈNE

AVEC DES RÉFLEXIONS CRITIQUES

PAR

Joséphin PELADAN

Un volume : Chamuel, éditeur

AU COMTE

PIERRE DE PULIGA

COMMANDEUR DE LA ROSE ✠ CROIX, DU TEMPLE ET DU GRAAL

Amé Commandeur, très noble Ami,

Ma tragédie de Babylone *Vous est dédiée. Je Vous donne cette œuvre que Vous aimez et qui fut, pour moi l'occasion de Vous bien connaître ; pour Vous la circonstance où Votre noble caractère pouvait paraître.*

Babylone *ne s'imprimera qu'après ma victoire, fatale en elle-même, incertaine et flottante quant au moment où elle se produira.*

J'ai tendu l'arc d'Ulysse, j'ai tenté l'art d'Eschyle, — le plus autorisé des hellénisants m'a approuvé au nom de l'Ionie, de sa tradition et de ses coutumes ; je suis le digne ambassadeur d'Eschyle — Émile Burnouf, le

modeste et illustre savant l'atteste, — et la Comédie-Française, sans respect pour le Père du théâtre, ne daigne pas accorder une lecture à la restitution des deux Prométhées perdus !

Voilà pourquoi, je ne veux pas tarder jusqu'au moment de la justice pour Vous dire publiquement mon amitié, au seuil d'une œuvre.

Celle-ci Vous convient, puisqu'elle édicte les saints commandements de cet art italien, qui est toute la peinture, comme l'art allemand est toute la musique. Notre communion spirituelle a commencé sous les auspices des Grands Florentins; et je Vous concède que Vous les aimez autant que moi, alors que ma jalousie sur ce point est extrême.

A la foi catholique Vous ajoutez l'enthousiasme esthétique, doublement religieux, deux fois fidèle; et telles Vos joies d'admiration qu'elles Vous détournent de regarder en Vous-même où des œuvres sommeillent qui s'éveilleront quelque jour.

Du moins, je Vous sais le chevaleresque expectant de la prouesse à accomplir : quand j'aurai épuisé ma force de producteur d'idées, quand mon prône sera fini et que, me retournant, je chercherai ceux qui m'ont suivi jusque-là, pour les convier à la définitive obédience de l'idéal, au seuil de Montsalvat, je Vous trouverai prêt à revêtir le froc des serviteurs de l'Esprit-Saint.

En attendant ce moment précieux, conservez-moi cette aide généreuse que Vous m'avez prodiguée.

Je l'ai dit ailleurs, je ne suis qu'un clairon; mais je sonne le rassemblement pour l'idéal.

Et je veux voir dans Votre venue vers moi, une nouvelle preuve de la difficile mission où j'ai parfois manqué de succès, où je ne manquerai jamais de foi, d'espérance et de charité.

Laissez-moi donc me parer d'une aussi belle adhésion et y voir un gage de victoire pour notre Suzerain, Dieu le Saint-Esprit,

que nous adorons ensemble et comme chrétiens et comme initiés.

Que l'éponyme de Babylone soit donc déjà honoré par cette dédicace, comme je l'honore en mon cœur qu'il a réjoui.

<div style="text-align:right">SAR PELADAN.</div>

Paris, mars 1894.

DEUXIÈME MILLE

LA QUESTE DU GRAAL

Proses choisies des X romans de l'*Éthopée*

LA DÉCADENCE LATINE

DU

SAR PÉLADAN

Portrait du Sar et 10 compositions hors texte
par SÉON

Un vol. petit in-8. 3 fr. 50

Chez Ollendorff

SECRÉTARIAT DE LA ROSE ✠ CROIX

2, *Rue de Commailles*

CONSTITUTIONS de **L'ORDRE LAIQUE** de la **ROSE✠CROIX du TEMPLE** et du **GRAAL**, publiées pour la première fois par ordre du Grand-Maître (opuscule sur papier solaire, impression bleue, du format d'ancien eucologe). Prix. 1 fr. 50

COMMÉMORATION

DE

PIERRE RAMBAUD

CHEVALIER STATUAIRE DE LA ROSE ✠ CROIX

Mort pour son art, le 29 *octobre* 1893

Au moment où ce bon chevalier de l'art très noble s'est couché pour l'éternelle contemplation, l'Ordre alors dispersé n'a pu paraître auprès de sa tombe.

Nous manifestons tardivement notre regret, mais d'une manière durable, en mettant la troisième geste, sous la commémoration de ce vaillant Rose ✠ Croix, qui était rue Laffite, qui était au Champ-de-Mars, et qui est encore, rue de la Paix, par sa *Martyre* admirable.

En nos critiques d'art annuelles, nous avons suivi l'essor de Pierre Rambaud, *L'Aurore*, les jeunes *Bayard* et *d'Aubigné*; ses têtes d'expression demanderaient de longs et admiratifs commentaires.

Sa dernière œuvre fut le Bayard colossal; ce chevalier statuaire devait donner son dernier effort à une telle figure.

Il fut aussi noble de caractère que d'œuvre.

Nous le commandons à vos prières, à votre admiration, à votre mémoire.

S. P.

EXHORTATION

—

Artiste, tu es prêtre : l'Art est le grand mystère et, lorsque ton effort aboutit au chef-d'œuvre, un rayon du divin descend comme sur un autel. O présence réelle de la divinité resplendissante sous ces noms suprêmes : Vinci, Raphaël, Michel-Ange, Beethoven et Wagner.

Artiste, tu es roi : l'Art est l'empire véritable ; lorsque ta main écrit une ligne parfaite, les chérubins eux-mêmes descendent s'y complaire comme dans un miroir.

Spirituel dessin, ligne d'âme, forme d'entendement, tu donnes le corps à nos rêves, Samothrace et saint Jean, Sixtine et Cenacolo, saint Ouen, Parsifal, Neuvième Symphonie, Notre-Dame.

Artiste, tu es mage : l'Art est le grand miracle, il prouve seul notre immortalité.

Qui doute encore? Le Giotto a touché les stigmates, la Vierge est apparue à Fra Angelico; et Rembrandt démontra la résurrection de Lazare.

Réplique absolue aux arguties pédantes, on doute de Moïse, mais voici Michel-Ange; on méconnaît Jésus, mais voilà Léonard ; on laïcise tout, mais l'Art immuable et sacré continue sa prière.

Sublimité indicible et sereine, saint Graal toujours rayonnant, ostensoir et relique, oriflamme invaincu, Art tout-puissant, Art Dieu, je t'adore à genoux, dernier reflet d'En Haut sur notre putrescence.

Les rois hébétés et sordides, devenus citoyens, achèvent de mourir sur le pavé des villes où leur race a régné.

Les nobles heaument leur blason du bonnet de septembre, ils courtisent le peuple, ou bien, stupides, se complaisent aux choses d'écurie.

Les prêtres ont accepté de revêtir la livrée homicide ; où sont donc les insermentés ?

Tout est pourri, tout est fini, la décadence lézarde et fait trembler l'édifice latin : et la croix esseulée n'a plus même auprès d'elle l'épée des Guise, le fusil d'un chouan. Pleure, Grégoire VII, ô pape gigantesque, toi qui eus tout sauvé, pleure du haut du ciel sur ton Église enténébrée, et toi, vieux Dante, lève-toi de ton trône de gloire, Homère catholique, et mêle ta colère au désespoir du Buonarotti.

Une lueur pourtant de la sainte lumière, une pâle couleur a paru, se fonçant... Voici que le gibet du saint supplice s'étoile d'une fleur.

Miracle ! miracle ! une rose s'élève et s'ouvre grandissante, s'efforçant d'enserrer en ses feuilles pieuses la croix divine du salut : et la croix consolée resplendit ; Jésus n'a pas maudit ce monde, Jésus reçoit l'adoration de l'Art.

Les Mages, les premiers, vinrent au divin

Maitre; les Mages, les derniers, resteront ses enfants.

L'enthousiasme auguste de l'artiste survit à la piété éteinte d'autrefois.

Pitoyables modernes, votre course au néant est fatale; tombez donc sous le poids de votre indignité: vos blasphèmes jamais n'effaceront la foi des œuvres, ô stériles!

Vous pourrez quelque jour fermer l'Église, mais le musée? Le Louvre officiera, si Notre-Dame est profanée.

Oui, le Strauss a nié, mais Parsifal affirme; et l'archange de Franck, de sa sublime voix, a couvert le commérage impie du Renan.

L'humanité, ô citoyens, ira toujours à la messe, quand le prêtre sera Bach, Beethoven, Palestrina: on ne peut pas athéiser l'orgue sublime.

Misérables modernes, vous ne vaincrez jamais; car le saint Georges, ô monstre, l'éternel justicier, c'est le génie, et le beau toujours sera Dieu. Frères de tous les arts,

je sonne ici l'appel guerrier; formons une sainte milice pour le salut de l'idéalité.

Nous sommes peu contre tous, mais les anges sont nôtres.

Nous n'avons point de chefs; mais les vieux maîtres, du haut du paradis, nous guideront vers Montsalvat.

Notre mission a commencé du jour où le blasphème devint roi; qu'une chevalerie paraisse pour honorer et servir l'Idéal; imparfaits et pêcheurs, soyons au moins des preux; que la rose des formes et des couleurs devienne le tabernacle admirable, et la croix rédemptrice s'y complaira.

O toi, qui hésites, mon frère, ne va pas te méprendre et confondre le feu de la Foi avec le cri du fanatique.

Cette Église si chère, la seule chose auguste de ce monde, bannit la Rose et croit son parfum dangereux.

Près d'elle, nous dressons le temple de Beauté; nous œuvrerons aux échos des prières, émules, non rivaux, différents, non

pas divergents, car l'artiste est un prêtre, un roi, un mage, car l'art est un mystère, le seul empire véritable, le grand miracle !

Une lueur de la sainte lumière, une pâle couleur, a paru se fonçant... Voici que le gibet du saint supplice s'étoile d'une fleur.

Miracle ! miracle ! une rose s'élève et s'ouvre grandissante, s'efforçant d'enserrer en ses feuilles pieuses la croix divine du salut, et la croix consolée resplendit.

Jésus n'a pas maudit ce monde.

Jésus reçoit l'adoration de l'art.

L'enthousiasme auguste de l'artiste survit à la piété éteinte d'autrefois.

SAR PELADAN.

AD CRUCEM PER ROSAM

―

Je suis entré dans les lettres par l'esthétique, et dans l'esthétique par cette formule :

« Je crois à l'Idéal, à la Tradition, à la Hiérarchie. » Au sortir de l'ascèse par le livre et la méditation catholique, Rose ✠ *Croix, mon premier pas devait être* ad Apostolos *et* ad Magistros.

Je suis allé d'abord à Rome, non à Paris. Devant les iconostases du Génie, j'ai admiré comme on prie ; et, arrivé à Paris, lieu des réalisations, j'avais une doctrine esthétique. Le salon de 1881 me plongea dans la stupeur.

Je m'efforçai à une accommodation entre F. Millet et Michel-Ange, Jules Romain et Rops ; je voulus me convaincre que le paysage était une forme légitime de l'art, et on retrou-

vera dans mes critiques annuelles les catégories du Rustique et de la Contemporanéité.

Je demande pardon aux futurs esthétophanes de cette concession, comme du truisme qui titre ce livre doctrinal.

Avant de sourire, que mes successeurs s'informent de l'état esthétique en pays latin, au moment où j'écris. — 1894 est un 1794 sur le plan intellectuel.

Cent ans après la mort des institutions, on assiste à l'agonie des notions.

Égalité intellectuelle, égalité sociale, égalité esthétique, autant d'étapes de la décadence latine.

Les Protestants, les sans-culottes et les journalistes se sont levés contre les trois piliers de toute société : le pape, le roi, le myste.

Le premier anarchiste moderne s'appela Luther ; il déclara que chacun était pape en face de la Bible où lui-même n'entendait rien ; après ce Jean qui pleure du désordre, parut ce Jean qui rit, Voltaire.

Quel nom donner au second anarchiste ? Il

s'appellerait en idéologie Jean-Jacques; en phraséologie, Robespierre; en action, Marat ou Bonaparte.

Le troisième échappe plus encore à la désignation: on ne dit pas la tête, mais les têtes de l'hydre.

Historiquement, le monde moderne a subi trois révolutions: l'une contre la théocratie, et cela s'appelle Protestantisme; l'autre contre la monarchie, et cela s'appelle Socialisme; la dernière contre l'esthétique, et cela s'appelle Réalisme.

Après la religion et l'autorité il restait l'Art à détruire.

De quel zèle, ils y ont travaillé, les Luthériens, en le bannissant de leur temple et de leurs mœurs; les sans-culottes, en le voulant à leur image; les journalistes, en proclamant l'éphéméride, la vraie matière et la rue la seule atmosphère de l'œuvre d'art!

Le jour où Louis XIV s'écriait devant un Téniers: « Enlevez de devant moi ces magots! » il était un grand esthète.

Sur ces mêmes murs où se voit le miracle de la sainte épine de Philippe de Champagne s'étale l'ignoble enterrement d'Ornans ; et dans les ateliers, les descendants du Poussin, d'autres qui ont peut-être connu Delacroix, copient les crépons japonais.

Une maladie de l'œil devenant une théorie ; la perception faussée aboutissant à la niaiserie du ton local ; le nu et la draperie disparaissant de l'iconique ; le monument abaissé jusqu'à la bâtisse ; et cette idiotie née de 1793, la peinture d'histoire, commandée par le monomane de Sainte-Hélène, cédant la place à cette ordure, la représentation des ivrognes et des pierreux, des paysans, tels que Balzac les a dits.

Dès 1881, dès ma première étude de l'Art vivant, j'ai vu qu'on avait perdu les Normes et je les ai recherchées et, les ayant trouvées, j'ai instauré un salon qui devait en être la manifestation.

Je me suis heurté aux plus bas intérêts, j'ai rencontré, surtout chez l'artiste latin, une

indifférence totale de l'idéal en lui-même; les meilleurs ne s'intéressent qu'à leurs œuvres et ne voient pas d'autre importance que leur production.

Ceux qui auraient été mes meilleurs arguments se sont désintéressés du discours; Puvis de Chavannes a préféré ses honneurs de présidence à un rôle admirable de peintre prêcheur; Gustave Moreau a eu peur des humeurs d'Institut.

Les plus nobles caractères, les Burne Jones et les Watts, devenus soudain incompréhensifs et soupçonneux, se sont retranchés derrière la blague des journaux me présentant comme un habile homme.

Quant aux élèves de ceux-là, ils ont craint de se compromettre. J'ai dû marcher avec des talents inconsacrés, qui m'ont déjà en partie quittés, croyant n'avoir plus besoin du mouvement Rose ✠ Croix; et tous, un jour, prendront leur vol vers les sphères officielles, dès qu'ils croiront avoir tiré de l'Ordre ce qui sert à leur destin.

Mais, si le Salon de la Rose ✠ Croix n'est pas ce qu'il doit être, l'idée Rose ✠ Croix conquiert d'année en année et les artistes et le public. Esthétiquement la cause est gagnée. De même qu'aujourd'hui on oublie celui qui remit la Magie en lumière ; de même on oubliera demain le Ruskins qui fonda, et selon une formule plus traditionnelle encore ce qu'on pourrait appeler un parallèle au Pré-Raphaëlisme.

Qu'importe que l'idée dissociée de son chevalier ne porte plus les couleurs de celui qui lui donna vie et force : Non nobis, Domine, sed nominis tui gloriæ soli !

Je ne viens pas ici revendiquer des honneurs, je coordonne simplement mes leçons.

La Vérité se trouve et ne s'invente pas, et une idée qui serait vraiment personnelle serait une bêtise.

Selon la méthode moderne qui définit la science le total des expériences, l'esthétique sera la synthèse des chefs-d'œuvre : elle ne peut être rien autre.

Depuis deux ans, je retarde la publication du présent livre, tellement sa portée me paraît redoutable. Il conclut non seulement à une épuration des musées, qui rejette la moitié du Louvre et presque tout le Luxembourg aux greniers, il relègue encore au rang d'artisans la presque totalité des prétendus artistes.

Mes derniers scrupules, je les ai perdus devant les Rubens, à Anvers; devant les Hals, à Haarlem; devant la vache de Potter, à La Haye.

Ma conviction est faite; convaincu, je vais essayer de convaincre mon lecteur qu'il n'y a aucune relation entre l'Art, cette théologie des expressions, cette idéographie des formes, et M. Vollon, ouvrier peintre, que la calligraphie n'est pas le style; ni la seule exécution, le tableau; ni la simple maçonnerie, le monument.

Il n'est ici question que des Arts; les Lettres appartiennent à une sphère supérieure; elles sont les arts de l'idée et contiennent une grandeur propre qui force l'écrivain (j'entends

celui qui pense) à valoir plus que son œuvre, tandis que l'artiste réalise presque toujours au-dessus de lui-même ; l'homme ne vaut pas le tableau le plus souvent : phénomène explicable, si on songe que l'artiste actuel ne cultive que son œil, n'exerce que ses mains, oubliant de méditer.

On dit assez généralement que je passe pour compétent en esthétique et que c'est la seule matière où je ne sois pas malvenu de parler.

J'accepte ce dire et je l'appuye. La plus grande partie de l'année 1880, je la consacrai à l'étude minutieuse, ardente, extasiée de l'Italie.

J'en avais rapporté l'idée d'un beau travail, le Complément de l'Histoire des peintres *de C. Blanc, où manquent deux siècles d'art, « Trecentisti et Quattrocentisti ».*

Deux monographies ont paru, l'Orcagna et l'Angelico ; les bibliothèques ont refusé de souscrire parce que je n'étais pas sous-conservateur de quelque chose. Catholique et

compétent peut-on devenir conservateur sous une administration républicaine qui paye, comme Raphaël, un tableautin du Spagna, 200 000 francs ?

Je connais les musées d'Allemagne, sauf le Belvédère de Vienne ; et je n'ignore pas tout à fait Madrid et l'Ermitage, ayant vu et étudié les cent mille photographies de la maison Braun, cette Pinacothèque faite de toutes.

La Belgique et la Hollande me sont familières ; j'ai parcouru tous les musées de province ; enfin, il n'est pas, sauf dans quelque galerie particulière, une œuvre haute qui ne soit présente et classée dans mon esprit.

J'ai vu dessiner, sculpter, peindre et graver nombre de contemporains notables ; j'ai suivi le mouvement actuel, à Munich comme à Paris.

Je suis donc parfaitement instruit et informé, quoique je ne sois pas M. Roujon, le directeur des Beaux-Arts, lequel m'a déclaré qu'il ne pouvait rien pour un catholique,

quand je suis allé demander, en 1894, une salle d'exposition.

Je dois à ceux qui me suivent comme à ceux qui me méconnaissent un didactisme. Voici les canons de l'Art restitués d'après les chefs-d'œuvre pour qu'il en soit fait d'autres. Mon écriture esthétique comprend à peu près douze volumes. Celui-ci sera le treizième et, selon le sens mystérieux du nombre qui signifie renaissance ou mort, d'après ce qui le précède et ce qui le suit, j'espère qu'il sera l'argument vainqueur, le décisif discours qui permettra aux esprits de bon vouloir de comprendre l'importance et la lumière du Salon annuel de la Rose ✠ Croix et plus encore l'incontestabilité de cette doctrine qui sera le salut de plusieurs, peut-être de beaucoup, pour la gloire du Saint-Esprit, mon Seigneur, mon sublime Seigneur.

<div align="right">SAR PELADAN.</div>

THÉORIE DE LA BEAUTÉ

A. I. — *Il n'y a pas d'autre Réalité que Dieu. Il n'y a pas d'autre Vérité que Dieu. Il n'y a pas d'autre Beauté que Dieu.*

Dieu seul existe et toute parole qui ne l'exprime pas est un bruit; et toute voie qui ne le cherche pas aboutit au néant.

La seule fin de l'homme c'est la queste de Dieu. Il faut le percevoir, le concevoir, l'entendre, ou bien périr ignominieusement.

A. II. — *Les trois grands noms divins sont : 1° La Réalité, la substance ou le Père ; 2° la Beauté, la vie ou le Fils ; 3° La Vérité ou l'unification de la Réalité et de la Beauté qui est le Saint-Esprit.*

Ces trois noms régissent trois voies même-

ment aboutissantes, trois questes de Dieu, trois modes religieux.

Entendez religion dans son sens de relier la créature au Créateur.

A. III. — *La Science ou recherche de Dieu par la Réalité. L'Art ou recherche de Dieu par la Beauté. La Théodicée ou recherche de Dieu par la Pensée.*

Qu'est-ce donc que la Beauté ? sinon

A. IV. — *La Recherche de Dieu par la Vie*[1] *et la Forme.*

Mais, ainsi que les trois personnes divines sont toutes présentes en chacune d'elles, ainsi la Beauté se particularise en trois rayonnements, formant le triangle d'idéalité.

A. V. — *La Beauté du Père s'appelle Intensité. La Beauté du Fils s'appelle Subtilité*[2]. *La Beauté du Saint-Esprit s'appelle Harmonie.*

[1] Le lecteur verra par la table des chapitres que le Sar considère trois des sept arts comme intrinsèques à l'homme et manifestables sans secours technique.

[2] C'est dans une autre acception d'idée qu'aux trois traités

Lorsqu'on dit une chose idéale, on lui attribue l'intensité, la subtilité et l'harmonie conceptible ; et l'art considéré dans son essence se définira.

A. VI. — Le point esthétique d'une forme est le point d'apothéose, c'est-à-dire la réalisation qui l'approche de l'absolu conceptible.

A. VII. — *L'Intensité réalisée s'appelle le sublime.* Le sublime s'obtient par l'excès d'une des proportions et opère sur l'esthète par l'étonnement : tels, le surbaissement des temples d'Orient et la surélévation des églises ogivales ; tel, Michel-Ange en ses deux arts.

A. VIII. — *La Subtilité réalisée s'appelle le Beau ;* le Beau s'obtient par la pondération et l'équilibre des rapports les plus immédiats : telles, l'œuvre d'Athènes et celle de Raphaël.

A. IX. — *L'Harmonie réalisée s'appelle Per-*

parus de *l'Amphithéâtre des sciences mortes*, la subtilité s'attribue toujours au Saint-Esprit et l'harmonie au Fils.

Dans le monde animique l'harmonie suprême se réalise au Cenacolo et au Calvaire.

Dans le monde intellectuel, la subtilité qui pourrait se définir la simultanéité de tous les rapports, appartient à la troisième personne.

fection et s'obtient par la pondération et l'équilibre de tous les rapports, même les plus asymptotes : telle, l'œuvre de Léonard de Vinci.

Les Rose ✠ Croix classent toutes les catégories de l'entendement comme autant de subdivisions d'une unique science : la théodicée, et *l'Art idéaliste et mystique*, malgré son titre afférent aux seuls Beaux-Arts, prétend à valoir en annexe des *Sommes* et des *Manrèze*.

Le lecteur n'oubliera jamais, au cours de ces pages, que l'Art y est présenté comme une religion ou, si l'on veut, comme cette part médiane de la religion entre la physique et la métaphysique.

Or, ce qui distingue une religion d'une philosophie, c'est l'absolutisme dogmatique et le rituel canonique : c'est la subordination de l'individualisme à l'harmonie collective.

Quel est le dogme applicable à tous les arts du dessin? Quelle est l'essence de l'Art? Et comment définir l'Art lui-même, sinon ainsi :

A. X. — *L'Art est l'ensemble des moyens réalisateurs de la Beauté.*

A. XI. — *La Beauté est l'essence de toute*

expression par les formes. Les technies ne sont que les modes aboutissant.

Si la Beauté est le but, l'art, le moyen, quelle sera la règle ? L'idéal.

Ouvrez un Littré à ce mot : « Idéal; ce qui réunit toutes les perfections que l'esprit peut concevoir. »

L'ART IDÉALISTE EST DONC CELUI QUI RÉUNIT DANS UNE ŒUVRE TOUTES LES PERFECTIONS QUE L'ESPRIT PEUT CONCEVOIR SUR UN THÈME DONNÉ.

On comprend déjà, qu'il y a des thèmes trop bas pour qu'ils suscitent aucune idée de perfection, et que j'ai honni, avec une extrême logique, des salons de la Rose ✠ Croix : la peinture d'histoire ; la militaire ; toute représentation de la vie contemporaine privée ou publique ; le portrait des quelconques ; les paysanneries ; les marines ; l'humorisme ; l'orientalisme pittoresque ; l'animal domestique ou de sport ; les fleurs, les fruits et les accessoires.

Quelles perfections se peuvent concevoir à illustrer un manuel ; à esseuler un factionnaire ; à faire défiler des mineurs ou des clubmens ; au visage de Bonhomet ; aux peinards de la terre comme de la mer ; aux anecdotes, à l'Algérie, cet Orient marseillais ; aux vaches et aux chiens,

aux chrysanthèmes et aux melons, aux aiguières ? Quelles perfections se peuvent concevoir à ces choses ?

Pascal se l'est demandé en une exclamation lumineuse : « Quelle vanité que la peinture qui veut nous forcer d'admirer la représentation des choses dont nous dédaignons la réalité ! »

Si nous rapprochons de l'auteur des *Provinciales* l'auteur de *Parsifal*, nous aurons élucidé toute la matière.

Wagner dit dans un de ses écrits théoriques : « L'Art commence là même où finit la vie. »

Car la même femme, que la concupiscence salue d'un désir, ne solliciterait pas l'admiration par son image reproduite. Voilà pourquoi, à la première épithète : *idéaliste*, j'ai dû en ajouter une autre : et *mystique*.

Or, mystique veut dire qui tient du mystère ; et myste, initié.

Il ne suffit donc pas qu'une œuvre satisfasse l'idée ; il faut encore qu'elle détermine une impression d'au-delà ; il faut qu'elle soit un tremplin d'enthousiasme, un déterminant de pensées. Généralement, le Titien est idéal, jamais mystique ; le contraire apparaît chez les Trecentisti, toujours mystiques, rarement idéals.

A. XII. — La Beauté d'une œuvre est faite de réalité sublimée.

A. XIII. — La mysticité d'une œuvre est faite d'irréalité normiquement produite.

A. XIV. — L'œuvre réelle de forme, et irréelle d'expression, est parfaite : Léonard.

Ces antiques principes, aujourd'hui oubliés, dédaignés, présidaient au génie ancien.

Se figure-t-on un Paul-Émile demandant à Paris, comme il fit à Athènes, un précepteur pour ses enfants qui fût peintre et philosophe.

Évidemment, vers l'an 163 avant Jésus-Christ, les peintres d'Athènes savaient quelque chose de plus que M. Roybet.

Platon seul a osé considérer la Beauté comme un être spirituel existant indépendamment de nos conceptions : et un penseur injustement oublié, Maxime de Tyr, montre qu'au IIe siècle (il vint à Rome sous Commode) la tradition vivait encore :

« Le beau ineffable — dit-il — existe dans le ciel et dans ses sphères. Là, il demeure sans mélange. Mais, en se terrestrisant, il s'obscurcit par degrés...

« ... Celui qui conserve en son esprit la notion essentielle de la Beauté la reconnaît dès qu'il la rencontre : comme Ulysse apercevait la fumée qui s'élève du toit ancestral, l'esthète tressaille, joyeux et transporté.

« Un fleuve majestueux, une belle fleur, un cheval fougueux offrent bien quelques parcelles du Beau, mais très brutes.

« Si le Beau est descendu quelque part dans la substance, où le verra-t-on sinon dans l'homme, dont l'âme a le même principe que le Beau.

« Aimer toute autre chose que le Beau c'est ne plus aimer que la volupté.

« Le Beau est quelque chose de plus vif, il ne donne pas le temps de jouir, il extasie. Notre âme exilée sur la terre, enveloppée d'un limon épais, est condamnée à une vie obscure, sans ordre, pleine de troubles et d'égarement ; elle ne saurait contempler le Beau ineffable avec énergie et plénitude. Mais notre âme a une tendance perpétuelle vers l'ordre, vers la beauté. L'ordre moral ou spirituel, de même que l'ordre physique ou naturel, constitue ce beau avec lequel elle a une éternelle sympathie. »

Voici donc un philosophe qui légitime mes appellations : « idéaliste et mystique. »

A. XV. — L'idéal, c'est l'apogée d'une forme.

A. XVI. — Et la mysticité d'une forme, c'est son nimbe, sa contenance d'au-delà.

La forme belle en soi-même, idéale, est susceptible de deux augmentations d'intérêt : comme le dit Maxime de Tyr en sa vingt-cinquième dissertation :

« La Beauté du corps ne peut être la beauté par excellence, elle n'est en quelque façon que le prélude d'une beauté plus accomplie. »

Dans chacune des trois formules de la Beauté, il y a encore trois degrés, comme il y a trois éléments dans l'homme.

L'intensité, la subtilité et l'harmonie donnent lieu à trois résultats esthétiques.

Le sublime peut être physique, comme dans le torse que palpait Michel-Ange aveugle ; animique, comme dans le Laocoon ; spirituel, comme dans le Génie du repos éternel (Louvre).

La subtilité physique s'appellera l'Arês Farnèse ; la subtilité morale, le Mosé ; la subtilité intellectuelle, la Niké de Samothrace.

L'harmonie physique se voit dans la Milo ; l'harmonie morale, dans *le Jardin des Oliviers*

de Delacroix; l'harmonie intellectuelle, dans le *Cenacolo* de Léonard.

Le raccordement de l'esthétique à la théologie semblera peut-être gratuit à des chrétiens indignes d'être païens; toutefois, pour convaincre, on choisit ses preuves suivant les esprits visés, et le 26ᵉ verset du chapitre ɪ de la Genèse va déposer synonymement à la version d'Eleusis :

ŷ 26. — *Les êtres délégués de l'Être (Elohim) concevant leur œuvre créatrice décrétèrent que l'adamité (humanité) serait réalisée (délinéée) d'après leur ombre portée.*

Les Elohim étaient des esprits, des émanations individualisées de l'essence.

L'ombre étant une décroissance par rapport à la lumière, l'ombre de l'essence sera la substance, comme l'ombre de la substance ne peut être que la matière.

Les simples et ceux qui font paître les simples, ayant pour devoir de matérialiser le mystère afin de le sentir et ne pouvant se hausser, amoindrissent les notions jusqu'à eux, déclarant, aussi bien dans saint Jérôme que dans les versions huguenotes, la création de l'homme à

l'image de Dieu. La moindre connaissance du génie hébraïque les aurait empêchés de voir la personnalité de Dieu dans un nom à désinence de pluralité.

Il résulte de saint Denis que les esprits créateurs appartenaient à l'une des dernières hiérarchies, et cela se conçoit, étant donnée la relative bassesse de la fonction, car le Cosmos et l'Adamité apparaissent peu de chose en face de la série spirituelle, pour n'en nommer qu'une.

Le prototype de l'homme, roi du monde sensible, c'est l'ange.

La loi d'évolution, qui nous montre toutes les séries créées devenant créatrices à leur tour d'autres séries, nous enseigne le devoir de l'expansion, sous peine de néant. Il découle du texte sacré un dogme qui gouverne à la fois la peinture et la sculpture et toute représentation humaine ; pour avoir proféré ce dogme sous une forme assimilable aux cerveaux anémiés de ce temps, j'ai été étrangement accusé, comme le furent mes maîtres : Léonard et Wagner. Si notre triste époque ne peut faire d'autre écho à une vérité qu'une calomnie, c'est elle qui se déshonore.

A. XVII. — *On pourrait définir la beauté la recherche des formes angéliques.*

Or, cette forme spirituelle, dont nous sommes l'ombre substantielle, nul ne la concevra sans un caractère de jeunesse, en l'élevant également au-dessus des deux sexualités.

A. XVIII. — *L'androgyne, c'est-à-dire la jeunesse également distante du mâle et de la femelle, apparaît le dogme plastique.*

On connaît la légende grecque sur l'origine des arts du dessin. A la veillée d'adieu, la fille de Dibutade, potier de Sicyone, pour garder l'image du cher être qui allait partir, délinéa son ombre avec du charbon sur la blancheur du mur.

Ainsi, pour que reste en notre âme le souvenir fervent de notre angélique origine, il nous faut, les uns par l'œuvre, et les autres par la compréhension de l'œuvre, entretenir notre entendement et nos sens même, du désir de retourner un jour auprès de ceux qui nous donneront le parfait amour, comme ils nous donnèrent la réalité et la vie. Et maintenant, de cette sphère des harmonies spirituelles, abaissons nos regards

sur les choppes d'un Manet, les affiches d'un Chéret, ou bien la raie de Chardin, les dindons d'Hondekoeter, les casseroles de Kalf, les figurants de Meissonnier, et ces autres prostitutions du dessin qui ornent les feuilles à trois sous.

Mais je ne crois pas qu'un esprit cultivé, une fois amené sur les hauteurs de l'art véritable, tarde à découvrir l'ignominie de l'art sans beauté, ce pendant de la parole sans pensée.

On croit trop communément que l'esthétique est une branche de la littérature ou de l'érudition : même pour ces esprits inférieurs qui ne s'élèvent pas jusqu'à la foi catholique, l'esthétique doit leur paraître la philosophie du sentir ; et, comme ce que nous appelons plaisir emprunte sa catégorie à un inverse que nous appelons souffrir, ainsi le Beau ne saurait être perçu que par son antithèse radicale, le Laid.

Or, revenons aux définitions antérieures et relevons les trois caractères attribués à la Beauté : je prononce que, l'ombre n'étant que l'absence de la lumière, la Laideur a trois informes, trois manques : manque d'intensité, manque de subtilité, manque d'harmonie.

Si l'on m'objectait le bestiaire du Moyen Age, les gargouilles, les dragons, les chimères, je répondrais qu'elles rentrent dans l'intensité et

qu'elles ont le double caractère de la forme réelle en ses parties, et irréelle en son ensemble.

Je crois avoir établi que la Beauté est une des trois façons humaines de concevoir la Divinité, et j'appelle les sept arts nommés beaux entre tous, les sept modes expressifs de la Beauté.

LIVRE I

LES SEPT ARTS

ou

MODES RÉALISATEURS DE LA BEAUTÉ

LES SEPT ARTS

ou

MODES RÉALISATEURS DE LA BEAUTÉ

LES ARTS DE LA PERSONNALITÉ

Toute collectivité est irresponsable, qu'elle soit mondaine ou politique : ce qui est le nombre n'a point de mérite ou de démérite propre. Seuls les egrégores rendront compte à Dieu, egrégore suprême, de tous les agissements d'ici-bas.

L'âme humaine subit des appétences parallèles aux instincts du corps, et il n'est pas vrai que les penchants et les attractions soient mauvais en eux-mêmes, puisqu'ils sont conditionnels de la vie qui est la volonté de Dieu. Mais, lorsqu'une civilisation n'est pas gouvernée par des Mages, c'est-à-dire par des hommes d'abstraction, il se produit un débordement individualiste de toutes les appétences qui n'ont pas été canalisées et endiguées. Qui, parmi les esthètes, n'a

gémi devant l'amateur devenu peintre ridicule, devant l'invasion des femmes dans les beaux-arts ? A partir d'un certain chiffre de rentes, et même sans aucune rente, tout animal latin de l'un ou l'autre sexe est appelé à cultiver ce que la bourgeoisie immonde, en veine de blasphèmes, nomma un jour les arts d'agréments. Où est la donzelle qui ne sabotte sa sonate, qui ne piaule sa romance, qui ne cochonne son aquarelle ? Où est cet homme vertueux et réfléchi qui, ayant des loisirs, n'a pas remplacé la pêche à la ligne par la peinture de paysages, ou qui ne se sert de ses pinceaux barbouilleurs pour pousser les affaires de sa concupiscence ?

Où est surtout cet être mâle ou femelle qui, en présence d'une statue ou d'un tableau, saura se taire parce qu'il ignore ?

Or, si les beaux-arts sont devenus, pour Prudhomme, Homais, Bonhomet et Carnot, les arts d'agrément, il faut que l'homme, même grossier, porte en lui un vague besoin d'idéal. Les mères françaises, ces fauconnières du mariage, dans leur soin de dresser leurs filles à lever un époux, n'omettent jamais musique, peinture et, quelquefois, sculpture. Déjà Balzac l'avait noté, et l'entraînement se pratique en-

core de même ; il nous faut voir ici l'expression d'un besoin esthétique, chez la gent mariable.

Les superstitions sont toutes les formes ânonnantes de réalités expérimentales ; de même, les usurpations sont l'effort discordant d'un besoin légitime insatisfait. Dès que l'homme cesse de craindre pour sa conservation, dès qu'il est momentanément relevé du souci matériel, il songe presque inconsciemment à s'accomplir et se crée un souci qu'on pourrait appeler ornemental. Quel est donc le légitime penchant qui pousse l'indigne tout-le-monde à usurper les sacerdotales fonctions de l'artiste véritable en une singerie sans plaisir pour soi, sans profit pour autrui. Ce penchant aux conséquences si déplorables, un des plus nobles, c'est le penchant vers la beauté. On a dit l'homme un animal religieux : je le dirai volontiers un animal esthétique. Sans décider si le sauvage apparaît être rudimentaire ou bien dégénéré des antiques civilisations, l'homme constaté à l'état de nature, errant, anthropophage même, présente l'intuition de ce que j'appellerai les arts intrinsèques de l'homme. Prenons le Peau-Rouge, infortuné débris de ce monde Atlante, qui fut plus grand et plus puissant que le nôtre,

prenons le Comanche, le Sioux, l'Apache, que la cupidité des épiciers américains finit à cette heure d'exterminer, et voyons en lui les caractères des trois sortes de beautés dont l'homme est susceptible. Nos yeux sont d'ordinaire les premiers affectés par l'être vivant, et ce que nous voyons d'abord c'est l'allure, la démarche, la silhouette, la pose, le geste, l'expression, — et tout cela rentre dans une impression analogue à celle de la statue colorée. La seconde impression que nous pouvons recevoir d'un être vivant est celle de la voix, soit qu'elle chante, soit qu'elle parle. Le timbre, l'intonation, les modulations sont susceptibles de Beauté comme les attitudes et les mouvements.

Enfin, si nous suivons le Peau-Rouge au conseil des Sachems, nous pourrons recevoir de lui une troisième impression, celle de l'éloquence, c'est-à-dire de la pensée exprimée. Eh bien ! pour satisfaire l'obscur besoin d'une certaine beauté, qui se montre même aux âmes moyennes, et préserver les vases sacrés du grand Art contre les inoccupations profanatrices, il a jadis suffi de révéler les arts laïques, les arts mondains, afin de préserver les arts sacerdotaux. Seule, la femme garde encore, de nos jours, à l'état de lettre morte, il est vrai, une tradition

qui longtemps engloba l'autre sexe. Mais son intérêt seulement, qui se base sur la concupiscence de l'homme, l'a préservée d'une obscuration complète. Elle a tellement besoin de plaire, même n'en ayant pas le goût, qu'elle serait forcée aux mêmes soins. Voici où son infériorité éclate : ayant la nécessité pour seule Muse, elle ne s'élève pas jusqu'à comprendre que sa grâce est le miroir où se reflètent également les larves de ce monde et les rayons de l'au-delà, et, servile devant ceux qu'elle éblouit, elle ne leur présente que le reflet de leur néant augmenté du sien propre.

Je ne sais pas si la parole d'un Mage peut attaquer avec succès les mœurs d'une décadence. Je sais seulement que la vérité doit être périodiquement révélée, c'est-à-dire présentée sous des formes nouvelles et que décide le caractère du lieu et du moment. Je ne me flatte pas que ces ménageries de l'amour-propre, qu'on appelle Académies Julian, se dispersent à ma voix, ni que les sous-brutes de l'enseignement secondaire féminin cessent de préparer des jeunes filles à la haute prostitution.

Après la publication de ce livre, on ne fermera pas un piano, ni une boîte de couleurs moites ;

du moins, quelqu'un aura osé la confusion de tous.

Considérant l'être humain dans ses trois éléments, corps, âme, esprit, je vais rendre à la lumière les trois arts de la personnalité qui sont : la kaloprosopie, la diction et l'élocution.

I

LA KALOPROSOPIE

Si j'envisageais ce que l'être humain peut esthétiser par l'aspect du corps en mouvement, j'appellerais cet art perdu et que je m'efforce de retrouver : la théâtrique. Ce qui fait l'infériorité relative de l'acteur et du chanteur, c'est son rôle de moyen. Il réalise la pensée d'autrui et non la sienne propre. En outre, la théâtrique comporte la diction, ou déclamation des anciens, et, par conséquent, ce terme engloberait deux manifestations que mon analyse présentement sépare.

On peut concevoir un art prodigieux qui jamais ne fut tenté et dont la *Comedia dell'Arte* nous fournit la caricature : s'il se rencontrait des êtres doués, à la fois, de faculté créatrice et de faculté expressive, s'il y avait des écrivains capables de réaliser scéniquement leurs conceptions, ou des acteurs susceptibles de créer leurs

rôles même, comme le musicien fugue instantanément un thème donné, — on verrait alors un spectacle d'un intérêt sans analogue ; mais la pensée qui crée demeure asymptote du moyen qui manifeste, du véhicule qui épand, et voilà pourquoi les gens du monde, s'ils se connaissaient, n'oseraient plus prétendre à célébrer les rites sacerdotaux, mais s'étudieraient à reproduire les commandements plastiques de l'œuvre d'art sur eux-mêmes.

L'homme de loisirs devrait se considérer comme l'acteur de sa propre personnalité ; et, si minime que soit la personne, un mondain trouve à sa portée une sorte de collaboration au plan esthétique. Si on ôtait par la pensée les bienséances de la cour de Louis XIV, on aurait aussitôt, au lieu de ces sentiments si discrets en leur expression que nous a conservés Racine, les accents brutaux des *Mémoires* de Saint-Simon. — Toutefois qu'on se relâche du cérémonial de sa caste et de son état, on augmente l'ennui causable aux autres. La toilette même de mauvais goût est une sorte de très basse idéalité ; et les femmes subissent des chiffonnages disconvenant à leur beauté, parce qu'en elles, à l'état confus, réside cependant un souci de l'extériorité esthétique, souci tellement

grave qu'elles n'osent suivre leur intérêt et leur goût et se soumettent au commun avis, de peur de s'égarer. A-t-on remarqué que l'ancienne magistrature, d'il y a deux siècles, n'avait jamais subi ces invectives grossières, ces lourds souliers volant à la tête du Président, qui émaillent aujourd'hui les séances de justice? Qu'on interroge les dévots, ils avoueront que, entre deux évêques d'égale vertu, le plus décoratif les édifie davantage. Dans les mœurs égalitaires les différenciations n'étant que momentanées, les fonctions devenues analogues à des séries de représentations, tout Français, qu'il soit chef de l'État, de l'armée, ou de l'Université redevient bourgeois au sortir des cérémonies de son département. Il faut avoir vu M. Carnot à pied, aux Champs-Élysées, sous les regards qui gouaillent, il faut avoir vu, dis-je, le chef de l'État promenant sa digestion d'un air qui ' excuse auprès du passant, pour cette colossale usurpation où il n'est qu'une chose! C'est précisément l'homme privé qui peut être aujourd'hui l'homme distingué.

L'occasion se présente trop belle pour m'expliquer sur mon trop fameux accoutrement, pour que je n'aie pas la générosité d'y résister. Je ne relèverai, dans le sens de ma légende extérieure,

qu'un seul point : dans un temps où les honneurs déshonorent, où la fonction signifie incapacité, il y a une sorte de vertu publique à témoigner par un point du costume que l'on est soi, que l'on est libre, que l'on est hors cadre. Sauf sur le plan religieux qui est celui de l'abdication, le dandysme des décadences consiste à se différencier du nombre ; mais la différenciation du costume sera aisée auprès de celle de l'allure ; et le vrai mérite commande de réaliser, par exemple, l'allure du mousquetaire sans en emprunter le feutre.

On s'étonnera peut-être que, dans un traité qui se prétend annexe de la théologie morale, le discours s'arrête à des questions de mise et de maintien. Quiconque a, comme on dit, un peu de monde, connaît des gens qui ne sont point des bêtes, qui valent comme naissance et culture à la fois, dont les revenus dépassent le million et qui, puérilement appliqués dès l'aube devant des jeux de chaussettes, au bout de longues conférences avec leurs tailleurs, aboutissent à être un peu plus mal mis qu'un cocher anglais. La matière intéresse tout le monde, elle vaut d'être didactisée, et, puisque, malgré l'application, si peu y entendent, pourquoi ne pas enseigner sur ce terrain ?

Je sais l'ennui de l'individu qui affecte une pose, au moins par les innumérables reproches qui m'en ont été faits ; mais les autres, qui affectent une rude simplicité, tournent bien vite au goujat ; et, comme la politesse s'appelle la forme de la charité applicable aux gens dont on ne peut améliorer ni l'âme ni les repas, il faut faire aux circonstances usuelles le bien qu'on peut. Le bien qu'on peut toujours, c'est de s'obliger soi-même à ces restrictions d'humeur, à cette résorbtion du caractère sans lesquelles la rencontre d'Alceste devient plus fâcheuse que celle de l'homme au sonnet.

Je ne connais pas le mot qui exprime l'esthétisation de l'homme plastique extériorisée.

On ne saurait assimiler à la mimique la contenance d'un patricien, et me voilà forcé de créer un nouveau vocable pour une chose très ancienne.

A. XIX. — *Le premier des arts de la personnalité est la Kaloprosopie (de* καλος, *beau, et* προσωπον, *personne), c'est-à-dire l'embellissement de l'aspect humain ou, mieux, le relief, du caractère moral, par les mouvements usuels.*

A. XX. — Il y a quatre sortes d'hommes :

l'homme de Dieu, l'homme d'Idée, l'homme d'État, l'homme du Monde.

L'homme de Dieu doit paraître absent, abstrait, quand il passe ou se tait, tout en onction ; en enthousiasme dès qu'il parle. Un prêtre ne doit pas rire, ni plaisanter d'aucune sorte, ni lire un journal en public, ni témoigner par son attitude qu'il appartient à la société civile, enfin se tenir en ambassadeur d'éternité.

L'homme d'Idée, le Mage, peut sourire, mais non pas plaisanter : il peut regarder la vie autour de lui, à condition de la regarder de haut et de toujours donner l'impression, qu'il vise par-delà ce qu'il fait, et qu'il n'est qu'à moitié au présent, hommes et choses.

L'homme d'État sera grave, silencieux, et ne sourira pas ; le pouvoir qu'il fait peser sur les libertés et les vies doit le remplir d'une auguste tristesse, et, médecin du collectif social, il ne saurait manifester aucun sentiment personnel sans s'avouer indigne de son rôle abstrait de justice et d'utilité.

Saint Ignace a promulgué cette doctrine occulte : « Faites les actes de la foi, et la foi viendra. » Je dirai sans crainte :

A. XXI. — *Celui qui réalise l'extériorité d'une*

idée en réalisera l'intériorité, à moins qu'il se démente; de même, l'intériorité peut amener l'adéquate extériorité.

L'Artiste a pour collaborateur son temps.

Lorsque Baudry a peint la Loi, pour la Cour de cassation, il a peint une drôlesse, parce que la loi était venue qui osa frapper les monastères.

Aucun artiste, si grand qu'il soit, ne se dégage des formules ambiantes; elles sont le modèle collectif qui se retrouve en toutes ses œuvres.

Dans l'Art sublime et morne de Burne Jones, de Gustave Moreau, on sent que ces maîtres, n'ayant pu puiser autour d'eux des éléments kaloprosopiques, ont dû voir avec l'esprit et dessiner leurs inventions sans appui de réalité; au lieu que les primitifs italiens ne concevaient pas plus noble et gracieuse prestance que celle des hommes de leur temps.

A Haarlem, ôtez par la pensée pourpoints et surcots, fraises et feutres, de ces tableaux corporatifs où Hals étale sa couleur sans idée; fracquez, vestonnez, redingotez ces bourgeois pansus, repus, et vous aurez sitôt quelque chose de semblable au Tribunal de commerce de Paris.

Esthétisés, ces Hollandais sont supportables ; comparez les cérémonies louis-philippiennes d'un Larivière.

La loi de Kaloprosopie est telle :

A. XXII. — Réaliser en extériorité le caractère qu'on s'attribue.

La robe du juge, le bicorne du gendarme sont des restes de cette doctrine.

On va m'objecter qu'il est des êtres sans caractère et que ceux-ci ne sauraient extérioriser que leur vide? Et nous voici à la partie difficultueuse de la démonstration ; nous voici venu à l'homme du Monde.

A. XXIII. — *Parmi les impressions de l'œuvre d'art il en est que la personne humaine peut donner.*

Je ne parlerai pas de la beauté de l'œil que l'art n'a jamais pu traduire, car cette beauté se compose de rêve, de désir ou de vision, inconnus aux mondains.

A. XXIV. — *La personne vivante a un avantage esthétique sur la statue, c'est la succession indéfinie des mouvements.*

L'Art est immobile, il cristallise pour la durée un seul mouvement : si je dois représenter Tannhaüser d'après l'admirable récit de Rome, je choisirai entre le moment où il arrive aux pieds du Pape, et celui où il tombe foudroyé par l'anathème.

Au contraire, je puis développer en Kaloprosopie toute la gradation d'un sentiment.

Qui n'a vu, certaines fois, une femme élégante donner, pendant un long moment, une série ininterrompue de poses, de gestes, d'expressions charmantes, se déroulant comme la moire changeante d'un même ruban ? Dans les rôles, assez voisins de nos mœurs, des Perdican et autres personnages de Musset, n'y a-t-il pas une grâce mélancolique? Le cordonnier poète Hans Sachs des *Marbres Chanteurs* remplit la pièce, efface Walter et Eva, et cependant il est réel.

Le Cuirassier de Géricault ressemble à un héros, et Boulanger ressemblait à un acteur!

N'oublions pas que Talma donnait des leçons de maintien impérial à Bonaparte; que les nouveaux évêques, si peu esthètes, s'exercent cependant à bénir, au moment de leur sacre.

A. XXV. — *Il faut vouloir son allure, à moins d'être un génie; la chercher et la maintenir.*

Pour rendre ces affirmations pratiques, il faudrait entrer dans un détail extrême, préciser quelle modification l'âge apporte dans une même kaloprosopie, car la plus grande erreur de l'allure est de témoigner contre l'évidence, c'est-à-dire les marques du temps sur l'individu.

Toutefois, Baudelaire, comme le duc d'*A quoi rêvent les jeunes filles*, professe la lutte contre la vieillesse. Un des beaux spectacles de la personnalité, que j'ai vu pendant des années et toujours avec un intérêt passionné, c'était l'effort de Barbey d'Aurevilly, cet Antée de la beauté féminine, qui, en l'approchant, retrouvait ses forces. Arrivé morne, roide, ankylosé, l'œil atone, la voix éteinte, dans un salon, rencontrait-il une épaule dont le grain de peau lui plaisait, une nuque où il pût enrouler le serpent de sa subtile concupiscence, on voyait une métamorphose s'opérer, et le rajeunissement se prononcer par degré jusqu'à des flamboiements d'âme à incendier vingt cœurs, qui n'eussent pas été les viscères corsetés de poupées élégantes.

Avec quelle grâce il disait: « Laissez votre regard de jouvence rallumer l'œil d'un vieil aigle qui cherche encore le soleil, de sa paupière alourdie, mais entêtée. »

Malgré que je sois un homme d'abstraction

et d'énorme labeur, je ne méprise pas l'être du monde, comme on croirait. Il me plaît de voir certains clubmens monter avec grâce, en soutenant le coude d'une femme, l'escalier de l'opéra, que je signale comme un endroit excellent d'exercice kaloprosopique ; il me plaît de voir comment tel jeune duc m'enveloppe d'un regard dédaigneux au sortir de son club ; je sais bien qu'il est imbécile, ou à peu près, que sa noblesse n'a pas dix siècles, mais j'admire sa kaloprosopie.

Ce blason combiné de marques de tailleur me fait réfléchir au devoir de paraître mieux qu'on est, pour la plupart des êtres.

En ce monde de semblances, il faut mentir quand on ne saurait être vrai qu'au prix de la laideur. Vraiment, si les femmes manifestaient leur niaiserie, leur absence de toute générosité d'âme, leur mauvais cœur, on les fuirait ; et le monde irait plus mal ; si les magistrats trahissaient leur conscience par leur contenance, les plus grands désordres, les moins répressibles pulluleraient.

Le grand argument du contemporain pour sa défense réside dans la nécessité de ne remuer que la tête et les avant-bras sous peine de faire éclater le grotesque latent du costume actuel.

A. XXVI. — *Toute la beauté plastique est basée sur deux conditions: les proportions et la périphérie du mouvement, laquelle nécessite le nu ou la draperie.*

Les statues de Baudin font rire, tandis qu'une de M^{gr} Affre pourrait valoir, par la seule différence de vêture.

Au schématisme linéaire il faut demander les principales règles de la kaloprosopie. Les dictons populaires ou populaciers donnent raison au résultat de l'étude.

L'épithète d'*horizontale* signifie, en effet, une idée de mollesse, de paresse, de luxure ; tandis que les verticales correspondent aux idées de devoir, de sévérité, comme en témoigne le dicton : raide comme la justice.

La proportion humaine étant cinq fois moins large que haute, pour produire l'effet d'idéalité, il faudrait que le parti-pris d'élévation prédominât, et, au contraire, augmenter l'impression de largeur pour toutes les idées de contingence et de plaisir. Mais, la ligne droite étant une pure abstraction, il n'y a, au point de vue esthétique, que des angles obtus et que des courbes plus ou moins visibles ; encore ne faut-il pas trop presser ces généralités dont les *a priori* d'ima-

gination peuvent changer le caractère, puisque la concupiscence s'éveille en face des formes acides d'impubères, et que la terreur peut naître devant le masque arrondi de Néron ou l'obésité d'Henri VIII.

L'esprit des formes, dans le sens où les anciens hermétistes disaient l'esprit des métaux et des simples, est tout à fait différent de leur schématisme scientifique.

Hogarth, ce peintre de laideur qui a écrit sur les proportions, dit la courbe la ligne de la beauté ; or *la Résurrection de Lazare* de Rembrandt, *la Melancholia* de Dürer et *le saint François* d'Alonzo Cano ne présentent pas de courbes caractérisées. Le mandarin chinois, lui, considère l'obésité comme la conséquence de l'activité spirituelle, aux dépens de la physique.

La courbe s'appelle la ligne du mouvement, car tout membre humain ou animal ne saurait se mouvoir sans décrire un segment de cercle. On n'a pas assez envisagé, et là réside l'esthétique, la propriété sentimentale des lignes, pour reprendre les exemples déjà donnés : ce qui peut faire de la courbe l'idée de la beauté, c'est l'opposition nette entre le concave et le convexe. De cette opposition seule résulte la beauté féminine, et nous ne la trouverons ni chez

Néron, ni chez Henri VIII, dont les courbes sont schématiquement toutes convexes. On peut dire encore que l'horizontale est la ligne de l'instinct ; elle marque la direction du mouvement chez l'animal ; et la femme initiée, s'il en pouvait être, qui attend pour l'amour, devrait esthétiquement attendre dans une posture où cette ligne prédominerait ; au contraire, elle se lève, pour aller au-devant de l'attendu, et retarde l'expression animale de l'homme. A l'inverse, une femme qui ne veut pas céder arrêtera presque toutes les entreprises, à moins qu'elle n'ait affaire à un goujat officier, pourvu qu'elle se tienne debout, sans s'appuyer à rien, car, si elle s'appuie, elle rappelle à l'homme sa faiblesse.

La femme qui veut donner l'idée de l'honnêteté doit porter une robe entièrement unie, sans marquer la taille ; tout ce qui divise le corps engendre la familiarité ; le costume religieux en est la preuve visible.

Je prends mes exemples dans la sexualité : le peu d'entendement de l'époque est fort descendu de sa place, et le désir seul reste lucide maintenant.

Une forme du vêtement qui a, sans doute, été prise comme terme moyen entre la robe honnête et la robe déshonnête, c'est la forme oblique, la

forme cloche qui met, au moins, une sorte de dignité jusqu'à la taille. Le chapeau de polichinelle, qui coiffa longtemps Henri IV, et le chapeau haut de forme, qui coiffe tout le monde aujourd'hui, ne peuvent pas être dépassés en laideur ; mais cette laideur semble consciente d'elle-même et discrète, tandis que, depuis le hennin jusqu'aux cornes actuelles, la femme, consciente de son absence de cerveau, n'a jamais mis sur sa tête que des choses absurdes...

La remarque serait sans intérêt si on n'ajoutait pas que ces choses absurdes sont les seules qui lui aillent, parce que, participant de l'oiseau par les mouvements, elle peut modifier l'effet qu'elle produit avec une variété inépuisable.

A-t-on remarqué cette habitude mondaine de n'arborer les couleurs vives qu'aux mois de chaleur, et dans le décor de la nature, où elles produisent une criante désharmonie. Là encore, il faut chercher une explication dans un *a priori* moral. La couleur a une telle importance que des enfants rachitiques de noble race ont été rendus à la santé par la teinte violette aux vitres d'une serre. La concomité de la villégiature et des vêtements de couleur procède d'une idée de relâche dans la formule mondaine. On remarquera aussi que le jaune, en Occident

du moins, est en grand discrédit auprès des femmes et des imbéciles. Cependant, avec des parements et des effilochés noirs, il devrait composer symboliquement les toilettes des Fédora, des Listomères, et correspondre à toutes les destinées de violence ou d'égoïsme.

C'est à tort que le rouge se trouve à la fois sur le cardinal, sur le bourreau et sur le soldat : la vraie couleur hiératique est le violet pour les hommes, et l'orangé pour les femmes. Le vert, étant à l'état dominant dans le règne inférieur de la Nature, ne paraît pas une couleur propre à la vêture. Il est bien certain que les hommes du monde sont des imbéciles, puisque leurs seuls visages pouvant avoir forme humaine, ils l'éteignent par l'éclatante blancheur du plastron.

Un Anglais, Semper, divise l'impression plastique de l'homme en trois éléments : le stase ou le piétement ; le mouvement instinctif ; le mouvement affectif. Mais la principale règle de l'aspect esthétique, pour l'homme vivant, comme pour la statue, sera la périphérie du mouvement. Le salut qui ne prolonge pas son action dans tout le corps ne produit aucune impression de grâce : et toute femme qui sert la main avec aisance a déjà perdu beaucoup de son prestige, car, ne valant que ce qu'elle

s'estime et n'étant estimée que ce qu'elle paraît, tout contact, si minime qu'il soit, prend la signification de faveur, ou bien la banalise. Puisqu'un retour est impossible aux formes décoratives, sans un retour encore plus impossible aux institutions harmoniques, et qu'on ne peut plus être beau, il n'y a plus qu'à être commodément. Dans cette voie suivant la raison, on rencontrera parfois cette beauté qui résulte de la parfaite adaptation d'une forme à un emploi donné. La botte vaut esthétiquement mieux que le soulier, la cravache que la canne, le feutre que le chapeau dur, et la dentelle que le linge. Pour ceux qui, point trop superficiels, s'efforceraient d'appliquer nos avis, une indication les guidera : qu'ils cherchent dans les musées, dans les recueils d'estampe, l'époque et la race auxquels ils se filient le plus, et puis qu'ils décident : leur goût seul dictera, ce que leur audace peut emprunter aux anciennes parures, pour une accommodation actuelle.

Il n'y a, en somme, que trois contenances : dominatrice, équivalente à celle de l'interlocuteur, et déférente. Plus un homme est qualifié au-dessus d'un autre, moins sa voix et son geste doivent être durs et nets ; pour les rapports entre égaux, il faudrait laïciser l'onction ;

quant à l'inférieur on doit le traiter en bonté distante, puisque, l'inférieur étant celui qui ne comprend pas, le ton condescendant changerait sa notion.

En thèse générale, la civilisation est basée sur le plus grand nombre de réticences dont l'homme est capable, et l'art du dandysme se pourrait définir : la différenciation individuelle obtenue par les procédés les plus généraux.

Balzac, avec cette même inconséquence qui lui a fait voir dans la femme un principe de salut pour l'homme, a construit son Henri de Marsay sur une antinomie : la puissance d'abstraction réduite à une contingence locale. Le dandysme se base sur deux principes également idiots : l'estime de soi et des autres. L'estime de soi, puisque le dandy se cultive comme seul terrain digne de ses efforts ; et l'estime d'autrui, puisque le dandy ne saurait exister que par une reconnaissance mondaine de sa qualité. Aussi faut-il considérer les d'Orsay et autres en atavismes éduqués de la soudardise féodale, qui, ne pouvant plus étonner dans les tournois, court la bague oiseuse de la mode et présente à la série vide, c'est-à-dire mondaine, une sorte d'idéal du rien, compréhensible pour tout membre du Jockey.

J'ai avoué précédemment un plaisir au joli dédain de tel, nigaud à mes yeux, et à la descente de l'escalier de l'Opéra par certains jeunes clubmens, je ne crois pas qu'il faille décourager ni les vers luisants, ni les gens du monde : ils sont, chacun dans leur office, de petits ornements.

Maintenant, pour ceux qui, sans être une entité, ont une demi-perception de l'idéal, ils peuvent chercher à manifester par l'allure un caractère.

La femme a trois poses, dans le sens noble du mot : le devoir, l'égérisme, et l'érotisme.

Pour l'homme, il y a trois effets à produire : l'estime, la déférence, et la sympathie.

Enfin, finissant ce chapitre, où je ne puis qu'indiquer une voie perdue, mais possible à rouvrir, que l'homme désireux de ne pas augmenter la laideur de ce monde, se reporte en sa recherche, vers les chefs-d'œuvre ; et lorsque, malgré la livrée actuelle, il aura conscience d'une posture de bas-relief, d'un rythme de statue, d'une expression de tableau, il aura fait à ce moment de la kaloprosopie. Le commandement semble ironique, tellement le suivre paraît difficile, mais une des conditions de la Beauté, a dit Baudelaire, consiste dans la rareté, et celui qui n'est pas rare en quelque chose existe-t-il ?

II

LA DICTION

Quoique le regard humain soit le plus beau spectacle de ce monde et l'expression la plus vive de l'âme, la parole qu'on a voulu donner en principal attribut de l'homme apparaît, plus exactement encore que toute autre manifestation, le truchement par lequel l'âme s'extériorise. Les choses que l'on dit ne valent pas seulement en elles-mêmes, elles empruntent de la diction un intérêt, une puissance, et parfois tout leur caractère. Il y a de vilaines et de belles voix pour parler comme pour chanter ; il en est de sympathiques ou de répulsives, et quiconque a pris plaisir à une causerie de femme, s'est plu à ses intonations et non à ses obtuses pensées. Le dialogue d'amour se base entièrement sur l'inflexion et l'intention vocales. « Je te hais, je vous déteste, » peuvent signifier éclatamment

le contraire de ces mots, et l'exclamation : « Je l'aime, oui ! » servir à un cri de haine.

Plus l'émotion s'avive, moins le sens des mots demeure.

Aux conversations des raffinés, la sténographie donnerait de perpétuelles antiphrases, puisque des paroles négatives deviennent affirmatrices par la modulation vocale, tandis que le : « oui », accentué d'une certaine sorte, signifie le : « non ». A-t-on assez remarqué combien le proverbe : « Le ton fait la chanson, » se vérifie dans le tous-les-jours de la parole.

Le trait d'esprit réside à la façon de prononcer et, si la chaire chrétienne de nos jours ne réunit que les fidèles et jamais n'attire ceux qu'elle devrait surtout convertir, c'est que la parole de Dieu se trouve, depuis la mort de Lacordaire, la plus mal dite de toutes les paroles.

Une réforme, qu'imposera probablement le successeur de Léon XIII, sera l'obligation d'apporter les soins profanes aux matières divines. Au théâtre, ce temple laïque, l'acteur se montre l'exécutant d'une illustre partition, de même les prédicateurs de l'avenir, dressés en une sorte de conservatoire homélétique, réciteront avec des intonations scéniquement apprises les Carêmes

de Massillon, les Avents de Bossuet, les sermons de Fénelon, les Panégyriques de Fléchier.

Tout à l'heure, nous parlerons de l'éloquence proprement dite, des énonciations de pensées ; envisageons d'abord Démosthène, le plus grand orateur de la race oratrice : il n'improvisa jamais. Le discours pour Ctésiphon, aussi bien que les Philippiques et les Olynthiennes, furent composés par un écrivain, mais ils furent prononcés par un déclamateur. A part le discours de Mirabeau sur la banqueroute, qui a une valeur littéraire, toute l'éloquence politique se résout, depuis un siècle, en déclamation, non pas étudiée, apprise, mais ânonnante, informe. Ceux qui ont entendu ce prodigieux commis voyageur, Gambetta, se sont rendu compte du caractère sans suite et sans portée de ces improvisations souvent victorieuses d'une résistance parlementaire.

Ayant parfois suivi le Chevalier Adrien Peladan dans les cercles légitimistes du Midi, j'ai pu, quoique très jeune, me rendre compte que le peuple, — incapable de comprendre l'idée la plus contingente, hors quelques mots qui sont, suivant les clans, le Roi, l'Honneur, la Patrie, la République, l'Ouvrier, le Progrès, la Réforme, — n'entendait que la voix et ses modulations. En

somme, l'orateur républicain ressemble au musicien arabe tympanisant une chambrée, et, du reste, les clubs n'ont jamais vu que des succès d'attitude (Robespierre) et de voix (Danton).

La conversation féminine n'a rien de significatif que les exclamations, les hi! les oh! les ah! et les eh!

Il y a donc, dans le maniement de la voix, un art à la fois instrumental et improvisateur qui décide le plus souvent du résultat sur l'auditeur. Au reste, toujours l'expression du visage se solidarise avec l'intonation, et la scène de M. Jourdain apprenant à prononcer les voyelles pourrait se compliquer instructivement. La qualité et le maniement de la voix sont capables d'ajouter ou de diminuer sensiblement l'effet d'une parole ou d'un acte. Il existe une façon de parler à qui souffre, soulageante, caressante ; il y a une voix de charité, comme il y a une voix d'amour, comme il y a une voix de commandement, une autre de prière. Cette infériorité où était Jean-Jacques Rousseau, dans ses rapports avec la noblesse, se retrouve chez tout homme d'étude et de silence qui n'a pas cultivé la souplesse de l'intonation. Les récitatifs de Gluk et certains de Wagner peuvent presque cesser d'être du chant et devenir une déclamation rythmée.

« La musique n'est qu'un mouvement de la voix, » a dit Lamennais. Il eût été plus juste de dire que la voix est un mouvement et un instrument de la musique. A vrai dire, la musique comme art comprend surtout l'harmonie ; la mélodie, malgré des règles semblables, une identique technie, mériterait l'épithète du même écrivain qui l'appelle le perfectionnement de la parole.

Je conseille aux auteurs tragiques de l'avenir, car je n'en connais point dans le présent, de ne pas livrer leur œuvre à la représentation avant de l'avoir parachevée. Ayant eu un admirable acteur dans le rôle du Sar (*Babylone*), j'éprouvai ensuite la plus grande difficulté à quelques corrections, parce qu'elles déformaient les parfaites intonations associées dans ma mémoire aux mots eux-mêmes.

L'actrice, la plus connue et la plus fêtée qui soit, malgré qu'elle joue, le plus souvent, des inepties, s'est vue attribuer une voix d'or par l'admiration publique.

Aujourd'hui que Wagner a révélé la double loi du *leit motiv* et de la mélodie indéfinie, l'auteur tragique peut concevoir un emploi littéraire de la voix que Racine a ignoré. Les procédés du récitatif se peuvent appliquer à la déclamation,

comme la formule psalmodique au récitatif lui-même.

Une superficielle objection, qui s'étend à tout l'énoncé précédent, va surgir dans l'attention du lecteur : il va revendiquer la beauté du naturel, l'horreur de l'afféterie et s'écrier que j'ouvre une école de grimace et de comédie.

Rien de ce qui mérite le nom d'art ne supporte l'épithète de naturel.

Il faut aider par l'application et l'effort les dons les plus vifs, les facultés les plus gratuites. Raphaël, certes, était doué ; mais que l'on restitue, par quel travail, il a mis ces dons en activité et les a poussés jusqu'à l'excellence.

Ces belles voix qui ont valu à tel maçon la destinée d'un ténor illustre n'ont pas dispensé de beaucoup de vocalises et d'exercices ; la danseuse la plus sylphilde se condamne à des exercices effroyables pour un gymnaste ; l'entraînement du violoniste, du pianiste sur un morceau de concert épouvanterait d'autres que des paresseux. Si l'on est peu doué, il faut que l'étude supplée ; si on a de vives facultés, il faut encore que l'effort les accomplisse. On apprend à marcher, à parler ; il y a une gymnique de la beauté comme une de l'hygiène ; après s'être fait des muscles, on doit encore se faire des attitudes ;

et, si la grammaire est l'art de parler et d'écrire correctement, la diction est l'art de parler bellement.

L'art de la modulation parlée influe sur les circonstances les plus variées.

La reine Jeanne, entrant dans la prison où gémissait depuis dix-huit mois le prince François des Baux, le délivra, dès qu'il eut parlé, séduite non par des rayons d'équité, mais par les accents de sa voix.

En puissance tout ce qu'on raconte des effets du chant se peut appliquer à la diction. L'abbé Maury, en montrant ses pistolets et s'écriant : « Calotin, oui, voilà mes burettes ! » dut son salut à l'intonation et au geste.

Quiconque a souvent parlé d'amour sait que les fois où on s'applique, modulant les expressions tendres, on donne un grand émoi. Quelle femme, à l'Opéra, n'a souhaité entendre des lèvres de son mari les exquises inflexions d'amour de Rezké. Or la paix du mariage, l'avenir de la famille et celui de la société même dépendent de la façon dont les époux parlent d'amour.

L'incantation antique, qui balbutie encore dans les collèges initiatiques du Maroc, n'était pas autre chose qu'un art de dire, distant également du parlé vulgaire et du chant.

L'intentionnalité de la diction fixe la volonté et l'affirme : ici l'intérêt le plus étroit s'ajoute à l'esthétique. Sur chacune de ces trois faces de l'expansion intrinsèque de l'homme, il y aurait lieu à un traité spécial, traité de la Beauté optique ou l'art des apparences humaines ; traité de la Beauté sensible ou l'art de la diction mélodique ; et enfin matière noble par excellence, traité d'élocution esthétique.

III

L'ÉLOCUTION

Mes contemporains ont déshonoré l'art oratoire, en lui substituant le parlage, et, comme je ne crois pas, hors du prêtre, qu'aucun ariste ait lieu de monter à une tribune, c'est-à-dire à un tremplin d'intérêts aux couleurs nationales, je ne vise ici que l'expression de la personnalité par la parole.

La faculté de penser n'engendre pas fatalement celle d'exprimer : pour bien parler, il faut pouvoir penser vite, à propos et devant témoins.

« Si je conserve, — dit Harmonide dans Lucien, — à chaque harmonie son caractère spécifique, l'enthousiasme au mode phrygien, le bachique au lydien, la gravité majestueuse au dorien, les grâces à l'ionien, c'est à vos leçons, Timothée, que j'en suis redevable. »

Or ces modes sont applicables au discours.

L'impétuosité phrygienne n'a point sa place en nos mœurs ; tout s'y oppose, notre costume : d'abord, Aristote qualifie ce genre de terrible et menaçant.

Platon n'admettait que le dorien, Lucien le nomme mode divin ; il régit la métaphysique, et l'idéologie, l'accent majestueux et penseur ; les vers dorés rentrent dans cette catégorie et toute pédagogie supérieure.

Le lydien, employé pour la première fois aux noces de Niobé, attribué particulièrement au constructeur de Troie, Amphion et à Orphée, semble être le rythme passionnel et affectif, le pathétique tendre, le ton sentimental.

L'ionien correspond à la grâce, même spirituelle : c'est le dire de Marivaux ou de *Comme il vous plaira*, la tirade sur la reine Mab, et aussi le concetto.

Le lesbien exprime la magnificence ; en ce mode sont la cour, le règne, la personne de Louis XIV, et l'école vénitienne entière.

Je ne pousserai pas l'archéologie jusqu'à rechercher les parallèles vivantes de l'hypo-lydien, du myxo-lydien, car j'entends les modes à l'intellectuel. Je soulignerai seulement par des exemples ces cinq catégories, ce pentagramme de tonalités morales. Michel-Ange, Dante, Eschyle

sont le plus souvent en mode phrygien. Au-dessous d'eux, au plan matériel viendraient les Puget, les Caravage, les Ribera, le Tintoret parfois.

Tous les philosophes et les théologiens, les artistes de pensée, le Vinci, le Poussin, appartiennent au dorien.

Euripide, Racine, Lamartine, la Vénus de Médicis relèvent du lydien; Watteau, Prudhon, Corrège, Mozart, sont des ioniens.

Haëndel, Milton, Phidias, Titien, des lesbiens.

En écartant le phrygien pour sa violence, et le dorien pour sa hauteur, il reste trois modes usuels : le langage passionnel ou lydien; le langage mondain ou ionien; le langage lesbien ou officiel. Or, l'homme civilisé est celui qui peut moduler les trois intonations différentes d'une même phrase et qui dira parfaitement : « Je vous aime », à une femme; « je vous aime », à un ami; et, fonctionnaire : « Je vous aime », à ses subordonnés.

M. Carnot en ses voyages ne songe pas qu'il devrait être lesbien sur le quai des gares; lydien, dans les toast et concerts, ionien pendant les liqueurs; cependant la faculté d'être vif, aimable ou pompeux semble obligatoire au prestige de

la personnalité et à l'économie de toute existence. La profession d'avocat, cette immoralité basée sur le mépris de la loi et des juges, puisque les causes les plus injustes trouvent des défenseurs, n'aurait pas sa raison d'être pour une certaine caste, si elle savait parler. Une réforme possible serait de substituer le mémoire au plaidoyer déclamé ; les magistrats jugeraient sur des documents écrits. Au lieu de cela, la Cour d'assises ressemble à un théâtre de gros drame ou plutôt à une arène où le caleçon rouge, le procureur, lutte avec le caleçon noir, l'avocat ; le jury prononce, l'enjeu est une tête.

Il a fallu un bien grand mépris des magistrats pour qu'on tempérât leur verdict par l'obtuse sensibilité des jurés qui, susceptibles de s'affoler comme de s'émouvoir, atténueraient un parricide, si Mounet-Sully, un jour, venait déclamer le plaidoyer fait par un écrivain.

Vraiment, là comme à l'église, il faut dédoubler l'effort : il faut un écrivain pour le texte et un comédien pour la récitation.

J'ai souvent pensé à faire des discours de député, à les lui seriner comme un rôle de mes tragédies ; mais on m'a dit qu'au premier aspect de style périodique les couteaux à papier

et les couvercles de pupitres s'y opposeraient de tout leur bruit.

La parole est l'expression de l'idée et de la volonté ; elle agit d'autant plus que l'idée est mieux imagée et la volonté chaleureuse. Démosthène mettait tout son art dans l'action, c'est-à-dire s'adressait à l'âme et non à l'esprit. Celui qui convainct, magnétise ; par une électrisation subtile, il pénètre son auditeur jusqu'à le déterminer contre ses tendances. L'infériorité de l'éloquence la destine aux foules, et les foules sont bêtes, irrémédiablement, non pas considérées dans leur composition, mais par leur caractère de foule.

Si elles ne sont pas malheureuses et touchantes, elles deviennent odieuses aussitôt, par l'excès animal qu'elles portent à tous leurs mouvements.

L'orateur idéaliste et mystique serait celui qui prendrait toutes ses raisons de l'ordre abstrait et providentiel, apportant des preuves d'infini en son discours et dédaigneux des individus et des faits, développerait les Normes en action dans sa matière.

Est-ce possible, hors de la chaire catholique ? Il s'agit bien moins de savoir ce qui convient aux mœurs d'un temps et d'un lieu, que de

rechercher en toute chose ce qui équivaut à l'éternité et à l'infinité.

La mesure d'un être réside dans son horizon mental ; mais la mesure qu'il donne de lui est dans l'expression. Ridicule devient la pensée subtile, si un accent de terroir la déforme, si un défaut de la langue la bredouille, comme si un contrefait prenait une pose d'antique.

Paraître ce qu'on est demande une grande force d'extériorisation ; paraître ce qu'on voudrait être confine déjà à l'œuvre d'art.

L'être humain, se considérant comme une matière pour l'œuvre d'art, arriverait à d'étonnantes réalisations.

Les arts ont leur date et leur climatérisme que l'entêtement individuel ne dément pas.

L'architecture est morte et l'éloquence aussi. Elle pourrait renaître dans la chaire, cela dépend des directeurs de séminaires ; elle ne paraîtra plus dans les assemblées politiques.

Mais il y aura toujours des êtres de foi qui voudront convaincre, et ceux-là doivent savoir quelques règles.

La première condition de Quintilien, celle qui manquait à Mirabeau, c'étaient les mœurs oratoires. Une chose vaut suivant celui qui l'a dit. L'art de forcer l'attention consiste à contrarier

son habitude et l'idée qu'on a donnée de soi précédemment ; l'homme grave qui soudain s'enflamme, celui plein de vivacité qui tout à coup se solennise, frappent fortement l'imagination.

On ne saurait évaluer la force d'une affirmation, si on la produit dans la forme convenante au milieu. Le Bonaparte, en des congrès à diplomates compassés, avisait une précieuse potiche et la brisait à la moindre contradiction : l'effet nerveux était obtenu sur les assistants, ils cédaient jugeant le bandit indomptable. L'affirmation mondaine présente une bien autre difficulté : l'enthousiasme ou l'exécration ne peuvent guère se produire aujourd'hui qu'au prix d'un prestige personnel.

A moins de fournir une carrière d'audace et de prosélytisme, il ne faut pas dépenser le crédit d'individualisme qu'on nous fait, ou bien on risque de se perdre.

C'est la qualité du personnage qui agit le plus dans le discours avec son art de dire ; l'excellence de ce qu'il dit, vient en tout dernier lieu.

Inconsciemment le parleur s'étudie plus à frapper son auditoire qu'à se contenter lui-même ; ou plutôt une fois en face du public n'a-t-il pas d'autre moyen de se satisfaire que d'émouvoir non par la vérité, mais n'importe comment.

Notre éducation gréco-latine nous a leurré sur l'éloquence ; si on l'envisage esthétiquement, les Bridaine, les Mirabeau étaient de pauvres écrivains, ils ne nous ont laissé que des cadavres de discours.

A considérer l'art oratoire pour ses résultats pratiques, la magie dispose d'une toute autre puissance.

Vraiment, on a plutôt fait de jeter un sort, pour parler grossièrement, sur le président que de le convaincre.

Un initié ne croira pas que ce soient les mots en bataille qui luttent aux lèvres des adverses parties ; pas plus que, dans un tournoi, ce n'étaient les lances qui se menaçaient.

A. XXVIII. — *L'éloquence considérée pratiquement est l'art de fausser la volonté d'un auditoire et de lui imposer la sienne, ce qui s'opère selon les lois magnétiques par des projections nerveuses de la personnalité sous forme de parole.*

Hors des premiers moments, on pourrait avec une voix suppliante et des modulations assorties plaider la culpabilité d'un assassin et le sauver.

Si Démosthène connaissait les lois de son art,

si l'éloquence est l'action, encore et toujours l'action, cessons de la considérer comme une partie des belles-lettres et mettons-la parmi les arts, puisqu'elle participe de la musique et de la sculpture et qu'elle couronne la kaloprosopie et la diction.

A une époque aussi pédagogique que celle-ci, on est surpris, au collège de France, comme à la Sorbonne, du piètre intérêt des professeurs : manquent-ils d'instruction ? non ; ils manquent de personnalité.

Toutes les grandes aventures ont été les médailles à l'effigie d'un qui était puissant devant le Seigneur, comme Nimrod, dont le terrible profil s'enlève en vigueur sur la nuit des temps. On ne parle pas de Bonaparte orateur, lui qui n'avait pas besoin de parler, le monstre fascinateur d'un peuple, le sorcier aux cent mille grenadiers, ce vieux de la Montagne qui ne pensait pas, mais qui voulait, comme tous les tigres de la jungle unis, et qui, un instant, contraria par le seul poids de son vouloir les Normes de ce monde. Arme empoisonnée, levier de ténèbres, source d'aveuglements, la parole publique et profane n'a laissé derrière elle que des ruines, et les Latins meurent sous le poids des paroles empestées qui vibrèrent comme un souffle de mort aux

lèvres de Luther, de Voltaire, de Jean-Jacques et des avocats de la Convention.

Quel silence majestueux sur tout le passé oriental ! Ceux qui gouvernaient, recueillis et pensifs, ne nous ont laissé que des dates : leurs idées saintes sont demeurées secrètes ; et la dernière forme de l'honnêteté sera désormais de ne jamais aller au Pnyx, de fuir l'Agora.

Que viendrais-tu dire au désert de la multitude qui demande l'égalité, ô mage, thérapeute impuissant désormais, et qui ne peux plus que penser pour ceux qui déraisonnent, comme le moine prie pour ceux qui se perdent, enlisés aux sables mouvants du siècle.

DE L'ARISTIE [1]

Ceux qui reconnaissent la sainte mission de l'art doivent détester le sacrilège et la profanation, comme un fidèle chrétien ; et, au lieu de cela, les prétendus esthètes se livrent à d'incessants sacrilèges et s'enorgueillissent de leurs profanations.

Que dire de celui qui, croyant à l'Eucharistie, oserait consacrer, quoique simple laïc ; et cependant, tous ces amateurs, qui osent dessiner, sculpter et peindre, ne sont esthétiquement que les plus indignes laïcs.

La Beauté serait donc cette religion dérisoire où le moindre fidèle officierait sans vocation, sans initiation, sans étude, où les dévots seraient tous prêtres de droit ; et le dogme, la fantaisie de chacun ?

Je voudrais détourner les velléités artistiques

[1] *Comment on devient Ariste*, troisième traité de l'Amphithéâtre des sciences mortes. Gr. in-8°. Chamuel, 1894.

des mondains sur eux-mêmes, les rendre à leur rôle d'élégants et en débarrasser le grand art.

A côté de l'artiste, il y a place pour l'Ariste, comme à côté du prêtre pour le dévot.

Ah ! qu'ils m'étonnent ceux qui abandonnent les joies de l'admiration pour s'essayer aux avortements inéluctables ? La même rage qui met à tous un bulletin de vote à la main, y adjoint un pinceau ou un ébauchoir ? Est-ce que l'égalité va s'établir entre le collectionneur et l'artiste, entre le croûtonnier de paysage et le vrai peintre ? Et ce que le xviie siècle appela l'honnête homme est-ce donc disparu ?

Jadis les vers seuls subissaient la manie des seigneurs, on rimait et c'était tout ; on gâche de la toile et de la glaise aujourd'hui, et Mme de Rothschild, je ne sais plus laquelle (il en est une qui a démoli la maison de Balzac), expose un torchon orné d'un citron ou d'un couteau.

Sarah Bernhardt sculpte, peint, grave, c'est-à-dire montre sous trois espèces son mépris de l'art. Jusqu'ici le métier menaçait le Beau, maintenant le chic survient et achève de perdre l'heure esthétique.

Étrange fin de siècle où tout le monde parle qui n'a rien à dire ; où le pédagogue ne sait pas ; où chacun propre à tout, du moins se croyant

tel, apporte son personnel fumier sur tous les terrains sacrés ; moment d'une inconscience vraiment fantastique où, toute hiérarchie détruite, quiconque a du loisir se rue aux arts d'agrément, devenus des entreprises de vanité.

Ceux d'un mauvais estomac remplacent le cercle par l'atelier, et ils peignent avec le même état d'âme qu'ils appliqueraient au baccarat.

La noble fonction de diacre, de servant aux côtés du génie, nul ne la comprend, car la faculté admirative disparaît d'une civilisation où tout le monde prétend à être admiré.

N'est-ce pas curieux de voir à la boutonnière de l'éditeur Lemerre la même prétendue distinction qui rougeoie à l'habit des auteurs.

Que signifie donc la mascarade française, et comme dit Figaro : « Qui trompe-t-on ici ? »

Hélas ! personne. Mensonge réciproque et consenti entre des amours-propres également impérieux et qui se saluent autant qu'ils se méprisent. La comédie du mérite intellectuel se jouera avec un sérieux croissant jusqu'à la consommation politique de la race qui ne tardera pas.

Il faut donc préparer aux Sarmates, pacifiques vainqueurs, un art qui les éduque et les élève, car ces fils d'Attila, devenus ingénieurs,

gardent encore dans leurs nerfs redoutables la féroce puissance de la horde originelle ; et le proconsul russe en France aura la main plus lourde et brutale que son successeur à cinquante ans d'intervalle, le mandarin chinois, le jaune des antiques déluges humains.

Si tous les lettrés s'entêtent à écrire et tous les esthètes à peindre, et tous les mélomanes à musiquer, que deviendra l'Art rabaissé au rang de sport, et l'artiste entouré de confrères ridicules, mais occupant la place à laquelle ils ont droit.

Les femmes n'entendront pas raison : abandonnées par une race de moins en moins amoureuse, esseulées, inoccupées, elles comblent le vide de leur cœur, par de l'écriture ou de l'aquarelle. Ah ! qu'il vaudrait mieux qu'elles péchassent : elles n'offenseraient pas ainsi le Saint-Esprit sous la forme sacro-sainte du Verbe de Beauté.

Cette effroyable décadence provient de l'imbécillité de ceux qui enseignent et de ceux qui écrivent. Au lieu de maintenir l'Art, sur les sommets, hors de portée des mains désœuvrées, ils ont applaudi à toutes les audaces du mondain usurpant sur l'artiste. Voilà pourquoi les doctrines des Roses ✠ Croix pourraient opé-

rer un salvement relatif, en rétablissant l'antique barrière qui, jusqu'à ce jour, sépara l'oisif qui s'amuse de l'artiste qui œuvre.

Revenir à la conception sacerdotale de l'Art, c'est le sauver. Y reviendra-t-on? Ceux même qui auraient le plus vif intérêt à ce mouvement de l'opinion n'y aideront pas, parce qu'une telle conception oblige à valoir autrement qu'ils ne valent, à œuvrer contradictoirement à leur habitude.

Toutefois, une civilisation qui a un tel passé ne saurait pourrir tout à fait et sans exception; le désistement de l'aristocratie nécessite la formation d'une caste nouvelle, et sur quoi la baser, sinon sur l'intellectualité et sur l'œuvre? Car la jeunesse contient mal son mépris pour les éducateurs officiels : je le sais, mes livres étant plus spécialement les réactifs qui sauvent au sortir de l'Université. Mensonge de Comte, parade de Charcot, commérage de Renan, ne valent plus auprès de la génération nouvelle wagnérienne, pré-raphaélite : et le porc de Médan, abandonné à sa quémande bourgeoise de l'Académie n'a plus d'autre suite que le public passant qui lit suivant le nom. La vulgarité, la libre pensée, réalisme et matérialisme sont aussi démodés que la patrie et l'économie

politique. Une génération se forme qui ne sera pas croyante, hélas ! mais qui sera esthète : après les importations russes et suédoises, sans profit, sans lumière, Burne Jones apparaît continuer l'œuvre d'épuration déjà accomplie par le Titan de Bayreuth.

En ce renouveau d'idéalité, le lettré et l'esthète ont mieux à faire que de la marqueterie à l'Heredia et du bodegone à la Vollon : ils doivent aider de leur influence les artistes véritables, épouser ces sublimes intérêts de la Beauté qui devraient passionner tout être cultivé; et, enfin, s'ils veulent absolument s'occuper d'eux-mêmes, voici trois arts où leur amour-propre trouvera des palmes sans cesse renouvelées, la Kaloprosopie, la Diction, l'Éloquence. Qu'ils soient très nobles d'aspect, très musiciens de diction, et très éloquents pour leurs idées : et, alors seulement, ils seront en leur genre de vrais artistes, des artistes de personnalité.

LIVRE II

LES ARTS EXTRINSÈQUES

LES ARTS EXTRINSÈQUES

L'ÉCRITURE DES FORMES OU DESSIN

D'après le *Béreschit*, l'Art aurait commencé par le dessin ; les Œlohim apparaissent projetant leur ombre pour élaborer la forme humaine.

L'Art commence par la ligne, cet abstrait, et j'arrive tout de suite au plus secret de la question.

Apelles, venant exprès de Rhodes pour voir Protogènes et ne le trouvant pas. traça une ligne sur un panneau blanc. A peine Protogènes revenu vit-il ce contour qu'il s'écria : « Apelles est venu ; » et il traça un contour encore plus pur. Mais Apelles revint et redessina d'une façon incomparable et définitive. Pline ajoute qu'il a vu ce panneau fameux très effacé dans le palais des Césars, sur le mont Palatin.

Or ceci, ignoré de tous les peintres vivants,

démontre qu'il y avait une initiation des Beaux-Arts comme une des sciences, et on pourrait la restituer avec un peu de temps.

On sent, en effet, un mystère dans le dessin, qui ne peut résider ni dans le modelé ni dans la perspective.

Philostrate, biographe d'Apollonius de Tyane, dit : « Les premiers peintres de l'antiquité ont peint avec une seule couleur, et rien n'empêche qu'on ne distingue dans de pareilles peintures les formes, les caractères, les passions. Avec un crayon blanc, vous pourrez pourtraire un nègre : la forme de son nez, de ses cheveux, de ses joues, de son cou, le noircira à vos yeux. »

Le dessin est la seule partie longtemps vivante de l'art ; les peintures du Pœcile par Polygnote durèrent neuf cents ans ; mais, si le coloris paraît un élément qui ne peut rester stable, la ligne, elle, demeure la partie pensée du dessin.

A. XXIX. — *La ligne est la philosophie de l'Art, elle ne doit pas dépendre du tempérament de l'artiste ; la ligne est dogmatique : c'est l'immuable théologie de la forme.*

Le dessin, graphisme des formes extérieures et sensibles, s'opère par trois procédés partiels

qui sont : la ligne, le modelé et le clair-obscur. La ligne est le plan en largeur et hauteur d'une forme, quant à son profil.

Le modelé est la mensuration en profondeur et en saillie des parties d'une figure.

Le clair-obscur est la proportion graduée d'une lumière sur une figure ou un ensemble de figures.

La ligne en soi aussi abstraite que l'alphabet n'existe pas dans la nature ; littéralement, c'est un idéogramme, le hiéroglyphe qui pour l'intelligence humaine traduit le monde sensible ; c'est, donc la partie la plus élevée, la seule indépendante de la technie et où le génie se peut montrer ; tout le reste appartient au talent. Si les formes n'étaient que des surfaces plus ou moins planes, la ligne suffirait à les exprimer ; mais les formes, comme toute substance, occupent un espace sous les trois dimensions. Voilà pourquoi cette définition seule vaut : le dessin est l'art d'écrire au moyen des formes vivantes traitées par le procédé abstrait de la ligne, augmentée du modelé.

Il est donc illogique de considérer le dessin comme une partie de la peinture, puisqu'il la génère. Esthétiquement, le modelé suffit à exprimer les courbes et les rondeurs des formes.

Le corps humain est la principale et devrait être la seule matière où le dessin s'appliquât. L'homme ou microcosme incarne la synthèse de l'univers ou macrocosme, non seulement la synthèse, mais l'apogée du monde sensible ; il semble, d'après le texte de la Genèse, que toute la création animale n'a été qu'une échelle ascendante pour aboutir à l'homme.

I

ARCHITECTURE

L'Architecture est techniquement l'art de produire la beauté par une succession de plans géométriques réalisés suivant les trois dimensions de la matière. Plus encore que dans les autres arts, la loi de l'unité domine tout, et non pas seulement l'unité produite par la convergence des parties vers l'expression dominante, mais encore dans la conception même. On a cherché pourquoi cet art était mort et on n'a pas remarqué qu'il agonisa du jour où l'individualisme devint la forme de l'inspiration. Le monument qui apparaît sous l'étalon des mesures du Patési-Goudéa, 4000 avant Jésus-Christ, date la plus ancienne de la construction esthétique, est venu mourir et chercher une sépulture dans les palais des bords de la Loire. Quoique les châteaux à briques de Louis XIII, la

colonade de Perrault au Louvre, certains hôtels du xviiiᵉ siècle, méritent une mention, l'art finit le jour où ce ne fut plus le personnage abstrait nommé roi qui se commanda des demeures, mais l'homme passionnel sous la couronne, qui voulait des relâchements à sa fonction. Anet a été élevé pour une femme, et voilà pourquoi le grand Art ne pouvait pas survivre à ce sacrilège. Le frisson nerveux ne mérite pas de temple et les rois plus que les autres hommes doivent n'oublier jamais que les grandes expressions ne conviennent point aux viles matières, et qu'il ne sied pas de déranger le marbre et la pierre pour abriter des caresses.

Victor Hugo, le plus néant des cerveaux de ce siècle, qui tout le long de son œuvre offrit des effets en place d'idées et encanailla la métaphysique par des jeux d'aqua-fortiste, a cru formuler une clarté en disant : « Ceci, le livre, tuera cela, le monument. » Non, le livre, au contraire, crée des fanatiques pour le monument qui, lui, garde sa signification propre, à travers toutes les mutations civilisées. Mais le monument ne peut refléter que la dominante d'une époque ou d'une communion.

Le monument incarne la moyenne des âmes d'un lieu, et il est bien certain que le Palais de

l'Industrie incarne l'âme moyenne de Paris. J'ai déjà dit que l'individualisme ne pouvait rien en l'architectonique. Les Gustave Moreau, les Burne Jones, les Watts, ont puisé en eux-mêmes un art étranger à leur siècle. Ingres, à une époque de pantalons, a su retrouver parfois le nu antique; tandis que les autres arts du dessin continuent le rayonnement par la personnalité, l'architecture, produit de l'âme générale, ne relève, depuis cent ans que de la bâtisse ou de l'entreprise de construction. N'est-il pas extraordinaire que la gare, ce lieu si particulier, n'ait pu engendrer sa forme expressive : lorsque ce n'est pas un hangar, on y voit, ô insanité, le plein cintre romain et le pilastre grec. D'où vient que toutes les activités de la pensée se sont conservées, sauf une seule ? Avec des intermittences, la civilisation a toujours pu continuer les modes expressifs, sauf un ; enfin, malgré les prodigieux éléments de comparaison et d'étude que l'archéologie nous a livrés, nul ne peut faire surgir un monument. J'abandonne le palais, lieu royal, l'hôtel de ville, expression de la vie communale ; en présence du nombre des paroisses de Paris, du nombre des paroissiens qui les fréquentent, et de la place que le catholicisme tient encore dans nos mœurs,

je ne peux pas dire qu'il n'y a plus d'églises esthétiques parce qu'il n'y a plus de foi, et la seule explication la voici :

A. XXXI. — *La loi absolue du monument est l'unité, mais dans cet art l'unité n'est pas produite par l'individu comme dans les autres, il faut qu'elle résulte de la moyenne animique.*

Le métaphysicien, ne s'occupant jamais de l'être inférieur parce qu'il ne lui présente que des symptômes amoindris, n'a coutume de concevoir l'individualisme qu'appliqué à l'individu d'exception. Mais, l'exception n'étant que la formule moyenne d'un temps à l'état colossalisé, les bourgeois d'une époque sont la caricature des génies de la même époque. Par conséquent, l'individualisme à l'état inintéressant, mais dynamique, se retrouve chez la dévote, chez le notaire, même chez l'officier qui, en dehors de son service, s'exprime librement sur l'indignité de son habit. Donc les dévots ne sont plus le magnifique et harmonique troupeau qu'ils étaient, car le jour où ceux qui commandent ne sentent plus la douleur inquiète du pouvoir, ceux d'en bas perdent aussitôt la notion des douceurs de l'obéissance. Autre cause de l'ignominie

des églises actuelles, la femme les peuple presque exclusivement, et les abaisse à son image.

Aussi dans les règles du Salon de la Rose ✠ Croix est-il dit qu'on ne recevra que des restitutions de monuments perdus ou des projets de palais féeriques, et, comme le palais de nos jours se trouverait resserré dans le réseau de la vie citoyenne, il vaudrait mieux raturer le mot palais en celui de château ; cependant voyez les pauvretés esthétiques qu'édifia Louis II de sainte mémoire ; voyez même, puisque nous sommes en Bavière, le touchant effort de Louis I^{er} qui, désespérant de trouver des architectes, fit copier les palais de Rome et de Florence ; voyez même les projets insensés d'un Makart et d'un Tracksel. Il se trouverait un riche qui, n'étant pas une brute, offrirait à l'Ordre de la Rose ✠ Croix de lui édifier un moustier, personne avec quelque vraisemblance n'offrirait un plan acceptable. Il faudrait copier une œuvre du passé. Les vieux bureaucrates étant partout les directeurs des Beaux-Arts, on ne peut plus espérer que l'État exécute un noble édifice. Quant à l'individu, il subordonnera toujours ce qu'il voudra construire à ses commodités ou à ses manies.

Comme ce livre a un caractère d'enseignement

qu'il vise à un résultat pratique, une dissertation sur un art fini et qui ne créera plus, est inutile. L'architecte contemporain n'a plus qu'une raison d'être : celle de prolonger par tous les moyens la durée du legs antique ; quant à ses propres élucubrations, qu'il les rentre comme des incohérences indignes de voir la lumière ; eût-il du génie, il restera impuissant en une matière où l'âme d'un temps seule pourrait le féconder. Qu'il soit un émule du décorateur de théâtre et du metteur en scène, qu'il combine les classiques éléments avec la fatale utilité ! Une dernière remarque : l'architectonique est l'art qui nous a légué le moins de noms : Ictinus, Pierre de Montereau, et quelques autres seuls sont venus vers nous ; en revanche, la moindre bâtisse de nos rues est signée, mais plutôt, je l'espère pour la confrérie, en une adresse commerciale qu'en prétention esthétique. Il me plaît d'attribuer aux grands architectes dont le Patési-Goudéa est l'ancêtre, une conscience particulière de leur art qui les détournait de produire leurs noms au même titre que le sculpteur ou le peintre. Ils savaient sans doute que leur œuvre avait pour véritable auteur telle date de telle foi en tel lieu. Un monument, c'est le pentacle d'un cycle, la maison d'une idée, le

temple d'une hypothèse. Or, les périodes harmonieuses sont finies, l'évolution intermittente et morcelée ne produit plus que des incidences manifestatives ; il n'y a en puissance et en acte que des idées fausses sur tout l'Occident, et les hypothèses, pour parler le langage du scepticisme, n'ont plus assez de hauteur pour devenir monumentales. Il me faut le répéter : l'art, c'est la queste de Dieu ; le monument naît de l'espérance de le trouver, et comme l'âme moderne s'est dissociée des grands courants qui vont et viennent du divin au mortel, le peuple qui n'a plus de religion d'État ne mérite plus d'architecture. La religion qui offense le Saint-Esprit, par la laideur apportée à ses rites, ne mérite point les anciens monuments, et l'affreux cardinal Richard serait mieux à sa place dans ce hangar, Saint-François-Xavier, — dans ces deux casinos : Saint-Augustin et la Trinité, — qu'à Notre-Dame où il insulte par sa niaise présence les pierres sublimes.

II

LA SCULPTURE

La sculpture est l'art de réaliser en relief les formes vivantes et, plus spécialement, de réaliser les formes humaines sous les trois dimensions de la matière.

Cet art, difficile à sentir malgré les conditions si précises de sa manifestation, a dû précéder les autres. Si nous demandons à l'ethnologie le résultat de son enquête, elle nous montrera chez le sauvage, la calebasse, le récipient du liquide comme la plus permanente des manifestations primitives. La trace initiale d'industrie humaine apparaît sous forme de débris céramiques.

Esthétiquement, les découpages au couteau des Océaniens, pas plus que leurs tatouages ne concernent l'histoire de l'art. La sculpture naquit de la religion (il a fallu représenter le Dieu), c'est-à-dire du temple, et le plus ancien spéci-

men est ce bas-relief de Sirpoula au Louvre, où une harpiste accroupie frôle des doigts les cordes de son instrument. On peut hardiment attribuer à quinze cents ans avant Goudéa cette figure.

Il serait difficile de préciser si le bas-relief précéda la ronde-bosse ou vice-versa, mais il y aurait lieu de montrer la véritable grandeur des arts sémitiques, assyriens et phéniciens, qui précédèrent de tant de siècles les statues grecques. Soit dans la conception hiératique de l'Égypte, soit dans le naturalisme assyrien, il y a déjà un art inimitable en certaines parties. La race de Nimroud a prodigieusement exprimé les grands félins qu'elle pourchassait, les sublimes taureaux qu'elle vénérait. Pour rendre à ces civilisations leur gloire artistique, il faudrait entrer dans l'archéologie proprement dite, et au point de vue de l'enseignement et de ce livre, la Grèce l'emporte sur tout ce qui précéda et sur tout ce qui suivit, c'est l'histoire de son art statuaire que nous développerons en exemple.

Quel était ce Dédale de Knosse dont Pausanias a parlé, qu'on fêtait à Platée et à Olympia? et l'architecte du labyrinthe crétois n'est-il pas un de ces mythes que les Grecs se plaisaient à concevoir dans la nuit primitive? Comme il s'agit

de donner des modèles et non de décrire l'évolution de l'art, il faut d'abord préciser en quoi la sculpture grecque a mérité sa place canonique. Elle a su se borner du moins dans ses chefs-d'œuvre au corps humain ; elle a su mettre dans le corps humain l'expression périphérique ; elle n'a jamais failli à une vision de jeunesse et de force ; de là découlent les trois arcanes primordiaux.

La statuaire est l'art d'exprimer un état d'âme par le mouvement du corps. Ce mouvement doit être répandu dans toutes les parties de la figure ; enfin, la figure doit être conçue dans une formule d'apothéose, c'est-à-dire de jeunesse et de force. Tout ce qui rappelle l'enfance ou fait songer à la vieillesse est antiplastique.

La renaissance, pour compenser son infériorité dans l'expression périphérique, essaya de reporter, comme la peinture, sur le visage le plus grand effort de signification, et il n'est pas douteux que les œuvres de Donatello en débris ne nous donneraient pas cette impression qui réside dans le moindre fragment de la belle époque ionienne.

1. — DE LA COMPOSITION

A. XXXIII. — *L'ordonnance ou composition est la réalisation d'une idée par les lignes et les formes, et quelquefois le clair-obscur.*

Pour démontrer la parfaite logique des catégories de sujets systématiquement refusés au Salon de la Rose ✠ Croix, il n'y a qu'à se pénétrer de ce principe que le dessin est l'écriture par les formes, l'écriture plastique, au lieu que les lettres sont l'écriture phonétique. Il n'y a qu'à transposer en langage littéraire l'œuvre d'art, pour s'apercevoir de son orthodoxie esthétique, ou mieux il n'y a qu'à écrire au bas d'une composition sa véritable légende, pour la classer.

La peinture d'histoire, c'est-à-dire la peinture du fait, de l'anecdote colossale, de l'événement en lui-même, hors de sa signification morale, on le tiendra pour le plus parfaitement idiot des motifs de composition. En disant dans mes salons de « l'Artiste » que le tableau d'histoire était né

des immortels principes de 89, j'ai fait tort à une charogneuse mémoire, à cette gloire putride, à cette gangrène de tout un hémisphère, qui s'appelle Bonaparte. La prodigieuse idiotie commencée par des ambitions d'avocats et finie par des concupiscences d'assassins, communiquées à tout un peuple, frappa l'entendement toujours un peu féminin des artistes de stupeur, et, comme ces rencontres épouvantables ne comportaient pas d'explications en leur énormité, l'événement, le fait fit invasion dans l'art : on vit dans l'histoire des gestes isolés de l'âme qu'ils exprimaient. Prenons pour exemple le Panthéon, deux fois souillé par des cendres peuple et par des cendres souvent blasphématrices. Nous y trouverons d'abord les deux extrêmes de la question.

Voici d'abord *le Jugement du Feu* de M. Cabanel (c'est quelquefois le privilège des membres de l'Institut de garder après la mort cette désinence qui les rend, malgré leur effort, à ce tout-le-monde dont ils ont réverbéré l'âme inexistante). Le peintre, au lieu de voir l'âme humaine sous les formes d'une époque, n'a vu que les formes mêmes de cette époque dans leur insignifiance ; il a vu l'image, au lieu de restituer en un cadre précis les sentiments constitutifs de l'être humain.

Sur ces mêmes murs, Puvis de Chavannes a peint la vocation de sainte Geneviève. Il s'est peu occupé de savoir l'exacte broderie convenant à saint Germain d'Auxerre, ni de rechercher quelle espèce de bure les bergères de la banlieue de Paris employaient pour leurs vêtements. Il a vu un saint bénissant une sainte future, il a vu la même perfection chrétienne consacrée dans le vieillard, balbutiant encore chez l'enfant ; musicalement il a orchestré ses autres figures comme un accompagnement ému aux deux significatives ; enfin, sous des formes sans date, il a réalisé d'admirables expressions d'humanité.

Donc chaque fois que ce qu'on intitule : « tableau d'histoire » n'est pas une simple occasion plastique de traduire l'âme humaine en son principe, il ne reste qu'une chose relevant de la librairie et en aucun cas de l'esthétique. Le plus éclatant de tous les tableaux français, le plus vénitien, assurément, *l'Entrée des Croisés à Constantinople*, représente moralement l'apitoiement du brillant vainqueur en face de la détresse du vaincu. Ces chevaliers, beaux comme des héros féeriques, sont près de se dire, en voyant quelles nobles infortunes embarrassent le pas de leurs coursiers, qu'ils auraient pu être trahis par le destin des armes ; et cette réflexion suffit à mélan-

coliser en eux l'ivresse du triomphe et à faire sentir leur cœur chrétien sous la cuirasse. Au contraire, si Delacroix, même par une archéologie soigneuse, n'avait représenté que les brutes féodales lassées de leur burg et venues, dans un pays de rêve, opérer leur aventure soudarde, il n'aurait pas fait œuvre lyrique : il aurait été peintre d'histoire.

De toutes les formes de l'imbécillité du peintre, intenses et multipliées, la forme historique est la plus insupportable, autant par ce cauchemar impérial qui la détermina que par le côté mnémonique, puéril et scolaire, de ces représentations.

Tout Napoléon se doit de déformer un peu plus les Normes, et le doux Troisième vit éclore l'idiotie de Protais, la sentinelle sentimentale, la rêverie du clairon et la mélancolie du tambour. Victor Hugo, cet avoué public de toutes les insanités d'art, a donné acte, un jour, que la lune n'était que le hausse-col d'un capitaine. Il est vrai que l'Église, par ignorance de l'hébreu, avait laissé, depuis saint Jérôme, le mot Sebaoth signifier colonel ou maréchal, au lieu du sens septénaire qu'il serait trop long ici de commenter. A mesure que les avocats, par paresse, bornaient leur lecture à Auguste Comte et y puisaient cette

idée juste en soi qu'il faut un rituel pour condenser l'âme d'un collectif, ils décidèrent, avec la laïcisation et le pourchas des moines, que les dieux avaient fini leur règne sur l'entendement humain, qu'il fallait une déesse et qu'il la fallait à leur image, et, ne trouvant rien qui les réverbéra eux-mêmes autant que l'égoïsme national, ils inventèrent la Patrie, et aussitôt une nouvelle carrière s'ajouta au Manuel des positions sociales. Quiconque faisait de trop mauvais vers comme Paul Déroulède, quiconque n'avait au bout des doigts qu'un talent d'Épinal, quiconque enfin ne valait rien, devint prêtre de la Patrie : et malheur à qui se permet de trouver que Neuville n'est pas Paolo Uccello ou Signorelli, ou que Detaille n'égale pas toujours *la Bataille de Constantin* du Vatican ! Celui-là est un suspect, et il verra, s'il a des vingt-huit jours à faire, que le drapeau français, même en torchon, doit être tenu comme parfaitement repassé : la matière étant sacrée, elle échappe à la critique humaine. Le peintre militaire s'appelle un bas spéculateur ; du reste, voyez les publications Goupil à bon marché, voyez les arcades de Rivoli, voyez les programmes de café-concert : deux choses s'y marient incessamment : putains et patrie. Les deux prostitutions, celle de la vie et celle de la mort, celle

de la volupté et celle de la douleur, par une volonté vengeresse des Normes, se juxtaposent toujours en nos mœurs, afin que, s'éclairant l'une par l'autre, le chrétien ne se méprenne pas sur les nuances qui les séparent et les innombrables caractères qui les unissent.

On m'a reproché d'avoir écrit, dans l'ostracisme de la peinture militaire, « sauf la chouannerie ». Certes, les Chouans avec leurs sabots, leurs grègues, ne s'accordent pas avec l'idéal plastique ; mais, comme ils furent par la date les derniers défenseurs de la Vérité et de la Raison, comme ils furent les derniers fanatiques du Catholicisme, ils appartiennent à la peinture religieuse, en annexe des *Acta Martyrum*, car ils sont morts pour Dieu : ce sont non pas des soldats, mais des confesseurs.

La loi optique du théâtre est la même que la loi optique du tableau, non pas au physique, mais au métaphysique. L'illusion sur laquelle se base le plaisir esthétique exige ou l'abstraction du costume, c'est-à-dire la draperie, ou l'imprévu des formes, c'est-à-dire le recul d'aspect et de vêture. La règle veut que toute forme qui ne peut se traduire par le vitrail ne soit pas une forme noble ; or, je défie que l'on fasse un vitrail de M. Carnot, non plus que du commandant de

la place de Paris. Le Président de la Cour de cassation, par sa robe, se supporterait. Le costume de chasse, moins odieux que celui de ville, et certaines toilettes de femme peuvent donner lieu à des tableaux, jamais à des statues. Le pantalon, la redingote et le frac ne doivent sous aucun prétexte entrer dans l'art statuaire, puisque, la statue ne signifiant que comme apothéose, Louis XIV lui-même fut raisonnablement traité à l'antique. J'offrais tout à l'heure pour critère la légende même d'une composition ; eh bien ! il faut être un imbécile pour se figurer que l'œuvre d'art soit possible au-dessous de : le Carreau des Halles, un Embarras de voitures, Chez la repasseuse, la Noce à la mairie, ces Messieurs au fumoir et ces Dames au salon. En vertu de cette affirmation de Wagner que « l'art commence où finit la vie », en vertu des progrès de l'instantané, rien de ce que donne l'objectif, ne relève de l'Art. Or l'objectif donnera : le Carreau des Halles, l'Embarras de voitures, etc.

En outre, l'Art étant basé sur la signification des formes, l'époque qui a banni toute forme significative s'est volontairement exilée de la représentation esthétique. Les êtres et les choses contemporaines, ne seraient-ils pas vulgaires en

eux-mêmes, ils le deviendraient par le seul fait de leur transposition sur le plan émotionnel. Qu'on se reporte à ma dissertation sur la kaloprosopie ; j'y ai démontré que le geste animique devenait impossible au vulgaire par nos modes ; enfin, si l'on veut une preuve plus absolue, la critique d'art comparé va la fournir. L'homme en frac peut-il réciter les fureurs d'Oreste et les discours d'Auguste ? La femme en corset peut-elle égrener la plainte harmonieuse d'Iphigénie ou le touchant plaidoyer d'Esther? Non. Eh bien ! toute forme incompatible avec la tragédie s'avoue aussi incompatible avec le grand Art qui doit rester tragique. Je n'entends pas oublier ici la grâce ; mais, continuant le même procédé d'examen, je demande si Rosalinde, si Desdémone, si Titania, je demande si Yseult, Sieglinde sont possibles en corset, en pouf, en chignon, en crinoline, en capote, en waterproof, en yachting. Il est permis au vêtement d'être neutre, c'est-à-dire de ne pas aider à l'expression ; mais il est défendu au vêtement d'être agressif, c'est-à-dire de démentir l'expression.

Les dessinateurs d'éphémérides ont tiré le meilleur parti de l'élément contemporain ; les femmes de Gavarni, son Thomas Vireloque, sans aboutir au typique et à l'abstrait de ce

qu'il représente, valent comme analyse des formes passagères. Il faut ajouter que son chef-d'œuvre, le Débardeur, ou plutôt la Débardeuse, n'incarne que l'élégance du chahut; et Th. Vireloque, le gâtisme de Vautrin. Je défie que l'on cite une seule œuvre de forme contemporaine qui résiste au voisinage, sur un mur de Musée. Du reste, la même aberration qui fait le public complaisant au veston de Dumas fils, d'Augier et de Sardou, pousse l'être incultivé à rechercher dans l'art l'image de sa propre bassesse. Toute la classe moyenne présente cette maladie du goût. Seul, le peuple désire au moins des mousquetaires, sinon des héros; le peuple va à l'Ambigu, et le bourgeois au Palais-Royal, et en cela le peuple s'éloigne moins de l'esthétique que le bourgeois. Cette morale grossière du mélo se rattache encore à l'idéal, tandis que les mots à double sens et les vives scatologiques des théâtres de genre augmentent le fumier moral du spectateur.

Le portrait est la forme limitrophe entre l'art du dessin et l'idéal, susceptible d'être élevé jusqu'au grandiose, capable aussi de ne témoigner que du métier. Comme la fortune tombe de nos jours aux mains les plus basses et n'y reste pas assez longtemps pour les laver, la canaille

riche se trouve la seule gent portraicturale. Or il serait bien fâcheux que les musées de l'avenir eussent à conserver et à étaler des trognes de Rothschild, par respect pour le beau procédé employé. Vivre est la première condition d'œuvrer, il serait donc absurde de chicaner l'artiste sur le choix de ses modèles : ce sont eux qui le choisissent, ce n'est pas lui qui les élit : mais dans un salon doctrinal, comme celui de la Rose ✠ Croix, l'iconique, reprenant son caractère ancien, sera un honneur et non la part que l'artiste abandonne à la nécessité.

Je m'en suis accusé dans la préface ; ultérieurement, sur la foi de quelques Millet et de quelques Rops, j'ai admis le genre rustique ; je me dédis. Si le paysan est peint avec vivacité, et s'il est bien paysan, il ne peut éveiller que cette sorte de pitié qu'inspirent également les êtres ou avortés, ou dégénérés. Quand l'homme de la terre n'est pas un ramassis de bas instincts têtus, il ne présente que les caractères confus de l'humanité ; et qui a vu de vrais bergers, comprendra pourquoi les bergers d'Arcadie sont admirables, pourquoi Théocrite et Virgile ont rendu la nature, ainsi que Poussin, d'une façon plus réelle que MM. Breton, Laugée, Lhermite. Copier les déteintes de la sueur sur le corps, comme

Millet, les rapiècetages de fonds de culottes de Bastien-Lepage, les crasses de banlieue de M. Raffaëli, témoigne d'une véritable niaiserie.

Il n'y a qu'un art dans tous les arts, l'allégorie, c'est-à-dire la représentation la plus synthétique possible d'une série de faits, d'idées ; on a vu depuis dix ans la sculpture saisir la pelle, la pioche, la charrue, ce qui nous a valu, au lieu d'Hercule, des voyous, au lieu de Milon, des décharnés, au lieu de belles anatomies, des sabots qui escamotent les pieds, et des bourgerons, plus commodes à modeler que des torses ; ici c'est l'ignorance qui se dissimule sous le costume.

Lorsque la peinture d'histoire fut intronisée, comme elle exigeait des dimensions contraires à la vente d'une époque aux petits appartements, on la réduisit à des proportions de tableautin et ce qu'on appelle le genre fut. Meissonier, l'homme qui reçut l'épithète d'incontestable, du tout-puissant imbécile Albert Wolff, déjà oublié, arriva à persuader les niais, c'est-à-dire à peu près tout le monde, que la distance où se trouve placé un militaire n'influe pas sur la visibilité du numéro de ses boutons, et que les aiguillettes, ainsi que les brandebourgs, échappent aux lois perspectives. Sa cote dépassa celle de tous les artistes vivants, et, tandis que son *Polichinelle*

se vendait 150,000 francs, Gustave Moreau donnait à des prix relativement dérisoires, *la Salomé*, *la Chute de Phaéton* et autres merveilles, que possède le collectionneur Charles, qui n'est pas pour les Israélites un digne pendant de son frère Armand Hayem qui, lui, fut un grand esprit. De Meissonier, comme d'une mère Gigogne, sortirent des séries de reîtres, de raffinés, de marquis, enfin tout ce qui correspond, en plus propret, aux figurants de théâtre. Là, l'intérêt ne peut résider que dans une certaine minutie de touche; aucun sentiment ne saurait être exprimé par ces modèles en travestissements de mardi-gras.

Impuissant à retrouver la formule du nu héroïque et de l'allégorie, le peintre du xix^e siècle, par ennui des vignettes à la Duruy et par méfiance de la fausse grandeur à la Millet, se mit à représenter ce qu'on voit par la portière d'un wagon. Quand on songe que M. Harpignies, pour n'en citer qu'un, a passé sa vie à peindre des feuilles d'arbres, on peut douter de son entendement. Le paysagiste est un impuissant : c'est l'homme qui ne dessine pas, ne conçoit pas, et qui croit voir, mais ne voit pas davantage. Je ne méconnais pas les nuages de Constable, ni les saulaies de Turner, ni la mélancolie de Chin-

treuil, ni les couchers de soleil de Rousseau, ni les mares de Cabat, mais je trouve que mettre Corot, même comme vision du réel, au-dessus de Claude, est une grave erreur. J'ai exposé *passim*, dans mes salons, l'esthétique spéciale du paysage. Elle se résume en un seul point : le parti pris significatif du clair-obscur. Comme les formes végétatives ne représentent qu'une beauté de masses et qu'il n'y a pas d'arbre plus arbre qu'un autre, qu'en somme l'individu n'existe pas dans la végétation, que tout y paraît collectif, il faut sacrifier à l'intention poétique la plus grande partie du tableau. Chaque fois que l'on peindra un site en lumière diffuse, on fera une chose inesthétique. Chenavard l'a remarqué : l'apparition du paysage dans l'école Italienne a été le signal de sa fin (lunettes du Carrache). Comme l'esthétique ne considère le végétal qu'au sens littéral de décor, le seul moyen de salut sera de faire pressentir la venue de l'homme ou de faire penser à son récent départ.

L'accent de véracité ne constitue pas l'œuvre d'art : il faut une transposition animique, une prismatisation sentimentale. L'artiste est celui qui sent et reproduit son sentiment, et non pas celui qui voit et reproduit seulement ce que d'autres verraient.

Le paysage doit susciter une légende presque musicale : effet de tristesse vespérale, effet de joie méridienne, effet de langueur estivale. Au lieu de cela ils inscrivent : Platanes, près de Monfavet, ormeaux et chênes de tel village, et ils ajoutent le département; il n'y manque que la distance du site au chef-lieu d'arrondissement et l'indication que l'on peut vérifier entre telles bornes kilométriques. Ces agronomes et géographes seraient plaisants, s'ils étaient moins nombreux.

Le dessin commence au corps humain, le reste n'est qu'un fond, un cadre de couleur dans l'autre cadre, et rien de plus : d'autant que l'appareil voit plus juste et qu'un peu d'aquarelle sur la photographie satisferait bien plus complètement le bourgeois.

La mer résiste étonnamment, je ne dis pas seulement à la ligne, mais au modelé; le morceau qu'on transporte sur la toile ne traduit pas son caractère d'immensité en mouvement. Aussi l'Anadyomène, Démosthène s'exerçant, les Néréides, les Argonautes sont-ils nécessaires à cet élément : il faut l'homme dans une marine, sinon l'impression pathétique ne sera pas produite ; mais il ne faut pas le marin actuel, car sa vêture se rapproche de la guenille paysanne ou

de l'uniforme militaire, deux détestables éléments, irréductibles au point de vue plastique. Jésus marchant sur les eaux, la pêche miraculeuse, l'apôtre qui s'embarque pour aller porter la vérité, Colomb ou Vasco intéresseront toujours davantage que la marine d'État et les évolutions de cuirassé. La caravelle, la trirème sont pittoresques; le torpilleur est hideux.

Je sais que l'œil du marin garde un reflet d'indéfini et que sa fréquentation avec la majestueuse Thalassa l'élève au-dessus du paysan et du soldat : encore faut-il ici qu'il soit le marin d'une idée, et non pas le marin de pêche ou national ; il faut qu'il incarne une espérance autre qu'une invasion à formule coloniale.

Quant à l'humour, à ces ignominieuses farces dites gauloises où des cardinaux se grisent et des capucins paillardent; quant aux pendants « mariage de convenance et mariage de raison », ce sont des crimes qu'il faudrait virtuellement punir.

Je défie qu'on me cite une seule œuvre spirituelle parmi les œuvres classiques.

Quant à l'Orient de Guillaumet, qui est exact, paraît-il, grand merci! Qu'on l'ignore et qu'on l'invente: cela vaudra mieux. L'imagination occidentale a cristallisé sur le thème d'Orient

une fugue que l'art doit conserver si la science la dénie. Je croirais plutôt par certains Delacroix que Marilhat comme Decamp, Fromentin comme Guillaumet, n'ont pas senti l'Orient; ils l'ont vu et peint, ils ne l'ont pas vibré : et l'œuvre d'art exige une vibration plus réelle que la réalité même, puisqu'elle néglige la multiplicité des symptomatiques pour rechercher les dominantes.

Quant à l'animal, il ne peut être sujet d'œuvre, mais seulement l'accessoire : complémentaire de l'expression, il ne signifie jamais assez pour l'isoler de l'homme.

Les grands félins seuls sont assez des personnes pour être peints et encore cadrent-ils mieux dans les chasses de Rubens et Snydners.

L'animal n'apparaîtra avec raison qu'en figurant : âne de la fuite en Égypte, ânesse de Balaam ou de Jésus, bœuf de la Crèche, cygne de Lohengrin, aigle de Prométhée, paon de Junon, chouette de Minerve, bouc des Satyres, ours de Siegfried, aspic de Cléopâtre, cheval de Mazeppa, chien de saint Roch, loup de saint François, oies du Capitole, grues d'Ibicus, l'agneau allégorie du Sauveur et la colombe du Saint-Esprit ; mais les basses-cours de Hondekoeter, mais les vaches de Potter, mais les chevaux d'Alfred de Dreux ne se supportent

pas. Tordez les serpents autour de la tête de Méduse, et les enroulez à Laocoon et à ses fils, montrez Hercule tuant le lion de Némée ; mais le peintre d'un troupeau de moutons n'est pas un artiste, et le lévrier qui soutient la fine main d'un gentilhomme ne peut être peint isolément pour lui-même ; sinon, cela rentre dans le goût pathologique des vieilles femmes pour les animaux.

La nature végétale n'est pas susceptible d'idéalisation ; entre une belle rose et une rose ordinaire reproduite, la différence ne réside jamais dans la forme, mais dans quelques nuances qui tiennent au coloris. Au reste voilà le terrain des femmes et de ces impuissants qui s'efforcent à trouver un faux semblant d'art dans la reproduction chromophotographique de la nature. Je défie aucun peintre de fleurs de trouver la forme héraldique d'aucune espèce et même de dessiner une rose au trait sans modelé. Dans le domaine de l'art décoratif, c'est-à-dire de l'art subordonné à l'industrie, on peut égayer un panneau, un piano, un couvercle de boîte, les branches d'éventail avec des fleurs ; mais les exposer comme œuvres d'art équivaut à convier des mélomanes pour entendre un exercice de trait pianistique. La peinture de fleurs

ne doit donc jamais sortir de l'industrie et de l'intimité et, puisque j'ai prononcé ce mot d'art décoratif, je tiens à dire que l'époque entière se trompe en amalgamant la fresque, ou peinture monumentale, avec la papeterie, la marqueterie, la dinanderie.

Le collectionneur du xix° siècle, stupéfait de trouver dans une vieille clef un caractère d'art que n'ont pas les bijoux de sa femme, car, entre parenthèses, la monture des gemmes devient complètement imbécile; et l'archéologue, ébloui de contempler dans les Tanagras un peu de la grâce de Praxitèle, ont désiré une renaissance de l'esthétisation des objets usuels. Mais l'amateur n'est guère plus métaphysicien que l'artiste, et l'archéologue souvent peu philosophe, ils n'ont pas vu le plus nécessaire pour engendrer le moins, et qu'à aucune époque les objets usuels n'ont donné que le pâle reflet esthétique du grand art. Pour que les terres cuites de la Grèce soient telles que nos musées les montrent, il faut que les Phidias, les Lysippe aient créé leurs sublimes statues, et l'art mobilier et usuel ne rendra que la proportion amoindrie de l'art sacerdotal d'un même temps. Une autre considération s'impose : cette tendance humaine à rapprocher de soi l'objet de son plai-

sir ou de son désir, comme elle a matérialisé la religion, tend toujours à vulgariser l'art, à le familiariser. L'artiste, forcé d'accepter les conditions d'œuvrer d'où dépend sa vie, consent comme Wattcau à historier des éventails et des boîtes à fard ; mais la ligne, la forme et la couleur sont d'augustes modes d'élévation d'âme, non pas des procédés industriels, et le dandy qui détourne un sculpteur de l'œuvre de musée pour lui commander un pommeau de cravache serait un scélérat, s'il n'était un simple imbécile. Non, l'art ne doit pas descendre jusqu'aux conditions mesquines de l'usage mondain, ou bien, pour être logique, faudrait-il enrouler des phrases de Platon sur le roseau des mirlitons et mêler des passages d'Apocalypse aux dernières nouvelles des journaux. Car, s'il est souhaitable pour le civilisé de multiplier à l'infini les rappels de beauté dans le tous-les-jours de sa vie, il est encore plus impérieux qu'il garde la notion respectueuse de l'art et, partant, que jamais il n'ose se familiariser avec lui.

Tous les collectionneurs que j'ai connus manquaient de religiosité esthétique : passionnels devant le bibelot, distraits devant le chef-d'œuvre. Je crois donc que les bureaucrates qui ont fondé le Musée des Arts décoratifs doivent

être considérés comme une bande d'ouvriers s'efforçant à détourner une matière de son principe pour augmenter la paie des copains. Depuis trois ans, car, si lucide qu'on soit, on est envoûté par la bêtise de tout un pays, les ouvriers d'art furent invités au salon de la Rose ✠ Croix et jamais ne vinrent. La règle leur donnait pour type ornemental de ce qu'ils devaient apporter : Polydore de Carravage et Jean d'Udine. Peut-être quelques-uns ont-ils demandé à la Bibliothèque des Arts décoratifs les « soubassements des Camere » et les « pilastres des Loggie » et ont-ils reculé devant de pareils décorateurs dont la composition dépasse celle de Puvis de Chavannes.

Quant au garde-manger, au couvert mis, à la desserte, aux crevettes et aux melons, ce sont là des ronds et des barres, de simples exercices de couleur, des arpèges.

Lorsque M. Desgoffes fourbit une épée ou taille les fascettes d'un cristal, il fait l'office d'un ustenselier ; le plus maladroit des amateurs photographes le surpasse.

Par les éliminations, on peut voir ce qui reste au grand art et, dès l'abord, on ne l'a pas vu ; et des journalistes de bonne foi se sont écrié : « Mais que reste-t-il donc aux peintres ; » il reste tout, dans les règles suivantes :

A. XXXV. — *L'histoire relève de l'art, lorsque l'événement représenté est l'occasion d'exprimer l'âme humaine dans sa passionnalité typique.*

Le militaire est possible si on met en scène des guerriers au lieu de soldats. La *vie contemporaine est possible, si on la transfigure* comme certaines fois Rop's.

Le portrait féminin drapé, le portrait d'homme en robe ou simarre peuvent aboutir à l'œuvre d'art.

La rusticité vue à travers l'antique, nue ou drapée.

Le paysage, animé de figures décoratives.

La marine, animée de figures mythiques ou aventurières.

Le sourire de « Comme il vous plaira ».

L'orientalisme des Khalifats, au lieu de la pouillerie d'Alger.

L'animal, en son complémentarisme expressif d'une scène ou d'un individu.

La fleur, le fruit, l'accessoire, aux mains, aux lèvres des personnages.

Et, maintenant, vous tous, les gens de bon sens, les Sarcey de tout calibre, rassemblez vos jugeottes, décidez de tout et dites-moi :

Si le massacre de Chio est moins un tableau d'histoire, parce qu'il est lyrique.

Si la peinture militaire n'est plus valable, parce qu'elle représente des Grecs et des Troyens au lieu de mobiles français.

Si la représentation des états d'âme propres à l'époque ne peut se passer de vêtements négatifs de tout caractère.

Si le portrait est moins intéressant, parce que le modèle est plus remarquable.

Si les sabots et la crasse constituent le berger.

Si les nautes de *l'Argo* ne sont pas aussi des marins comme l'équipage de *la Belle-Poule*.

Si Puck ne vaut pas mieux en son gentil sourire qu'une grimace de buveur.

Si le paysage est moins le paysage quand il encadre la forme humaine.

Si l'Orient n'est pas plus l'Orient dans son passé de splendeur que dans les instantanées de vos amis touristes.

Si le faucon ne se place pas mieux au poing du seigneur qu'au perchoir.

Si le cheval est diminué par son cavalier.

Si, enfin, c'est la main qui abime la fleur en la tenant, et si un fruit est gâté parce que d'enfantines dents y mordent

A. XXXVIII. — *L'unité esthétique résulte de la connexion des parties.*

Le fût, le chapiteau et la base sont les parties de cette unité, la colonne.

Le pétase, le caducée et les talonnières font partie d'une statue d'Hermès.

Pope le dit, dans son *Essai antique :* « Ce n'est ni une lèvre, ni un œil que nous appelons beauté, mais la forme réunie et l'effet de toutes les parties prises collectivement. »

Le vénérable Malebranche aurait pu se taire avec fruit, au moment d'écrire: « Il n'y a que les sens qui jugent bien de la beauté et de la laideur sensibles. »

Omnis porro pulchritudinis forma unitas est, affirme le plus platonicien des Pères de l'Église.

2. — LA ROSE ✠ CROIX AU SALON CARRÉ

Rien ne démontrera mieux et l'importance pédagogique de ce livre et les doctrines de l'Ordre qu'une étude du Salon Carré qui, au dire des guides, renferme les plus beaux tableaux des diverses écoles, et qui en réalité ne renferme pas les plus remarquables du Louvre. Nul n'ignore que l'École Bolonaise, tout en étant très supérieure aux Académies Julian et aux professeurs de l'École des Beaux-Arts, s'appelle l'abomination de la peinture italienne. Eh bien ! une telle vacherie unit le Directeur des Beaux-Arts au Directeur des Musées et aux directeurs des différents départements, qu'en l'an de grâce 1894, le Guerchin s'étale en plusieurs exemplaires, *Fille de Loth, Protecteur de Modène, Résurrection de Lazare ;* le Guide, autre décadent, a un *Enlèvement d'Europe* grotesque ; l'obscur Napolitain Lionello Spada y montre un *Concert*. Véronèse, dont les *Noces de Cana* occupent presque tout

un mur, a encore un autre panneau pour sa médiocre *Chute des Titans*. Il y a même un Bassan, ce dégoût de l'École de Venise. Quant au Murillo payé 615,300 francs, tableau de quinzième ordre, il fait le digne et démesuré pendant du tableautin du Spagna payé 200.000 francs, je crois, par les soins fantastiques de M. le vicomte Delaborde. Non loin se trouve une tête attribuée à Dürer, qui déshonorerait un élève de première année. Le Poussin a un de ses moindres ouvrages, *le Diogène* ; Jouvenet, une médiocre *Descente de Croix* ; Valentin étonne encore par sa présence qui est double, si je ne me trompe. Enfin, s'étalent à côté de la presque divine Joconde ces artistes de néant, ces Meissonnier d'autrefois, ces choses qui ne sont que de la peinture et non de l'Art, les Terbug, les Metzu, les Döw ; ce qui n'empêche pas M. Lafenestre, ou un autre, de faire un cours d'esthétique, dans le même immeuble. Je me demande à quelles bûches, alors que sont absents du Salon Carré *le Tondo* de Boticelli, *le Triomphe de saint Thomas* de Gozzoli, *la Gloire du Paradis* de Fra Angelico, *la Madone de la Victoire* et *le Parnasse* de Mantegna, *la Vierge glorieuse* de Lippi, *le Jugement* de Jean Cousin, *le Christ* de Quentin Matsys, *la Vierge* de Jean Bellin, *la Descente de Croix* de

van der Weyden, *le Saint-Étienne* de Carpaccio, *l'Adoration des Mages* de Signorelli, *la Madone* de Bianchi. Et enfin, si on voulait faire du patriotisme, au lieu de cette mauvaise *Chute des Titans* de Véronèse, il faudrait mettre, pour ainsi dire en regard des *Noces de Cana*, *l'Entrée des Croisés* de Delacroix.

Enfin, ce qui comble la mesure et mériterait les étrivières à tout le personnel du Louvre, c'est que *la Ferronnière*, *la Vierge aux rochers*, et ce chef-d'œuvre de l'art entier, *le Précurseur*, ne soient pas au Salon Carré.

En revanche, ils ont commencé une salle des peintres peints par eux-mêmes où toutes les barbouilleuses, tous les bas-bleus de la peinture s'étalent.

Vainement le goût public a marché, vainement la salle des Primitifs n'est plus un simple passage, les conservateurs en leur immuable cancrerie semblent tous endosser cette stupidité de Stendhal : « Que n'eût pas fait Raphaël, s'il eût connu le Guide. »

Il y a deux sortes d'erreurs dans ce classement, l'erreur sur le peintre, et l'erreur sur le tableau.

Guerchin, Guide, Valentin, Lionello Spada, Carrache, Murillo, Jouvenet, Rigault, Jordaëns,

Le Sueur, Bassan, n'ont pas le droit d'être représentés dans une sélection par le peu d'importance de toute leur œuvre.

D'autre part, il y a mauvais choix dans les Poussin, *le Saint-Michel* de Raphaël, le portrait au chapeau de Rembrandt, le paysage de Lorrain, le Tintoret.

Une troisième faute, celle-là beaucoup plus grave, c'est d'avoir admis *la Femme hydropique*. Quel idéal peut ressortir de cette scène : un médecin examinant des urines ? Et le sous-off en conquête de Metzu, et l'autre sous-off de Terburg, et le maître d'école d'Ostade, en quoi ces œuvres expriment-elles la recherche de Dieu qui est la fin de l'art ? Quelle beauté concrétisent-elles ? Voyez donc, lecteurs, que les Rose ✠ Croix, au nom des saintes Normes, attaquent un ordre de faits à l'état triomphant, puisque le Louvre, qui est pour Paris la Notre-Dame des Beaux-Arts, est aussi le grand boulevard de l'hérésie.

III

PEINTURE

La peinture est cet art amplificateur du dessin qui consiste à ajouter à la ligne et au modelé les couleurs analogues à la réalité. Donc esthétiquement le coloris n'est qu'un surcroît, admirable sans doute, d'expression, et qui ne suffit jamais à constituer la Beauté d'une œuvre. Ingres disait que le dessin est la probité de l'artiste, parole relative, comme si on affirmait que la foi à la présence réelle est le moyen d'une bonne communion.

Le premier point de la peinture, c'est-à-dire de la couleur, c'est le clair-obscur.

Le clair-obscur est la proportion graduée d'une lumière sur une figure ou un ensemble de figures.

Étant donnée une figure, c'est-à-dire l'espace qu'elle occupe en hauteur et largeur, pour pré-

ciser ses creux et ses saillies, il faut déterminer comment elle se comporte par rapport à la lumière.

La Joconde qui fut, au dire de Vasari, éclatante des couleurs de la vie, se voit aujourd'hui incolore et ne produit plus que des effets de clair-obscur, mais on est convenu de donner ce nom à un parti-pris violent de l'éclairage fréquent chez Rembrandt, et déjà constitué dans le Précurseur de Léonard.

La lumière diffuse, c'est-à-dire indépendante de la scène qu'elle éclaire, appartient exclusivement à la peinture murale.

Elle s'emploie lorsque, les figures d'une composition étant d'une importance équivalente, il n'est pas permis d'en sacrifier aucune pour en souligner d'autres exemples : l'école d'Athènes et la dispute du Saint-Sacrement.

Rembrandt, qui est loin de présenter à la critique des œuvres orthodoxes, a du moins manifesté une loi de la peinture.

La figure la plus qualitative doit être la plus éclairée, ou mieux encore la figure principale doit être elle-même l'élément lumineux de la composition.

Ainsi, sauf cette restriction indiquée tout à l'heure, qu'on ne doit pas abandonner à l'ombre

quelques-unes des figures égales entre elles, comme par exemple les apôtres d'un Cenacolo, — dans une apparition divine, c'est Dieu qui doit éclairer.

Depuis la fatale influence de Manet, l'artiste latin a cessé d'employer la distribution de la lumière comme moyen expressif. Niaisement le peintre, ayant déshabillé un modèle sous des arbres, a vu une peau grenue de chair de poule marbrée de noir par les ombres portées du feuillage, et il a reproduit avec soin cette laideur, ne comprenant pas que le nu esthétique s'indépendantise de l'action atmosphérique et qu'il faut rejeter du tableau tout ce qui contredit la beauté.

La perspective est l'art d'exprimer la distance respective entre plusieurs objets. Elle n'a pas les mêmes lois au pictural et au linéaire.

Picturalement, elle est basée sur ce qu'on appelle le point de fuite de la couleur, c'est-à-dire le point où un ton décroît en sa nuance mineure, c'est-à-dire, diminue son intensité.

Le coloris est cette partie de la peinture qui donne à chaque objet sa teinte vraisemblable et l'harmonise suivant une dominante qui doit produire une impression d'optique sentimentale même à la distance où les lignes ne paraîtraient pas. On a pris l'habitude d'appeler coloristes

ceux qui n'avaient pas de dessin, et dessinateurs ceux qui paraissaient manquer de coloris. La vérité est que le Titien ne peut être loué pour son dessin d'une extrême négligence, que Rubens incarne la vulgarité et, pour les monter à ce plan où ils coudoient indûment les grands Florentins, il a fallu s'entraîner sur des mérites d'un ordre intérieur. N'oublions jamais que les arts, ces modes expressifs, ont la beauté pour but, et qu'en peinture, comme en littérature, il s'agit d'exprimer son sentiment selon les règles sans doute, mais non suivant le goût de quelques-uns. Poussin, sauf dans *le Déluge*, s'accuse un piètre coloriste; les bleus de Le Sueur font souffrir la rétine, et même dans la Bibliothèque des Députés, il y a chez Delacroix des taches dissonnantes.

L'éclat qui ne convient pas à un jugement dernier devient une faute égale dans les crucifixions de Rubens où traînent toujours de rutilants plats de cuivre et des chiffons vermillonnés.

La touche a des lois, n'en déplaise aux capitans de la brosse et aux badauds qu'ils rassemblent; et les manières strepitosa et les coups de pouce, les accents de vigueur et la pastosita ne valent pas plus que l'accent gascon ou marseillais: l'art répugne aux clowneries et aux gami-

neries, il veut plaire et pénétrer, non pas étonner.

En tout cas, si le sabrage du pinceau se supporte dans les draperies et les formes secondaires, il devient imbécile dès qu'il s'applique au corps et à la figure humaine.

La trace de la touche sur le visage humain ne doit pas être perceptible à l'œil.

Rembrandt et Halz vont protester; mais je leur demanderai : à l'un, ce que deviendraient ses têtes, sans son parti-pris de clair-obscur qui supporte l'empâtement ; et, à l'autre, s'il a jamais peint autre chose que des visages d'estomacs, des têtes de digestion.

Cette part de l'humanité qui offusque les murs du Musée de Haarlem, on ne souhaite pas la rencontrer, ni vivre avec elle. Or, qu'on daigne retenir ce principe :

Ce qu'on dédaigne dans la vie, il le faut rejeter de l'art.

Et c'est le moins : pourquoi fixer ces ennuis, ces cauchemars, bourgeois et truands. Il y a un prétexte, on l'appelle le *pittoresque*, qui signifie bon à peindre : pouilleux de Murillo, idiots de Velasquez, voyous de Courbet, bohèmes de Manet, et ce qui a suivi.

Si les artistes contemporains aimaient la

beauté, l'homme de Medan n'oserait plus se risquer en lieu public. Comment un ignorant de cet acabit a-t-il pu, sur sa parole fantaisiste, déchaîner un tel courant de vulgarité qu'il a fallu Wagner, un archange, pour déblayer le fumier de cet onagre. Il faut lire, dans la collection de *l'Artiste*, un article dudit onagre intitulé : *Une nouvelle manière de peindre*, pour mesurer l'ineptie contemporaine.

L'homme de Medan, critique d'art et l'homme des Joyeusetés ; et Sylvestre, inspecteur des Beaux-Arts; et M. Roujon, directeur ; celui-là il faut bien le nommer par son nom, car il n'a rien fait : il s'est donné la peine d'entrer dans les bureaux, et il gouverne l'art français sans étude, sans compétence, sans l'ombre d'une garantie.

Une telle administration n'est dépassée en absurdité que par la production de ce temps; abandonnant l'art officiel et récompensé, j'envisage ces choses sans nom, sans dessin, sans demi-teintes, sans modelé, sans perspective, sans forme, qu'on exhibe impunément. Cela s'appelle impressionnisme ou symbolisme, dans les journaux, et démence pour les êtres raisonnables.

Il y en a même qui osent s'intituler les déformateurs, et d'autres les tachistes. O nobles

Grecs, qu'eussiez-vous dit, en voyant ces fous bafouer la proportion sainte et s'enorgueillir de leurs ignorances, bien mieux l'ériger en théorie ! Et vous, Génies de la Renaissance, vous ne supposiez pas que le *clair*, cette constante lumière de vos fresques, deviendrait synonyme de la rue et des pires truandailles.

L'un découvre le beau caractériste par lequel le chiffonnier égale plastiquement Lohengrin ; l'autre, le ton local, qui réduit la peinture à des juxtapositions d'affiches neuves.

Les anarchistes opèrent depuis longtemps dans le domaine esthétique ; mais une époque matérialiste ne s'aperçoit du danger qu'après son éclat ; qu'on y pense : si l'homme d'en bas n'était pas entré dans le roman et dans le tableau, il n'eût pas osé lancer ses bombes.

93 a commencé par des idées fausses. Le blasphème esthétique prophétise la ruine du Louvre. *Caveant consules !*

CYNÉTIQUE DE LA BEAUTÉ

I

LA MUSIQUE

En catégorisation de perceptibilité, si tous les arts s'adressent en leur essence à l'entendement, c'est par les yeux que nous éprouvons leur action. Michel-Ange presque aveugle promenait ses mains sur le torse du Vatican, et percevait ainsi la beauté de ce marbre, en vertu d'une loi hyperphysique :

La sensibilité à l'état normal se localise dans certains organes qui deviennent récepteurs d'une série phénoménale particulière ; mais, dans l'état somnambulique qui est le modèle des unifications nerveuses, la sensation retrouve son caractère essentiel de faculté périphérique.

De même que l'on fait voir avec des mots les formes les plus subtiles, de même le monde sensible peut être perçu par l'imagination. Toutefois le dessin et ses succédanés, architecture, sculpture et peinture, ressortent de la perception optique. Seule, parmi les arts de Beauté, la musique agit sur nous à l'état périphérique : c'est, avec la théâtrique, le seul art qui soit basé sur le mouvement; les autres sont immobiles. La musique est l'art de faire naître, selon une volonté expressive et des règles, une succession d'ondes sonores. Dans la peinture la vibration colorée demeure fixe, l'harmonie est un art latent qui ne se manifeste pas hors de circonstances matériellement évocatrices ; voilà pourquoi ce chapitre s'isole des autres arts, qui tous sont basés sur le maintien d'une expression une fois trouvée.

La Joconde répète depuis deux siècles la pensée de Léonard à ceux qui s'en approchent et, à part l'alchimie du temps sur ses couleurs, elle dit toujours les mêmes choses aux êtres d'une compréhension semblable ; sa tonalité a pu baisser en mineur, mais son rythme continue malgré les chimifications des vernis. Au contraire, pour ressentir l'impression des derniers quatuors, quatre instrumentistes préparent une

sorte de résurrection d'âme musicale. L'harmonie est la Belle qui dort en sa beauté et qu'il faut éveiller par le baiser d'une interprétation analogue à son essence. Non seulement une sonate de Beethoven exige un bon instrument et un virtuose; mais encore la qualité d'âme de l'exécutant, qui se traduit en formule nerveuse, influera sur l'impression de l'auditeur. C'est donc l'art qui exige les conditions matérielles les plus spéciales, en revanche il permet à l'exécutant de collaborer en quelque sorte à l'audition. Un jour, on demandait à Léonard de Vinci quelle était la hiérarchie des beaux-arts, et il répondit : « Ce qui les classe, c'est le degré de matérialité impressive. » Il donnait ainsi la première place au dessin, cette écriture par les formes; il plaçait la sculpture immédiatement après, parce que dans la peinture l'impression agit sensiblement plus matérielle sur la rétine que la ronde-bosse, lorsqu'elle n'est pas polychrome. Il ne pensait certainement pas en son classement à l'architecture qui, bien que très matérielle par ses masses, représente cependant le plus grand effort de l'idéalisation; en elle la masse disparaît si l'on envisage que la formule architectonique, au lieu de concrétiser un principe individuel

comme la statue et le tableau, réalise l'aspiration d'un peuple, d'une race, d'un cycle. Certainement il songeait à la musique, lui qui improvisait sur les instruments qu'il avait fabriqués, et il concluait, comme nous, qu'elle est le mode le plus matériel de la réalisation de Beauté.

L'opinion générale et superficielle attribue au chant comme à l'harmonie le plus haut caractère d'au-delà, parce que l'opinion se forme d'impressions et non de raisonnements. Comme la musique produit des états nerveux analogues aux phénomènes passionnels, c'est la vivacité de la sensation qui a décidé la formule générale. Pour le métaphysicien, cette intensité montre que l'art des sons, attaquant la faculté périphérique et produisant chez l'auditeur des diathèses de pathologie morale, se révèle comme l'art substantiel non seulement en ses moyens, mais en son action.

A. XXXIV. — *Au point de vue occulte la musique est le cynétisme esthétique, l'électrisation animique et peut-être la forme aristique de la volupté.*

Il y a trois catégories musicales, la musique proprement dite, c'est-à-dire cette partie des

œuvres de chambre de Mozart, de Haydn et de Mendelssohn qui caressent la sensibilité sans l'ébranler. Ensuite vient la musique émotionnelle, telle que Choppin, Schumann et même partie des sonates de Beethoven et les derniers quatuors. Enfin, il y a la musique dramatique où le compositeur s'est astreint à soumettre son art aux conditions expressives d'un poème.

Or, plusieurs, qui souscriront aux théories Rosi ✠ Cruciennes quant aux arts du dessin, cesseront de les appliquer à l'harmonie. Ceux même qui repousseront avec nous l'idiote théorie par laquelle Rubens serait un grand artiste, alors qu'il ne vaut qu'en peintre, « ce qui est bien différent et bien au-dessous d'un grand artiste, » supporteront de piètres Hummeleries ; ceux mêmes, méprisant les dessertes de Chardins et les bodegones de Weenix, salueront inconsciemment des variations imbéciles faites pour mettre en valeur un instrument. Ils écouteront, patients, les concertos de Vieutemps et autres niaiseries.

A. XXXV. — *Une théorie esthétique n'est valable que si ses règles abstraites s'appliquent à tous les arts, car la beauté étant la loi absolue de tous les modes qui la réalisent, il faut que sa*

définition et ses catégories se retrouvent exactement parallèles en tous les arts.

L'âne de Médan, qui est aussi un porc, car cet homme synthétise toute la basse animalité, ce zoophyte, je le cite devant la catégorie Sarcey, la seule qu'on ne puisse pas soupçonner d'imagination, la seule dont le bon sens soit garanti par l'acceptation de tous, je demande, dis-je, ce que donnerait en symphonie la transcription musicale du ventre de Paris, et comment le Largo de la fromagerie se comporterait. Le sculpteur qui aurait pris au sérieux le braiement du porc de Médan, qu'aurait-il fait des hautes casquettes, des battoirs, des ivrognes, dans ce domaine de l'éternelle jeunesse, dans cet art d'apothéose? Celui qui, sûr d'être écouté, lance une formule sans avoir prévu en sa conscience son effet sur autrui est un malfaiteur d'un ordre imprévu par la loi des hommes, mais qui sollicite au lendemain de la mort l'épée fulgurante des Anges. Si, dans un livre qui prêche le plus beau style, je puis me permettre une image un peu vive et familière, je ne puis voir l'arrivée de Renan dans l'au-delà sans me figurer un mouvement des Anges où leurs pieds cnémidés d'or s'agitent et ne

piétinent pas. Je prie que l'on juge tous les systèmes à ce critère : une formule sur le terrain de la Beauté doit s'appliquer à toutes ses manifestations.

Aussi quelles que soient les rencontres heureuses et l'art de la contexture, la musique pour la musique est-elle une inférieure formule ? Liszt abonde de mesures pianistiques sans signification, et de même qu'une œuvre d'art s'élève selon la rigueur de sa composition, l'œuvre musicale gagne à exprimer des thèmes précis d'affectivité. Notre époque, sur tous les autres terrains, continue d'une sorte imparfaite les splendeurs précédentes ; elle aura vu l'apogée de l'harmonie. Sans méconnaître ni ce sommet de l'art vocal, Palestrina, ni les fresques de Haëndel, ni Sébastien Bach, le logicien qui a produit le plaisir esthétique par l'infaillibilité de sa science, la musique jette son cri suprême du choral de la Neuvième, à la finale de Parsifal.

Malgré Balzac, malgré Fabre d'Olivet, Lacuria, Eliphas, Delacroix, Berlioz, Gœthe, Byron, Chateaubriand, Lamartine, Burne Jones, César Franck, et tant d'autres immortels, ce siècle s'appellera le siècle de Wagner, car cet homme prodigieux, réalisant à la fois et l'art dramatique et l'art musical, doublement créateur, a

trouvé et prouvé par ses chefs-d'œuvre qu'il existe un art confluentiel de tous les arts, le drame lyrique.

Cette fin de siècle lui devra des gratitudes profondes; son clair génie, traditionnel en même temps qu'audacieux, a séché et chassé la boue accumulée par le réalisme et, si les jeunes expirent maintenant un souffle noble et pur, c'est au Titan de Bayreuth qu'il faut rendre grâces. A l'intellectualité qui gisait enlisée sous l'accumulation niaise de l'art pour l'art d'un Leconte de Lisle, cet ennemi personnel de Jésus, et les jurons de l'ouvrier réaliste, Wagner apporta le feu purificateur de l'idéal éternellement vivant. Mais, semblable à Michel-Ange qui épuisa la statuaire en lui faisant rendre des accents surhumains, Wagner a limité par la colossalité de son génie l'horizon musical pour un siècle au moins.

A. XXXVI. — *Lorsque se produit un des grands génies humains, il se dégage de son œuvre une formule dominatrice qui subjugue et stérilise les individualités moindres qui le suivent, et cette formule, émanation conquérante de l'individualité, s'appelle un poncif.*

Cependant, après la mort de Raphaël, Jules Romain montra à Mantoue, au palais du T, en sa *Gigantomachie*, qu'il y a un salut pour les minores d'un mouvement d'art : il consiste à développer exclusivement une des trois grandes inspirations. Jules Romain sut se jeter dans l'intensité et y atteignit une puissance supérieure à celle de Raphaël dont le génie résulte du très grand nombre de qualités égales entre elles.

Sauf les timbres instrumentaux dont quelques-uns sont nerveusement associés avec des catégories imaginatives, telles que le cor anglais, le hautbois, les cymbales, la musique n'est pas imitative. Comparez l'orage de la Pastorale aux orages de Berlioz : le premier exprime l'état d'âme des paysans pendant l'orage ; l'autre veut exprimer l'orage même.

A. XXXVII. — *Toute imitation d'un bruit naturel est une erreur en musique.*

Elle ne doit pas décrire, comme le suppose M. Saint-Saëns qui, ne comprenant rien aux poèmes de Wagner, s'avoue incapable de penser autrement que par l'oreille. Esthétiquement, l'art musical se définirait ainsi :

A. XXXVIII. — *L'évocation musicale est la transcription esthétique d'un état d'âme collectif ou individuel par les sons.*

Cet art ne peut exprimer que l'impression humaine d'un lieu, d'un fait, et jamais ni ce lieu ni ce fait. Malheureusement, comme la musique est une volupté, en cette matière la critique apparaît la plus malaisée. Je l'ai dit : tel qui sent juste en toute autre question, ici s'égare. On entend rarement dire qu'une musique soit laide, sauf par des techniciens ; le public parisien qui ne perçoit que le chatouillis de l'art supporte que Sigurd alterne avec la Walkyrie et préfère la Cavalleria Rusticana à la flûte enchantée. Veut-on une preuve de l'inconscience d'êtres ordinairement conscients, en matière musicale ? Qui a entendu un confesseur interdire Tristan et Yseult, ou quelle pénitente s'accuse de l'avoir joué ? A-t-on appliqué l'épithète immorale à autre partition que celle où les paroles parlaient d'amour ? Et le couvent des Oiseaux n'admettra-t-il pas n'importe quelle musique pourvu que ce soit une réduction piano seul ? Cependant un art aussi physique, aussi substantiel d'action, aussi influent sur l'état nerveux devrait supporter les mêmes épithètes

que les autres arts. Le public n'a pas vu l'obscénité de l'entr'acte symphonique d'Esclarmonde, non plus que la mysticité de Lohengrin, et je ne doute pas que l'archevêque de Paris qui fait chanter dans les églises des romances de Faure, lequel est franc-maçon, qui laisserait polluer les échos de Notre-Dame par le *Stabat* de Rossini, je ne doute pas, dis-je, qu'il ne considère le récit du Graal comme une œuvre profane.

Ces remarques suffisent à montrer qu'en matière musicale l'esthétique est encore plus flottante que sur les arts du dessin, et qu'il faut tarder jusqu'à ce qu'on ait admis la théorie Rosi ✠ Crucienne de la peinture pour traiter à fond de la musique.

II

LA VOLUPTÉ ESTHÉTIQUE

Il appartenait à ceux qui encadrent la Croix Rédemptrice des volutes de la Rose, d'annoncer une méthode joyeuse du salut et, à côté de la voie des larmes, d'ouvrir une voie des sourires, qui, elle aussi, mène à Dieu.

Les mondains ont déshonoré la joie et la beauté : leur joie s'inspire de niaiseries et leur beauté ne s'élève pas même au joli : mais n'oublions pas qu'il y a tout un clan de saints joyeux, de bienheureux souriants, de vénérables doucement gais.

Les larmes sont belles et lavent notre indignité, mais elles peuvent couler dans le ravissement comme dans la peine ; et qui donc nous défendra l'épanouissement du cœur dans la vue de Dieu !

Or, le chef-d'œuvre, c'est Dieu visible, c'est

Dieu tangible, c'est Dieu apparu, c'est Dieu présent.

Voilà pourquoi les Terburg, les Metzu, les Dow et les Ostade sont des magots sans aucune signification et qu'il faut reléguer bien loin des murs où l'œil humain doit s'émouvoir. Voilà pourquoi la sculpture d'un Puget ne mérite pas une admiration entière ; voilà pourquoi la musique française, prise en masse, est pitoyable : ce sont des miroirs qui, au lieu de réverbérer l'au-delà, reflètent la bassesse terrestre. La religion a réagi contre les joies de l'instinct, gourmandise, paillardise ; mais elle ne vise pas les joies pures de l'esprit.

Celui qui transpose en clef intellectuelle son goût du plaisir, s'il ne devient pas saint, du moins reste pur, élevé et prêt pour un chemin de Damas.

Quel homme vivrait sans passions ? mais il les peut choisir et différemment satisfaire. Je connais un grand fornicateur qui revient de Bayreuth continent, pour plusieurs mois.

L'idéalité véritable ne ment pas sur le fond de la nature humaine. D'assez piètres appétences se débattent en nous : les satisfaire avilit, les nier donne naissance à d'autres désordres, les sublimer nous sauve en nous accomplissant.

L'Art ne serait-il pas, dans le dessein providentiel, la forme pure de la volupté? Évidente pour la musique, cette assertion se vérifie en sexualité; la contemplation des têtes de Léonard détourne beaucoup de regarder celle des passantes.

J'ai cru voir dans l'émotion esthétique un équivalent lumineux et haussé des émois passionnels : et, à une certaine altitude d'impression, l'art détourne du péché. Si on crée en soi la perceptivité harmonique, on ne supporte plus aisément le désordre que la vie nous apporte sous les formes passionnelles, et on se rejette avidement vers l'émotion noble et calme du livre, du dessin, de la statue, de la sonate.

Les théories de la perfectibilité élaborées par des natures au plus haut point de religiosité devaient, excessives en leurs rayonnantes sphères, commander le plus haut idéal et surtout le plus général. Mais les besoins étant des guides sûrs du devoir, soit qu'il faille les refouler, soit qu'on cède à les satisfaire, nous enseignent à ne pas nier la propension sérielle, même si nous la détestons.

Eh bien! l'art correspond à une sophistication noble de l'instinct : esthétiser c'est encore puri-

fier, et ici le salut s'opère en même temps que l'être s'accomplit.

Un redoutable écueil se dresse où butent beaucoup qui prirent la voie artistique ; au premier plaisir, ils s'arrêtèrent, et ici le premier plaisir s'appelle l'œuvre inférieure.

Ah ! croit-on sentir la noble volupté en regardant la Tour Eiffel, le Sacré-Cœur de Montmartre, la Madeleine, ou bien les panoramas, les goupileries, les crêpons, les Cheret. La première loi de cette ascèse veut que nous nous forcions au plaisir de Bach, de Raphaël, de Racine. Ces œuvres sont des œuvres de touche, des eaux probatiques : même en art tout plaisir commence par un devoir, c'est-à-dire toute approche de la Beauté nécessite un acte de volonté.

La plupart vont à l'attirance : les uns, éblouis d'un ton fou de chiffon oriental ; les autres, amusés de déformation correspondante à leur difformité morale.

Si la Joconde et le Précurseur, ces figures pentaculaires de la théorie que je propose, pouvaient s'expliquer eux-mêmes et montrer la voie qu'ils réalisent, elles parleraient ainsi :

« Je sais tout, » dirait Monna Lisa : « je suis sereine et sans désir : cependant ma mission réside à distribuer du désir, car mon énigme

fomente et développe tous ceux qui me regardent : je suis le gracieux pentacle du Vinci, je manifeste son âme, qui ne se fixa jamais parce qu'elle voyait trop haut et trop profond. Je suis celle qui n'aime pas, parce que je suis celle qui pense ; seule femme de l'art qui, quoique belle, n'attire pas le baiser, je n'ai rien à donner à la passion ; mais, si l'intelligence m'approche, elle se mirera dans le prisme de mon expression comme dans un miroir multicolore, et j'aiderai quelques-uns à prendre conscience d'eux-mêmes ; et ceux-là qui recevront de moi le baiser de l'esprit pourront dire que je les aime selon la volonté du Vinci, qui me créa pour montrer qu'il y a une concupiscence de l'esprit, car c'est mon expression qui me fait aimer, elle qui nie aimer, sinon de la pensée. »

Le verbe du Précurseur, plus mystérieux encore, s'exprimerait ainsi partiellement : « Mon geste incite et mon sourire défie, et je suis Jean ! Ne t'étonne pas : mon geste dit la vérité à tous, et mon sourire la dit à quelques-uns ; j'agis pour la masse, je souris pour le petit nombre ; comme je suis androgyne de formes, je suis double de pensée, positif et impérieux, exotériquement ; passif, et doux pour les élus.

« Mon doigt élevé montre le ciel ; j'annonce

la nécessité du salut ; le plissement de ma bouche révèle que le salut n'est pas toujours la douleur. Ce que tu vois dans mes yeux, c'est la volupté des esprits, je sais que le mal est transitoire comme la douleur, et que le bien, comme la joie, seuls sont éternels. Les imbéciles traduiront ma moue singulière par le scepticisme, cette ignorance, et je sais : je suis le plus savant des saints ; ma main ordonne de croire et mes lèvres incitent à comprendre. Celui qui se laissera séduire par ma grâce possédera un jour ce sourire des Khérubs éternellement ravis de la connaissance divine. Les hommes ont besoin de craindre ; mais, moi, plus près de Dieu, je souris de cette crainte, parce que j'aime, que j'aime indéfectiblement, et que cet amour m'unit à lui ; le ciel sourit, le ciel est gai, le ciel est la volupté sainte : je révèle le salut par la beauté, tel que le conçut Léonard de Vinci, archange, maître des formes, au séjour éternel. Je suis l'Annonciateur de la Mystique de beauté, de la Mystique d'art. »

Oui, c'est bien une mystique, que l'admiration constante, que le rite enthousiaste de l'esthète ! Mais il la faut d'abord présenter d'une sorte atténuée et perceptible, et ne pas tout de suite la rendre inaccessible.

LIVRE III

LES XXII KALOPHANIES
DE LA ROSE ✠ CROIX

LES XXII KALOPHANIES
DE LA ROSE ✠ CROIX

I

L'UNITÉ

Le mystère n'a pas d'autre nom que l'unité, et l'homme, d'autre emploi de sa triple force que la recherche du mystère, c'est-à-dire de l'Un. Sur le plan physique, l'unité s'appelle pierre philosophale et panacée ; sur le plan animique, on la nomme amour ; sur le plan esthétique qui est médian entre l'esprit et la matière, on la nomme beauté. Le *Béreschit* donne un nom pluriel aux premières phases de la création pour exprimer que, dans une cosmogonie, l'être absolu s'appelle le non-être par rapport à l'être créé et évolutif, tandis que les collectifs humains du xe chapitre, traitant des exodes primitives, attribuent un singulier à chacune des tribus humaines.

Ainsi l'œuvre d'art est le retour à l'unité expressive d'une conception donnée, et ce retour s'opère par l'accumulation des relativités.

Chaque fois qu'un entendement épuise en une formule les rapports contingents d'un thème, il réalise le relatif absolu. Or la seule définition du chef-d'œuvre est celle de relatif absolu. L'œuvre doit être conçue à l'instar de nous-mêmes, comme l'homme fut créé à l'exemple des Œlohim, c'est-à-dire qu'il doit être conçu sur trois plans : plastique, animique, intellectif.

L'artiste doit commencer par l'abstraction de son sujet, c'est-à-dire fixer le plan abstrait qui l'occupe; puis, il concevra l'âme la plus conséquentielle de ce plan abstrait; enfin, il choisira les formes les plus caractéristiques de cette âme. Mais, comme une fatalité des arts du dessin oppose perpétuellement à la liberté du concept la nécessité du réel extérieur, l'œuvre est susceptible d'une disgraphie fréquente chez les Primitifs. L'École de Cologne, comme celle d'Ulm et d'Augsbourg, comme celle de Bruges, ainsi que la sculpture synchronique, présente ce même défaut d'une forme qui n'est pas unifiée avec l'âme. Qui n'a déjà compris que l'unification entre le concept, l'âme et la forme de l'œuvre, ne peut se produire que

par la Beauté, et que la Beauté est l'unité de l'œuvre d'art.

La recommandation a d'autant plus d'importance que l'unification ne s'obtient pas sans de pénibles sacrifices, elle oblige à renoncer ce qui rendrait l'œuvre perceptible au plus grand nombre, c'est-à-dire cet excès de réalité qui rapproche l'art de la vie et le spectateur du personnage. Il y a, dans la salle des Primitifs du Louvre, un bonhomme, caressant un petit enfant, qui exprime à un très haut point la Bonté, mais le nez de ce personnage ressemble à quelque chancre monstrueux. Ghirlandajo a eu tort ce jour-là, comme son colossal élève a eu tort toute sa vie. Si grand que soit le Buonarotti et quoique je sois prêt à mettre le front dans la poussière s'il apparaissait, je vois au-dessus de lui l'idéal même, et c'est le propre des génies de faire saillir autant le défaut que les qualités, lorsqu'ils oublient l'unification esthétique.

Michel-Ange qui est, avec Raphaël et Léonard, le trinôme de l'Art, a donné au Christ de son *Jugement* une forme inconvenante à la conception chrétienne. Il a réalisé la colère de Zeus; se trompant sur le geste qu'il emprunta à Orcagna (Campo-Santo), geste où

Jésus assis montre d'une main la plaie du côté, et de l'autre le stigmate du clou, en un muet reproche, Buonarotti a gesticulé un lancement de foudre. On se souvient que le prisme esthétique se divise en intensité, harmonie et perfection. Eh bien! Michel-Ange a souvent sacrifié à l'absolu de l'intensité, les relativités nécessaires de l'harmonie et de la perfection.

On peut ajouter, en compensation, que *l'Incendie du Bourg* de Raphaël ne présente pas l'émotion qu'impliquait le sujet.

La composition, comme la figure, se subdivise en trois éléments : unification des masses ou corps de la composition ; unification des âmes ou convergence expressive ; unification du concept, c'est-à-dire centralisation de l'intérêt.

Les trois chefs-d'œuvre absolus de l'ordonnance sont : *le Cenacolo*, *l'École d'Athènes* et *la Dispute du Saint-Sacrement*. Là sont réalisées l'unification des masses, l'unification des âmes et l'unification du concept.

II

LE BINAIRE

Tout mouvement représente une cessation actuelle de l'unité, puisque le mouvement ne peut être qu'une extériorisation de la substance. La philosophie divise les phénomènes de la vie, en phénomènes proprement dits et en noumènes.

Or la combinaison de ces deux éléments, — l'être intérieur en présence de l'extériorité — est le premier événement à résoudre pour l'artiste. Forcé à chercher hors de lui les éléments expressifs de sa pensée, une compétition a lieu entre sa vision intérieure et sa vue du réel. On pourrait même homologuer la vision intérieure à l'ange, et l'extériorité au diable, en ayant soin de concevoir le démon d'une façon ésotérique, c'est-à-dire d'une façon pieuse et admirative.

La nature n'est ni une ennemie, ni une amie, elle est un ensemble de lois vivantes et de manifestations logiques : et, précisément parce qu'elle évolue d'une sorte invariable, elle possède une force effective, elle dégage un particulier vertige, contre lesquels l'artiste doit réagir. Mais, de même que la femme qui représente toute la nature sous un petit volume a pour norme de dissoudre les éléments mâles imparfaits, ainsi la nature représente un élément probatique de la virtualité de l'artiste. Celui que sa palette éblouit et qui s'aveugle de ses couleurs, au lieu de continuer de voir à travers elles sa conception ; celui qui s'enivre de la proportion humaine et ne voit plus à travers les membres humains l'âme qu'il leur avait destinée, — ceux-là sont des faibles, et c'est surtout en art que les faibles doivent mourir.

Nahash ! Kundry ! double nom de la même force, double allégorie du même péril, double énigme qu'il faut deviner ! Hélas ! aucun sphinx trucidateur ne garde les avenues qui mènent au Temple de Beauté. Les bêtes chimériques ont été relevées de leur faction auguste, et dès lors l'homme, épris de sa propre bassesse, aimant mieux renoncer à son rêve qu'à sa vaine gloire, s'est mis, passif et inconscient, sous

le rayonnement des extériorités ; il a produit des choses qui ne ressemblent qu'aux choses et qu'un ange ne daignerait pas regarder. Nos conceptions sont certaines, permanentes ; elles peuvent concorder aux formules testamentaires des génies, tandis que nos perceptions, subordonnées à notre double diathèse du corps et de l'âme, ne sont souvent que des symptômes de maladivité, de pathologiques perceptions.

L'artiste a donc à lutter surtout contre le modèle, et voici comment il doit procéder, qu'il s'agisse de n'importe quel art. Une fois enceint d'une idée, il doit en chercher la composition, le mouvement et l'expression par le dessin, fût-il informe. Quand il aura composé entièrement, arrêté la plastique et l'expression, alors seulement il fera venir devant lui le modèle destiné à un rôle de métronome pour la proportion et l'éclairage. Une règle absolue c'est que la tête doit être toujours composée en dehors de tout élément vivant devant soi ; de même, les pieds et les mains seront dessinés intentionnellement avant d'être vérifiés.

Je n'ai jamais vu un seul modèle qui donnât les lignes de style, et comme c'est aux modèles professionnels que l'artiste forcément s'adresse, il ne doit pas les voir avant que ses lignes

ne soient fixées. Ainsi armé de son schéma et résolu à n'en pas modifier autre chose que les écarts de proportion et les logiques de modelé, l'artiste s'approchera impunément de la nature, désormais servante de celui qui a su vouloir hors de ses suggestions. On raconte que les peintres anciens composaient leurs Vénus en interrogeant toutes les beautés des femmes d'une ville. Ce conte enfantin calomnie l'artiste grec et, ce qui est plus grave, les mages grecs. En ces temps glorieux, on livrait au méritant les lois traditionnelles de son art, et, par conséquent, on lui enseignait à créer ses formes et non à les copier.

Rien dans la nature n'apparaît à l'état esthétique, car la sensation qui résulte d'un site, d'une peau de rousse, est basée dans le premier cas sur l'état d'âme du spectateur et son idiosyncrasie imaginative, dans le second sur la concupiscence. La copie de ces réalités ne donnerait pas leur sensation, il faut donc que l'artiste ajoute son imagination à l'un, à l'autre son désir.

L'art est susceptible de recevoir toutes les impressions de la réalité, mais jamais les formes de l'exacte réalité.

Toute l'esthétique oscille entre deux points

de rendu : l'individu et le type, c'est-à-dire ce qui se rapproche le plus du collectif sériel et ce qui s'en éloigne le plus. Le type régit tout le domaine inférieur, les êtres rudimentaires et de métier ; l'individu ne commençant qu'à la pensée ne s'applique qu'à des concepts d'au-delà.

Mais je craindrais d'ouvrir un échappatoire aux imbéciles réalistes, et je dois leur préciser les lois typiques.

Le type est la figure synthétique de tout un collectif sériel : et, pour signifier une série, il faut dégager la figure de tout ce qui la date et la localise ; par conséquent, le nu ou la draperie sera la condition typique même pour l'ouvrier, même pour le marin, même pour le soldat.

III

LE TERNAIRE

L'œuvre d'art se compose de l'artiste lui-même soumettant la nature, mais se soumettant à son tour à l'influx divin. Une œuvre, exprimant un pathétisme d'âme à travers une forme convenante, ne réalise que sous deux espèces le grand destin ternaire de l'œuvre d'art. « Il faut qu'on sente la vie, » disent les uns ; « il faut qu'on sente l'âme, » disent mieux les autres ; « il faut qu'on sente Dieu, » disons-nous. L'œuvre d'art qui ne suscite pas des pensées afférentes à l'au-delà n'a pas atteint son but, celui de toute chose créée, rendre témoignage à la lumière. Quiconque n'aurait pas encore souscrit à la conception religieuse de l'art tarde trop longtemps à rejeter cet enseignement, puisqu'il ne le peut comprendre. Vraiment, serait-ce la peine que tant d'efforts s'ac-

complissent pour distraire un moment l'œil de quelques humains : et ces quelques humains, s'ils sont initiés, savent qu'il est sage de fermer les yeux quand ils ne trouvent pas une lueur d'au-delà, à travers ce qu'ils regardent.

Le péril de la nature opprimante une fois conjuré, la victoire reste encore incertaine : après l'extériorité naturelle, l'extériorité sociale, destinée elle aussi à dissoudre les faibles, se presse devant l'artiste avec des impériosités intimidantes : « Fais mon portrait, » dit l'époque, « incarne ton temps, rivalise avec la plaque photographique et renonce à ces héros et à ces anges que Courbet déclarait ne pouvoir peindre parce qu'il ne les avait pas vus. »

Michel-Ange va nous répondre :

« Amour, dis-moi, je t'en prie, si la beauté que je vois est devant mes yeux, ou seulement au fond de mon cœur; de quelque façon que je la regarde, son aspect est toujours beau. Toi qui me ravis toute paix, réponds : de ma Dame mon ardeur ne demande pas même un soupir.

« Elle est belle comme tu la vois; mais cette beauté s'accroît lorsque, passant par les yeux, elle a été jusqu'à l'âme.

« Gage assuré de ma vocation, j'eus en nais-

sant cet amour du Beau qui, dans deux arts, à la fois me guide et m'éclaire. Sachez-le, la Beauté seule élève mon regard, à cette hauteur de pensée où j'œuvre. Laissons les ignares vils ramener aux sens cette beauté qui ravit au ciel la véritable intelligence ; les infimes regards ne montent pas du mortel au divin.

« Mes yeux sont amoureux de tout ce qui est beau, et mon âme aspire au salut ; voilà mon double but. Des suprêmes constellations descend une splendeur qui attire à elle toute espérance ; et la seule espérance, c'est l'amour : un noble cœur ne bat, un noble esprit n'agit que par la magie d'un beau visage qui l'y convie. »

Ce qui rend le commandement difficile à produire c'est que le XIXᵉ est le seul siècle inesthétique de l'histoire, et qu'il faut faire pour lui exception de défaveur.

A regarder profondément, le visage humain ne cessa jamais sa signification, et si les têtes belles au repos se raréfient, les têtes expressives foisonnent. Quant à la femme, elle posera encore pour qui saura voir, de nouveaux Botticelli. De l'époque rejetez le décor et le costume ; n'habillez pas, drapez. J'ai vu à Bruges des dévots, les bras étendus, merveilleux modèles, en

changeant la tête et l'habit. Depuis un demi-siècle, on tente de persuader à l'artiste de se restreindre à reproduire l'ambiance. Les journalistes, ces éphémères de l'éphéméride, par un instinct semblable à celui que l'on attribue aux damnés, ont crié à l'homme des Beaux-Arts : « Fais comme nous, fais des croquis, des pochades ; sois le reporter de la couleur et de la bosse » et beaucoup ont cédé à l'ignoble invite.

Il faut vivre et penser hors du temps, dans l'abstrait, et pratiquer l'indifférence à l'égard du milieu.

Par quel mépris de l'artiste a-t-on voulu le ravaler jusqu'au rôle d'historiographe des formes ; on lui a dit que ses œuvres seraient plus tard des documents. Ah ! le beau laurier que voilà ! Vraiment Phidias et Léonard de Vinci n'ont pas pensé s'abaisser à reproduire les usages grecs et les modes florentines ; ils ont créé selon l'éternelle beauté des formes qui n'expriment le Divin. Par quelle aberration le dessinateur contemporain dépourvu de tout orgueil, sans souci de la dignité de son art, se résout-il à doubler le triste emploi du journaliste par celui de photographe en couleur.

L'objectif, au reste, défie la concurrence et, si quelque riche était spirituel, avec des figu-

rants, un costumier et un grand appareil, on ferait les tableaux d'un salon annuel, mieux.

La mysticité, c'est-à-dire le goût de l'inconnu, doit rayonner dans l'œuvre d'art, et non la contemporanéité.

IV

LE QUATERNAIRE

Quelle erreur de prétendre vivre d'une sorte et œuvrer de l'autre opposée, s'entourer de filles, de bocks et peindre des saintes et des fées ; à peine sorti de l'atmosphère du café, croire qu'on va se retrouver apte aux grandes visions.

Comment une époque aussi gymnique et qui éprouve la nécessité d'un entraînement ininterrompu pour les plus matériels résultats, ne se dit-elle pas, analogiquement, que la sensibilité aussi se cultive, qu'il faut éduquer et propulser les nerfs comme les muscles et qu'il y a une hygiène de l'âme. Le filtre Chamberlain semble indispensable à ceux qui lisent les journaux, regardent les tableaux de mœurs et assistent aux *Cabotins* de Pailleron. Cependant la microbie sentimentale existe au moins comme potentialité : il n'y a pas d'actes sans

conséquence, il n'y a pas d'ingestion cérébrale sans harmoniques similaires à l'élément ingéré. L'absence d'idéal dans l'art contemporain reflète l'absence de beauté parmi les mœurs contemporaines. Jadis, la vie publique déroulait les pompes impériales, dogales ; les mœurs étalaient le faste patricien et une réaction du costume sur l'allure obligeait le palais et la place à poser noblement devant l'œil de l'artiste. En ces temps heureux, l'homme des beaux-arts porté par le courant aspirait l'esthétisme de l'ambiance et recevait d'une réalité déjà embellie la part que le monde extérieur fournit à l'œuvre. Les jeunes hommes qu'on voit au bas des fresques de Signorelli ne déparent pas la plus noble composition ; ils ont été faits cependant d'après nature. Lignes, couleurs, décors se trouvaient réunis, et l'artiste pouvait agenouiller son donataire devant la madone sans l'allégoriser. Remplacez le duc Sforza dans *la Madone de la Victoire* par M. Carnot, vous verrez ce que dans la langue des formes signifie l'extériorité moderne. La Joconde était Mme Lise, une mondaine du temps de Léonard ; le grand artiste n'en a pas plus changé la vêture que Palma Vecchio pour *les Trois Sœurs*, ou Titien dans *la Femme à sa toilette*.

L'artiste fermera les yeux en refusant de jamais se plaire à l'extériorité contemporaine. Ceux qui valent aujourd'hui ont compris cette nécessité. Puvis de Chavannes s'est sauvé de l'affreux millésime par la draperie et le nu ; G. Moreau s'est réfugié dans le mythe ; Rops est allé au sabbat ; et Burne Jones s'est élevé dans le rêve. Avec l'instinct de leur génie, ils ont fui le monde moderne, comme Parsifal avec l'instinct de sa vocation fuit l'embrassement de Kundry. Quant aux autres, aux impuissants, aux eunuques, aux Klingsors, quant aux Béraud et autres blasphémateurs, espérons que d'intelligents barbares allumeront, un jour, le feu des bivouacs avec ces toiles salies et non peintes.

Certes, angoissée et terrible apparaît cette situation de l'homme des formes qui ne doit pas regarder autour de lui. L'époque ajoute son caractère ingrat à toutes les autres difficultés qui environnent la production esthétique. La tour d'ivoire, le burg individualiste ne sont plus seulement l'expression d'une personnalité intémérable à force de race et d'idéal intangible ; désormais, ils s'imposent comme le *sine qua non* du grand art.

Donc, sans s'appuyer à la réalité vivante, pui-

sant en soi-même tout ce que jadis l'époque fournissait abondamment, l'artiste concevra abstraitement, en un concordat des traditions et de ses rêves. Mais, dans nos songes, l'incohérent, le bizarre, l'inharmonique foisonnent ; et un seul métronome marque incessamment le rythme du goût : le chef-d'œuvre ; non pas celui où quelques qualités s'élèvent sur l'oubli des autres, mais le canonique qui enseigne autant qu'il éblouit.

Le Cathéchisme intellectuel de la Rose ✠ Croix contiendra l'énumération des génies de tout ordre et la hiérarchie de leurs œuvres ; l'étendue nécessaire à cette liste auguste ne permet pas de l'insérer ici, mais voici quelques-uns des canons esthétiques.

Pour la composition : *l'École d'Athènes, la Dispute du Saint-Sacrement, le Cenacolo;*

Pour l'expression de la tête humaine : *le Précurseur* à mi-corps du Louvre ;

Pour la signification intellectuelle par les lignes seules : *la Melancholia* de Dürer ;

Pour la signification animique par l'éclairage seul : *la Résurrection de Lazare* de Rembrandt ;

En sculpture, *la Niké* de Somothrace représente le lyrisme ; *l'Apollon* (Belvédère), *le Génie du Repos* (Louvre), l'harmonie ;

Le Thésée et *l'Ylyssus, les Parques* (Londres), la perfection.

Il faut apprendre le dessin chez Léonard; la rhétorique des formes, chez Michel-Ange; la composition, chez Raphaël; le clair-obscur, chez Rembrandt; et la peinture technique, chez Velasquez; la grâce masculine, chez Mantégna; la féminine, chez Bottinelli et Melozzo da Forli; l'androgyne, chez Signorelli.

Il n'y a aucune leçon à recevoir, hors de l'Italie, sinon au plus matériel pour la palette à Madrid, et au plus immatériel pour la piété à Bruges.

V

LE QUINAIRE

En même temps que la notion artistique s'abaissait dans l'opinion, elle s'amoindrissait parallèlement chez l'artiste. Au lieu d'œuvrer dans le silence, un Horace Vernet s'entourait du plus grand bruit possible; ce n'était, du reste, qu'un peintre; mais d'autres, prétendant ceux-là être des artistes, n'ont pas craint d'arriver à l'extrême oubli de leur dignité. Le peintre parisien qui travaille ressemble étonnamment à son confrère le peintre d'enseignes, dont il a souvent l'âme, le bagoût et la chanson vulgaire aux lèvres.

Où sont-ils ceux qui, comme Watts, croient à la mission providentielle de leur œuvre, qui officient leur art, comme Burne Jones, ou le dérobent jalousement à l'œil de tous, comme Gustave Moreau.

Ouvrier à l'ouvrage, mondain ou bohême le reste du temps, l'artiste renonce de lui-même au prestige presque religieux dont il pourrait s'entourer.

On a prétendu le Pérugin sceptique : on peut certifier que Wagner était momentanément de la religion de son œuvre, catholique dans *Tannhaüser* et *Parsifal*, païen et scandinave dans *la Tétralogie*. Il importe peu de démêler la pensée rarement fixée de l'homme des formes et de savoir quelle conviction il vit ; ce qui importe c'est la croyance à son art et l'ambition pour son œuvre d'un effet d'iconostase, un haussement jusqu'au rôle de prêcheur, enfin la conscience de la puissance de l'art sur les âmes. Ce ne sont plus les simples qui s'extasient aux vitraux, aux sculptures, aux fresques ; les simples d'aujourd'hui ont le journal et le café concert, et, survivant à la Foi, la haute culture reste, la seule garde noble qui veille encore devant les œuvres. Il faut donc se placer au point de vue le plus intellectuel pour la subtilité à obtenir, et aussi pour que le chef-d'œuvre accomplisse son effet de Bonne Parole.

Saint-Victor a dit qu'une vertu se retire du monde chaque fois qu'un chef-d'œuvre disparaît ; on peut ajouter qu'une vertu nouvelle

rayonne sur le monde quand un chef-d'œuvre s'y produit.

N'est-il pas singulier que les laïcisateurs, en proscrivant les formes catholiques de l'au-delà, aient voulu proscrire l'au-delà lui-même, refusant à l'homme latin la satisfaction légitime d'un besoin animique. Lorsque Robespierre sur les débris de la religion, instaura la fête de l'Être Suprême, ce sous-crétin montrait encore une sorte de jugement que les onagres, ses successeurs, ont perdu. Le Carnot répondant annuellement aux vœux du Nonce évite de prononcer le nom devenu séditieux du Créateur. Eh bien ! la vieille formule talmudique se suspend d'elle-même comme une épée de Damoclès sur tous ceux qui se refusent à cette évidence sans pareille. « Tout sera effacé de ce qui est écrit, sauf le nom Divin. » Ainsi les hommes et les choses qui ont méconnu l'Être Absolu sont les promis du néant : rien ne saurait survivre ni dans l'au-delà ni devant la pensée humaine, qui disconvienne à ce point aux nécessités de la raison.

Il faut vouloir le Beau, comme le mystique veut le Bien ; il faut appliquer à son art les exercices fervents que les fondateurs d'Ordre ont jugé nécessaires pour amener la personna-

lité humaine au point d'abstraction en Dieu, et je ne sais pas d'argument plus décisif pour convaincre l'artiste des conditions de son particulier salut que de lui présenter, comme j'ai fait, une sorte de nimbe avoisinant, sur l'outre-mer de l'éternité, le génie et le saint. Si vraiment il se considérait en thaumaturge (et il peut le devenir) et s'il assimilait la réussite de son effort au miracle (et il le peut), — si enfin il croyait que Dieu donne une âme éternelle aux formes parfaites, quelle apparence qu'il préférât des suffrages arrachés par les goujateries de touche ou les effets de trompe-l'œil.

Actuellement où est la milice de l'Église ? Quels sont les Templiers dispersant de leurs épées consacrées les attaques contre Rome ? Quelle apologétique répond aux blasphèmes ? Ce ne sont pas les oints du Seigneur privés de talent et sans chaleur, qui soutiennent devant le siècle le prestige croulant de la civilisation chrétienne ? En face de l'élite intellectuelle ce sont les génies de la fresque, de Giotto à Michel-Ange, les génies de la voix, Palestrina et Vittoria, les génies de l'architecture et de la sculpture ogivales qui sont toute l'armée du Pape éternel. Ainsi la gloire de l'Église ne brille plus que d'un prestige d'art ancien qui lui con-

quiert encore des âmes, car le miracle de Parsifal à Bayreuth dépasse tout ce que produisent Lourdes et Paray. Je déclare, avec le plus profond mépris pour l'étonnement du lecteur, que Wagner est un Père de l'Église esthétique, et que, par la vertu de ses oraisons, c'est-à-dire de ses œuvres, j'ai vu le Saint-Esprit. Je crois l'avoir reçu, puisque, abandonnant le soin exclusif et légitime de mon propre destin, j'ai sacrifié tout mon heur à cette zélation qui s'appelle, devant le siècle, devant les siècles et devant les Anges :

L'ORDRE LAIQUE DE LA ROSE ✠ CROIX DU TEMPLE ET DU GRAAL.

VI

LE SÉNAIRE

La seule forme poétique compréhensible à tous les hommes c'est l'amour : et dans l'amour ils sentent surtout la concupiscence. En face de l'œuvre d'art ils se comporteront comme vis-à-vis de la réalité : il n'y a donc pas à clabauder contre la nudité sexuelle, puisqu'elle constitue le truchement qui permet au commun de soupçonner la beauté.

Quand Alexandre donna Campaspe à Apelles, ce n'était pas une munificence de royal libertin, mais l'acte réfléchi d'un prince qui aimait la beauté plus que la réalité.

Quand M. de Bullow abandonna sa femme à Wagner, il imita Alexandre, il préféra la retrouver dans les partitions du maître que de la conserver matériellement et tellement moindre.

L'Art mérite, comme le mariage, l'épithète singulière et profonde de *remedium concupiscentiæ;* l'esthète ne demande plus à la femme la proportion, le style et la beauté, pas plus que le lettré ne lui demande la poésie. D'une sorte radicale, l'Art transfigure plusieurs des appétences humaines et les dissuade de se réaliser : il simplifie la vie, il l'unifie en l'élevant au-dessus des contingences. L'artiste tient le milieu entre le laïc et le religieux : être mi-parti qui pèche comme le premier, mais qui prie comme l'autre.

A moins de s'élever jusqu'à la forme angélique, jusqu'à l'androgyne, comment produire la beauté des corps, sans toucher sexuellement aux formes féminines.

Les femmes, d'elles-mêmes, ne comprennent pas les Beaux-Arts ; l'artiste œuvrant ne sent pas bien l'extériorité masculine. Comment méconnaître cette unanimité de l'Art, symbolisant les plus viriles conceptions par la forme féminine ; une allégorie sera toujours une femme, *Victoire* de Samothrace, *Heures* du Guide, *Géométrie* de Mantegna. Dans la voie que les plus grands génies ont suivie, voyons toujours la plus forte présomption de vérité ; et, s'ils ont attribué à la figure allégorique la plastique de la femme,

trouvons-en une meilleure raison que leur propre sexualité.

La dominante psychologique de la femme consiste dans un indéfini musical, susceptible de devenir n'importe quoi, tandis que l'homme présente un caractère défini et sculptural, au figuré. Donc, la plastique féminine se prête mieux à la volonté expressive de l'artiste. Dans la vie, une femme ne reste pas ce qu'elle était quand elle a rencontré un amant ; elle devient plus ou moins identique à celui qu'elle aime. Ici la réalité nous guide et éclaire l'adaptation esthétique.

Quant au rayonnement charnel qui se dégage de la femme reproduite, doit-on le voir à travers l'épeurement moraliste et religieux : là encore chacun s'est enivré de son penchant et, si Don Juan méconnaît l'Amour, la Casuistique méconnaît aussi la volupté.

En présence d'une force constitutive de l'être humain, la sagesse canalise, endigue, approprie, utilise et ne maudit pas.

Toutefois, le tableau ou la statue qui arracherait au charretier ce cri animal, dont M^{me} Récamier fut si fière et chatouillée, serait une mauvaise œuvre.

Souvenons-nous qu'une figure, comme une

personne, se compose virtuellement d'un corps sans doute, mais d'une âme et d'idée, et que l'idée doit timbrer l'âme et déborder sa haute signification sur celle toute instinctive du corps.

L'œuvre d'art ne doit pas éveiller le désir, au sens instinctif, mais solliciter l'imagination, et c'est le cas de toutes les anciennes représentations.

Joseph de Maistre a discuté longuement sur ce fait qu'une moinesse, en son froc à plis droits, réalise autant d'art que la Vénus au bain, et nous n'en disconviendrons pas. Mais plusieurs qui sentent la Vénus, ne sentent point la nonne, et il ne faut pas excommunier les gens sur leur tempérament, on doit les juger sur le résultat de leur vouloir.

Or, je le demande à tous, quels sont ceux qui ont été corrompus par les statues et les tableaux ?

VII

LE SEPTÉNAIRE

Dans *Comment on devient Ariste* j'ai employé une image qui, reproduite ici, fera bien entendre la triplicité des éléments esthétiques et les conditions de leur unité dans le chef-d'œuvre.

« On peut se figurer l'être humain comme un double coffret enfermant un diamant. La première enveloppe est opaque, le corps ; il transmet à la seconde les heurts, les secousses, non pas la lumière ; la seconde est translucide, si la buée organique ne l'obstruc pas. »

Le problème du chef-d'œuvre consiste à ce que la Beauté spirituelle transparaisse à travers l'expression ou âme et s'extériorise sur les formes corporelles.

Or, plus la forme est subordonnée à l'ex-

pression, plus la beauté s'intensifie et devient subtile jusqu'à laisser paraitre la pensée même. Le diamant esprit rayonne dans sa double monture animique et animale.

Chez la plupart des artistes l'œil et la main seuls sont en mouvement!

Chez l'artiste véritable, la beauté formelle n'est qu'un repoussé de la beauté sentimentale, elle-même substantification de la beauté intellective.

Si j'écrivais une métaphysique de la Beauté je dirais que, même obtenue sous les trois rapports plastique, expressif et conceptif, elle ne se réalise totalement que par l'unification, que j'appellerai *au-delà* pour les profanes et *approximation du divin* pour les initiés.

Si la beauté paraît à la fois le but et l'essence de l'art, elle n'est que le moyen d'une essence supérieure, le Verbe; et, après l'obtention unitaire de la triple qualité, il faut poursuivre encore le point de divinité.

Tel l'aboutissement parabolique du véritable chef-d'œuvre : en même temps que les yeux se réjouissent, que l'âme s'émeut, que l'entendement conçoit, il y a un phénomène englobant à produire, et me servant d'une expression musicale : la résolution de cet accord à

trois incidentes doit être sur un relatif d'au-delà.

La Beauté, aux yeux de l'initié, s'appelle la forme du mystère, et toute œuvre insusceptible par son sujet de faire ressentir l'inquiétante et salutaire impression de l'inconnu d'en haut n'est qu'une œuvre de luxueux métier. La science dédie ses palmes à ceux qui démontrent une loi du phénoménisme ; l'art ne dédie ses palmes qu'à celui qui réalise un des aspects possibles de l'Essence incréée. Je propose ce critère précis : aucune forme ne doit être réalisée qui disconvient à la manifestation d'un ange ; et, revenant à ce passage du *Bereschit* où l'on voit la série spirituelle inventer la série humaine, je donnerai hardiment à l'instar de Baudelaire comme diapason d'œuvre qu'il faut concevoir des figures

Dont les formes et les couleurs
Gagnent le suffrage des Anges.

Le plus grand préjudice que la théorie idéaliste et mystique puisse subir réside dans les inorthodoxies d'exécution. On a pu voir d'habiles paresseux copier les Épinaleries religieuses sous prétexte de spiritualité. Au contraire, plus

une œuvre prétend à rendre l'au-delà, plus elle doit être accomplie dans ses conditions techniques, de même que l'énonciation des vérités exige la parole la plus limpide, la plus réfléchie. A-t-on assez remarqué que, littérairement, l'expression des idées supporte mal les couleurs de l'image, exigeant l'emploi des formules les plus consenties, afin de ne pas mettre une obscurité technique sur un thème difficile à percevoir par son essence. Il faut distinguer cette impression grossière d'au-delà qu'on produit avec des éléments hallucinatoires, et la véritable version de l'invisible qui doit toujours se concrétiser en des formes sereines, telles que les Grecs le conçurent. *La Joconde*, *le Précurseur* ont un calme physique transportable aux bas-reliefs, si l'on fermait leurs yeux, si l'on éteignait la signification des bouches. Sans conseiller l'usage du timbre-poste idéal et cette vue poncive du corps humain qui infériorise la plupart des belles œuvres de Gustave Moreau, on doit prendre le type corporel à la Grèce, mais étudier la tête exclusivement chez les génies de la Renaissance. Ainsi la figure réalisera à la fois le type sériel par l'eurythmie des membres et l'individualisme par la subtilité de la tête.

Je voudrais surtout être pratique et j'insis-

terai sur un des secrets de la matière: c'est l'expression des yeux qui déterminera le mouvement d'une figure et, littéralement, le mouvement de la figure doit être la dispersion périphérique de l'expression du regard ; et, par l'excellence de cette qualité, Léonard est Léonard.

VIII

L'OCTÉNAIRE

Jusqu'ici nous avons demandé à l'artiste d'obéir aux Normes et de suivre les antiques règles rectrices de la Beauté : maintenant venons à lui-même, élaborons les clauses d'un concordat entre sa personnalité et les canons. L'artiste ressemble à un prisme conscient chez qui le double courant de la vie et de la réflexion se résout en lignes, en formes, en notes. Ce prisme peut s'appeler, selon les vocabulaires, tempérament, caractère d'âme et d'esprit, et mieux vocation. Quoique l'harmonie soit le point pédagogique à imposer, il y aurait de l'illogisme à empêcher l'individu de se développer dans le sens de sa propension. On peut lui imposer une façon de sentir, mais seulement sur un terrain où il sent ; on convaincra un charnel de l'idéalité du nu; mais, si on le con-

damne à des expressions insexuelles, on lui ôte ce moteur, qui génère sa vibration. Donc, que l'homme des beaux-arts s'interroge et, après s'être essayé à la montée abstraite vers la beauté, expression du mystère. Qu'il choisisse, parmi les notions esthétiques, une fiancée, qu'il l'épouse, qu'il la connaisse ; et, s'il garde dans sa passionnalité satisfaite, les canons généraux de son art, le chef-d'œuvre naîtra. Suivant l'analogie, cette méthode qui éclaire l'inconnu par le connu, le matériel par l'immatériel, persuadé du parallélisme synchronique entre les réalités et les entités, entre la substance et les sens, — l'œuvre d'art est le fruit où l'artiste, ce bisexué, s'est fécondé lui-même sous un influx de la vie ou de l'au-delà.

L'important sera de ne céder ni trop à la tradition, ni trop à la vie ; ou plutôt de faire concomiter les impressions du réel avec les conceptions. On pourrait, d'après le planétarisme, indiquer la voie que souvent l'artiste cherche longtemps sans se fixer. Ici, il faut emprunter une idée à l'esthète Gary de la Croze ; le type solaire représente l'unification des six potentialités schématiques ; dans les catégories astrales, il signifie le parfait ; sans égard aux planètes individuelles de Léonard, type solaire, mais

aussi mercurien, et de Raphaël, type solaire, mais vénusien, leurs œuvres absolument parfaites signifient bien la Solarité parmi la caractéristique des chefs-d'œuvre.

Tous ceux qui employent les tons cendrés, bleutés, les tons mineurs de la palette, sont les lunariens, comme Proud'hon, tandis que le rouge décèle le marsien chez Rubens et la goujaterie de sa suite. Lorsque la couleur ne concourt pas à l'expression, chez ceux qui voient presque en camaïeu, ce sont des saturniens, comme Michel-Ange, Philippe de Champaigne et, à un degré moindre, Nicolas Poussin. Mercure régit ces autres dont le ton se localise d'habitude, avec une dominante argentée, tel Véronèse. Toute l'école vénitienne réalise l'influence jupitérienne. L'art du xvIII° siècle, en France, relève de Vénus. On peut, en laissant le type solaire comme l'idéal proposé à tous, synonyme l'œuvre aboutissante, dire qu'il y a six voies de la propension artistique : la lunaire, qui comporte la rêverie, la légende, les effets d'angoisse inexpliquée et tout le domaine d'animisme non réalisé, désirs et souvenirs ; la marsienne comprend les violences à la Jules Romain, le pittoresque exagéré de Salvator Rosa, les analogues du *Miracle de Saint-Marc*

de Tintoret, et les Delacroix; c'est ici le lieu du peintre passionnel, du dramatiste. La saturnienne est une voie qui conduit aux compositions surchargées, mais puissantes et pensées, à la fresque, particulièrement, et jamais au portrait. La voie mercurienne la moins caractérisée en soi et la plus souple opère des transitions aisées entre des points par eux-mêmes réfractaires; de là, relèvent tous les éléments d'illusions physiques, parfois l'acuité de l'expression, expression d'un intérêt contingent. La voie jupitérienne est celle des pompes, des fêtes, tant sacrées que profanes dans les grandes dimensions. Lebrun en est le type, comme Haëndel. La voie vénusienne conduit à la grâce, à l'attendrissement; c'est la matière féminine par excellence, qui rayonne aux Madones de Raphaël, lesquelles sont conçues dans une donnée plus restreinte et terrienne que ses fresques.

Ainsi l'artiste s'interrogera et, suivant le penchant qui lui paraîtra prédominer, il saura quelle qualité développer prometteuse de fruits.

Au reste, une ascèse n'est jamais qu'une accommodation entre une personnalité et des règles, comme une œuvre n'est aussi que l'harmonie d'une vision avec le procédé qui l'ex-

prime. Contrarier ces penchants serait réduire l'artiste à une formule monacale, et le couvent repose sur une renonciation de toute la valeur expansive des êtres qui y entrent : tandis que l'Art n'existe que par l'individu, sauf l'Architecture ; à ce point que toute collaboration est impossible, et qu'il n'y a pas d'exemple de deux auteurs pour un chef-d'œuvre. L'équilibre une fois obtenu entre le tempérament de l'artiste et la Norme de l'Art, il s'agit de la préserver des heurts évolutifs. Et comment ? sinon en se créant une esthétique, en élaborant un compromis entre soi et les règles ; en précisant d'avance ce qu'on réserve et ce qu'on abandonne, en un mot en trouvant le point par où s'harmoniser avec les convenances traditionnelles. Que nul ne l'oublie, il y a un air de famille entre les chefs-d'œuvre, car tous ont été conçus à un moment où leurs auteurs se trouvaient, malgré la différence des temps et des lieux, en des états de surnaturalité analogue.

Par conséquent, l'artiste ne peut que s'anneler à la chaîne d'or qui remonte le cours des âges, et fuguer sur des thèmes de pérennité humaine.

IX

LE NOVÉNAIRE

Agir d'après un motif consciemment élaboré, voilà une moitié de la sagesse définie ; ajoutons que le motif s'accorde au *consensus* des *penseurs* pris dans l'universalité, et nous avons une formule d'éthique.

Or, l'éthique ne se différencie pas de l'esthétique : la façon de vivre est dictée par la façon de sentir, et telle façon de sentir implique rigoureusement telle façon de vivre.

Toutefois, le point commun à tous les créateurs, quelque soit le mode où ils s'expriment, c'est le goût et la théorie de la solitude, non pas perpétuelle ni farouche, mais subordonnée à son propre vouloir.

Évitant la comparaison de l'abeille qui rapporte à sa ruche le suc des fleurs, du tigre qui vient manger sa proie assez loin du lieu où il

l'a saisie, et de l'aigle emportant vers son aire ce que ses serres puissantes ont étreint, l'artiste, dans son mouvement nécessaire de convergence à lui-même, doit sortir de la retraite dès qu'il manque de matière à œuvrer et y rentrer aussitôt qu'il a emmagasiné des impressions nouvelles.

La soirée stérile qu'on passe à mal rêver appartient au bal. Quand on n'est bon à rien, on va chez les riches. Quand on est veule et absent de soi-même, il faut se souvenir de l'autrui mondain.

Je ne prétends pas qu'une soirée enrichisse beaucoup l'imagination de l'artiste, mais elle peut l'aérer, le forcer à des remarques profitables et, à tout le moins, lui démontrer le néant du réel et la nécessité du salut par le rêve.

L'exagération qui éclate dans la vie des saints serait funeste au simple fidèle; l'exagération coutumière aux maîtres compromettrait l'élève. Quel plus difficile et désobéi commandement que la modération dans le phénomène d'enthousiasme. Si la Circé patrie ne changeait les soldats en bêtes, ils ne seraient point les assassins victimes de la guerre ; et l'art demande à ses adeptes de ne pas cesser la raison même en leur extase. Aucune violence ne se

maintient, et on calculera l'extinction d'un mouvement d'après sa vivacité : or, le grand œuvre de l'artiste entraîne tout l'avenir et il doit marcher un pas de continuité, un pas possible à l'habitude. Le dernier des êtres contient la force d'un élan, il faut une grande vocation pour une simple habitude idéale.

La Régularité dans l'intermittence, formule un peu étonnante à première vue par le développement, se plausibilisera.

Il faut que les oppositions se succèdent chez l'artiste : à une période de travail une de relative dissipation succède, et proportionnelle s'il se peut ; maintenant, la précisation du nombre de jours applicable à l'un ou l'autre me semble illusoire.

Se créer des habitudes de pensée, de travail, les rompre le moins possible, devenir coutumier de l'idéalité et régulier de l'effort : tel le levier qui accomplit une vocation ou même la détermine, si elle était incertaine.

Sauf pour l'artiste monumental, architecte, sculpteur ou peintre, l'homme des statuettes et des tableaux de chevalet peut dédaigner les médailles et les exhibitions officielles.

Ni l'État, ni le journal n'influent désormais sur la vente ; on sait que l'État, au point de vue

des arts, s'appelle un bureaucrate, arrivé à la direction par ancienneté de rond de cuir, et que pas un seul journaliste ne sait ce qu'il écrit : en matière d'art ce sont des carpes qui s'énoncent au hasard du bâyement de leurs ouïes.

L'État signifie surface plane à peindre et piédestal à illustrer d'une statue, rien de plus ; le journal signifie bruit ; mais le journal ne doit être vu qu'à travers le reporter, et c'est un rassemblement ou un embarras de voitures et non une œuvre qu'il faut lui offrir à relater.

Quant aux riches, les plus bêtes des hommes, car, outre qu'ils sont peu doués, la nécessité ne les pousse pas à tirer parti d'eux-mêmes ; quant aux riches, qui ne sont pas nativement inférieurs, mais qui le deviennent par la possession égoïste ; quant à ceux-là, on n'en tirera que des actes vaniteux. Seulement, on peut s'éviter de leur marquer aucune considération : qu'ils soient du côté où l'on jouit, seuls avec leur or stérile, et, nous, crevons de besoin dans la vision de l'idéal, suprême richesse de ce monde et de l'autre.

X

LE DÉNAIRE

La comédie humaine ne présente pas toujours un dénouement moral; et le génie, comme la vertu, loin de prétendre à une récompense, doivent se féliciter, à chaque moment, qu'on leur permette d'exciter, et qu'*étrangers anormaux*, *réfractaires*, ennemis, ils ne soient pas écrasés par l'indignation de tout un monde qu'ils humilient en l'éblouissant.

Par bonheur, les riches ne comprennent pas l'histoire, et les pauvres l'ignorent; la foule se flatte incessamment que les menaces de l'art sont vaines et que le chef-d'œuvre annoncé ne paraîtra pas.

Quand il paraît, ah ! quand il paraît, tout l'armorial de France se lève, et le Jockey club siffle Tannhauser. Heureux encore qui arrive jusqu'à combattre pour tomber en héros

de l'esprit sous la bête, « d'une capitale ; d'autres finiront dans l'hypogée du silence, étouffés par leur pensée inexprimée, assourdis par leur voix sans écho : et Lacuria [1] aura faim, et Cesar Franck mourra âgé et inconnu. Le génie n'implique pas la combativité ; on n'étouffe pas un Wagner. Celui-là a posé son pied titanesque sur la nuque des mondains, disant : « Admire, élégante charogne, ce que tu as sifflé ; » et, tous les ans, la charogne élégante va faire amende honorable au génie vainqueur.

La Comédie-Française ignore Eschyle et refuse une lecture à celui qui le restitue en son Prométhée ; mais celui-là, à défaut du génie wagnérien, a reçu du démon, son ancêtre, un entêtement tellement radieux qu'il défie qu'on lui résiste encore longtemps ; mais que d'efforts profitables à l'œuvre se perdent à lutter contre les intrigues et la niaiserie des employés de ce pays de fous qui fut autrefois la France.

La chance ne résulte jamais que d'un accord entre un talent et son milieu ; or cet accord, actuellement, ne peut conclure sans prostitution, car l'artiste, loin de prendre le diapason

[1] *Les Harmonies de l'Être*. 2 vol. in-8°, dignes de Platon, de Platon chrétien.

du public, doit lui imposer le sien, au prix de quelles souffrances !

En 1884, l'homme qui avait déjà produit *Rienzi*, *Tannhauser*, *le Vaisseau Fantôme* et *Lohengrin* écrivait à Liszt :

« Dis, viens à mon aide : jusqu'à présent j'ai pu vivre, grâce aux avances d'un ami.

« A la fin de ce mois le dernier florin sera sorti de ma poche, et un monde superbe se déroulera devant moi où je n'aurai rien à manger et rien pour me chauffer.

« Réfléchis à ce que tu peux pour moi, cher homme princier; que quelqu'un m'achète mon *Lohengrin;* que quelqu'un me commande mon *Siegfried*, je le ferai à bon marché. Je ne puis pourtant pas faire mettre dans les journaux que je n'ai pas de quoi vivre.

« Que ceux qui m'aiment me donnent quelque chose.

« Je ne pourrai avouer ma misère dans les journaux, à cause de ma femme : elle en mourrait de honte. »

Voilà par où passa le triomphateur de Bayreuth : son secret, en même temps que son génie, s'appelle : la persévérance.

Aucune résistance d'opinion, aucune épaisseur de bêtise ne résiste à celui qui persévère. *Perseverare diabolicum et angelicum est*, dit la théologie ; en effet, la force des esprits réside dans la continuité de leur vouloir.

L'homme qui œuvrerait sans cesse, accumulant productions sur production, forcerait magiquement la gloire même à venir s'offrir. Seulement, une épouvantable complication se dresse : la santé. La création esthétique épuise les forces et, si l'admiration ne vient pas les renouveler, l'inspiration tarit.

Aussi ne faut-il pas, de gaieté de cœur, se hisser en Stylite sur sa colonne ; si l'œuvre ne doit rien concessionner, l'homme a le droit de vivre et de plier parfois, dans l'abord, les manières, être enfin courtois aux imbéciles pour sauver l'intégrité de sa pensée.

On ne remarque pas assez que l'intransigeance de l'œuvre passe assez aisément, si l'artiste lui-même transige ; et mieux vaut encore porter un monocle et un pantalon retroussé en plein soleil, que les sculpter ou les peindre.

Imitons donc la contenance de M. Carnot, qui semble s'excuser de son rôle et en demander pardon au passant, ce en quoi il se montre intelligent.

XI

L'UNODÉNAIRE

Si l'on étudie quels soins comportent l'oisiveté, les fatigues du riche, les nécessités du monde et, enfin, la somme d'efforts nécessaire à la plus aisée des existences, on verra que les souffrances de l'artiste, quoique dépassantes, sont compensées par des joies singulières.

Et, d'abord, que veulent tous ces niais, qui confèrent avec le cocher, le cuisinier, le tapissier, tous les corps d'état, et arrivent, au soir de gala, harassés, pour la plus grande joie de quatre cents malveillants, qui dénigregront toujours? Ils veulent faire envie. Telle la bassesse humaine que nul ne sait jouir sans que la souffrance d'autrui ne souligne son plaisir; bien plutôt, elle le constitue.

Quel ennui de savoir que Michel-Ange allait, la nuit, dessiner les œuvres des concurrents de

Raphaël ! Comme on voudrait que ces beaux génies fussent fiers et purs tels que leur œuvre.

Nous sommes convenus, en occulte, de transposer les passions, au lieu de les nier. Que l'envie s'applique aux génies morts, dans une émulation ardente ! Que chacun choisisse son patron d'art et rageusement poursuive le même idéal ! Sentiment noble et fructueux, et d'où sortira une œuvre intense. L'envie de valoir présente un écueil : l'espoir d'égaler. Un peu de cette crainte, que le rituel religieux donne pour commencement à la sagesse, devrait enseigner aux jeunes artistes pour les grands maîtres une vénération fanatique.

Ce qui accuse terriblement les professeurs patentés de l'École des Beaux-Arts, c'est, avec leur ignorance de la métaphysique, le silence qu'ils gardent sur les vrais génies. On ne cherchera pas bien loin la raison de cette conduite : Harpocrate ici s'appelle « la crainte pour son prestige ». Au reste, aucun enseignant de nos jours ne donne l'impression salutaire du respect des maîtres, dans le ton ému où il doit être présenté. Malheur en art à celui qui n'admire pas jusqu'à balbutier, à pleurer devant une œuvre ! Malheur à l'artiste qui tranquillement apprécie comme en matière ordinaire,

Un des exemples les plus fameux de ce saint amour, Verrochio, le statuaire du Colleone, l'a montré : son jeune élève, Léonard, chargé de peindre un ange dans *le Baptême du Christ*, se révéla tel — on peut voir le panneau à l'Académie des Beaux-Arts de Florence — que maître Andréa renonça à peindre et se consacra entier à la sculpture. Quel contemporain suivrait ce modèle ?

A évoquer l'artiste de la Renaissance, il faut avouer qu'il supportait mal la critique et que la dague aurait infailliblement répondu aux tons des journaux actuels ; cette exaspération allant jusqu'au meurtre venait, sans doute, de la mauvaise foi des rivaux : aujourd'hui, elle naîtrait de leur ignorance.

Actuellement, aucun critique d'art en France ne sait ce qu'il dit ; et je m'étonne que Delacroix ait parfois tant souffert d'un article, comme je reste stupéfait de voir Gustave Moreau à l'Institut. L'artiste doit puiser en lui-même la résistance opposable aux plus fortes contradictions ; et, s'il s'appuye fermement aux règles et aux maîtres, il dédaignera, certain que le temps, cet allié de toute vérité, en sa voie lente, mais sûre, fera triompher son idée.

Le secret des grandes œuvres réside à œuvrer

pour le siècle à venir, sans jamais s'enquérir de l'avis contemporain.

Car, invinciblement, l'homme médiocre, au lieu de chercher Dieu dans l'œuvre, s'y cherche lui-même; le monde applaudit, et s'y trouve, mais l'artiste alors peut être convaincu du néant de ce qu'il a produit.

Il faut que l'œuvre d'art nécessite un haussement moral chez le spectateur. Si on entre de plain-pied dans sa pensée, si les relatifs de réalité sautent aux yeux tout de suite, l'impression esthétique n'a pas lieu.

L'œuvre ne peut avoir le niveau du premier venu; elle doit dégager ce même recueillement où elle fut produite et cette volonté qui longuement l'a engendrée pour en faire un tremplin de l'âme, une excitation, sinon à penser, à rêver.

Il faut que l'œuvre pentaculise un sentiment impérieux, et plus elle est faite loin du monde, mieux elle le subjuguera.

XII

LE DUODÉNAIRE

Les désappointements naissent tous d'une mauvaise équation entre nos désirs et les renonciations nécessaires à leur satisfaction. Mêmement les insuccès de l'artiste proviennent le plus souvent de n'avoir pas su abandonner certains rapports secondaires pour monter en entière valeur la qualité significative.

Dans un portrait, celui qui s'amuse aux damasquinures de la cuirasse, à la dentelle du cou, ou cet autre qui, à l'instar du cavalier Bernin, chiffonne la draperie du marbre, en coup de vent, et s'applique à rendre des différences d'étoffe; enfin ceux-là qui, à la suite de Ruskins, voulurent que les feuilles d'arbres fussent étudiées aussi minutieusement que les figures, en quelle erreur ils sont tombés!

Simplifier pour intensifier, telle l'exacte for-

mule : il faut du génie et du goût dans le génie pour connaître sur quoi la simplification portera ; Puvis de Chavannes simplifie trop la partie méplate et les modelés : le Poussin gâte ses scènes animées par la projection de la main ouverte : dans *la Femme adultère*, par exemple, les cinq doigts en éventail tournent au grotesque par leur répétition ; en outre, le nez de statue, le nez de masque tragique qu'il impose à tous ses visages les éloigne trop de la vie sans les rapporter du style.

Les mains ne doivent être en vue que dans un tableau à peu de figure et, jamais, même pour exprimer l'étonnement ou l'effroi, la main ne doit être ouverte entièrement.

Ce qui décèle le plus souvent, chez le peintre ou le sculpteur, le peu d'envergure cérébrale, c'est le soin qu'il donne à l'accessoire avec une visible joie d'ouvrier, fier de montrer un fignolage technique. Le goût public pousse à des rendus puérils, bons pour Netscher ; et combien peu d'amateurs se défendent d'un plaisir animal à voir parfaitement distingués par la touche les luisants de peluche, les brillants de soie, les matités de drap. La robe de la Joconde en quoi est-elle ? Nul ne se le demande. De quoi s'agit-il en art ? De produire de la beauté plastique, il le

faut ; de la beauté morale, on le doit ; de la beauté intellectuelle, qu'on s'y efforce ! Ceux qui réalisent la seule réalité comme Franz Hals, comme Velasquez ont droit à l'admiration des élèves qui apprennent à parler la même langue des couleurs, comme celui qui s'énonce avec aisance dans les circonstances de la vie excite une approbation unanime. Hercule ne réside pas dans ses biceps, mais dans l'emploi qu'il en fait ; de même Liszt n'était pas admirable pour la vélocité de ses mains, ses arpèges et ses traits, mais dans l'emploi esthétique où il les appliquait : ainsi celui qui, par un sûr procédé, étreint l'extériorité des choses et la transporte dans le marbre ou sur la toile, ne témoigne que de son aptitude, et non de son altitude. L'artiste réaliste, qu'il s'appelle Jordaëns ou Chardin, est semblable au Paganini qui jouerait des transcriptions de musique militaire, ou au chanteur qui consacrerait une admirable voix aux inepties d'Auber et de Rossini. Quand se produit un tempérament semblable à celui d'Hals, de Rubens, on est en présence de ce qui s'appelle en musique une belle voix. La nature a donné, mais ses dons ne signifient devant l'art que par leur adhésion à l'éternelle beauté. Au point de vue moral quel monstre dangereux serait l'esprit laïque et né-

gateur apportant l'analogue de l'onction à la propagande athéiste. Tels, cependant, sont les exécutants d'art sans pensée et sans reflet de la divinité. Inutile de se figurer avec mauvaise foi notre enseignement restreint à la mysticité proprement dite : le paganisme est susceptible d'un sens divin, et même *l'Embarquement pour Cythère* de Watteau ne disconvient pas à la beauté. Que celui, impuissant à réaliser le Beau, aboutisse au joli, — ce sera encore une victoire, ce sera encore une vertu dans le sens latin de force, car peu d'êtres perçoivent le Beau, en ses formes suprêmes ; beaucoup le recevront sous des couleurs diluées, amoindries, mais suffisantes à cette action sociale qui associa jadis à l'homme des Dieux l'homme des Arts, et qui les réunira si les Œlohim bénissent l'Ordre laïque de la Rose ✠ Croix.

XIII

LE TERNODÉNAIRE

Avant de se consacrer à l'Art, on devrait s'interroger et ne pas décider tout de suite, car le seul fait de choisir le destin d'artiste change la vie; et qu'on parvienne au talent ou seulement au ruban rouge les conditions d'existence deviennent spéciales. Celui qui n'a pas de talent et celui qui n'a pas de succès sont malheureux également; mais, malgré l'habit vert, les commandes et les décorations étrangères, le sans talent, le Roybet par exemple, souffre profondément.

En outre, et ici les spirituels Français dont j'écris la langue s'esclafferont à loisir, il y a un terrible compte à rendre, outre monde, pour tous ceux qui osèrent toucher à l'arc Ithacien : ils périront sous la flèche des Causes Secondes, en vertu de ce principe : la témérité s'appelle

un droit ou un crime. Sophocle magistralement symbolisa cet arcane redoutable; mais nul n'entend plus la voix traditionnelle des vieux mythes et, comme les goujats sont sur le trône, les téméraires sans droits, ces criminels consomment toutes les usurpations.

Lois sans justice, gouvernement sans autorité, mœurs sans noblesse, littérature sans idée, et peintres sans dessin se complètent et se nécessitent entre eux.

Vaines les lamentations, inutiles les anathèmes! Quelle alchimie sur de pareils éléments produira une parcelle d'or ? l'individualisme.

Ce que j'ai dit ailleurs, à l'Ariste, s'applique spécieusement à l'artiste condamné désormais à un rôle de burgrave. La magie pratique consiste à tirer le plus lumineux parti de soi, des autres et des circonstances : et telles les mystérieuses lois de ce monde qu'une compensation surgit toujours parallèle à un désastre même. Une époque sans théorie, sans école, laisse à l'esthète un développement tout à fait libre. Puvis, Burne Jones, Watts, Gustave Moreau, Rops ne se ressemblent qu'en un point, leur indifférence des idées qui font leur gloire et leur conduite envers la Rose ✠ Croix, tandis que, aux belles époques, vous ne trouveriez pas,

malgré la force des personnalités, des maîtres si différents entre eux.

La décadence permet à l'artiste d'être lui *ipsissimus;* elle lui permet aussi de s'abstraire, c'est-à-dire de concevoir en dehors des conditions de milieu.

Le métaphysicien a charge d'esprits et d'âmes, l'artiste créateur peut ne songer qu'à lui-même; et il ne s'en fait pas faute. Son égoïsme apparaît légitime, il a droit aux égards qu'on ne refuse pas à une femme enceinte ; mais faut-il qu'il ne geste pas un monstre !

Cette entière indépendance de l'artiste que sanctionne l'opinion a produit plus d'horreurs que la niaiserie des Champs-Élysées et la vulgarité du Champ-de-Mars ; elle a produit ce bouge à tableau : l'exposition des indépendants. Là, on expose littéralement ce qu'on veut, et cela ressemble à une exposition clinique plutôt qu'à une exhibition des Beaux-Arts. Libre envers l'époque, l'artiste se trouve d'autant plus obligé envers la tradition.

Au reste, je cherche quelle œuvre violatrice des règles a triomphé par le pouvoir du temps, et je ne la découvre pas. Delacroix, Wagner sont des classiques, tandis que Monet, par exemple, retombera au néant, après que les

boursicotiers auront fini de soutenir sa mémoire pour placer le stock similaire des sous-Monet.

Ce même public, ces mêmes amateurs qui encouragent aux audaces n'estiment que l'observation au moins apparente des règles, et le vieux Charles Blanc parle, dans ses salons, de l'impeccable Bouguereau, *sensa errore*, comme André del Sarté. Jamais l'individu vraiment doué ne fut dans de meilleures conditions pour se ressaisir sur l'emprise ambiante qu'en cet affreux millésime, du moment qu'il adhère à un parti-pris d'élévation et de noblesse.

Il est plus aisé de valoir dans une période déchéante que de se détacher en vigueur sur un ensemble lumineux : je m'étonne donc que l'homme des Beaux-Arts ne saisisse pas plus habilement l'occasion offerte de s'élever sur la ruine latine.

Nous sommes à un confluent d'idées, de formes, de sentiments ; le courant charrie les éléments les plus divers ; et les habiles, si, vraiment, ils étaient tels, prendraient la voie du style, la seule qui, dans les fins de civilisation, puisse s'approprier, sans se corrompre, les parties encore saines et flottantes sur les premières eaux de l'intumescence qui approche.

XIV

LE QUARTODÉNAIRE

✠ Le dilettante, outre qu'il est médiocre, puisque son âme sans chaleur ne s'enflamme jamais, incarne la sénilité d'un temps; c'est l'égoïsme dans un domaine où rien n'existe que les Moi colossaux du passé; c'est la fourmi, le ciron, disant : « Moi aussi, je suis un microcosme; » c'est le bourgeois transporté dans la sphère de l'idéal et savourant les chefs-d'œuvre avec gourmandise, au lieu de les contempler comme on prie; le dilettante, c'est Prudhomme et Bonhommet passés par *la Revue des Deux Mondes;* le vieil utilitaire qui trouve que les petites femmes des tableaux dérangent moins la digestion que les petites femmes vivantes; c'est le calme malfaiteur qui achète les premiers crépons, collectionne les affiches et commandite le tachisme et le pointillisme; le dilettante

c'est le bourgeois devenu épateur, le malin rentier qui, prenant sa revanche sur les charges de Daumier, avec peu de louis, se paye les dernières consciences et ruine, par sa protection intentionnelle, l'art véritable.

En face de ce sinistre termite, une espèce, artiste complémentaire, se développe : le dilettante pratiquant, auquel rien d'insane ne reste étranger, qui copie les crépons, les affiches, enfin expose le mauvais papier peint ou le bas-relief océanien.

Les Carraches, ces génies à côté des gens du présent, ces ennuis à côté des autres Italiens, étaient éclectiques. Sur les murs de leur atelier, il y avait une célèbre formule rassemblant en une litanie de qualité les grands mérites, et la formule disait à peu près ceci :

« Il faut au véritable artiste la force de Michel-Ange, la perfection de Raphaël, la grâce du Corrège, le mouvement du Tintoret, le dessin d'André del Sarté. »

Cela était touchant, bien intentionné et naïf ; ces qualités émanaient de l'âme de ces génies, et seul le procédé s'apprend.

On peut dire : « Enlevez les clairs sur clairs comme Corrège ; bleutez les fonds derrière une figure unique et sans action comme la Joconde ;

et, quand la tête et le geste suffisent à l'expression et même la constituent seule, noyez le torse d'ombre, comme dans le Précurseur. On peut attribuer la forme de la flamme agitée aux figures décoratives, et dire que les coudes et les genoux doivent être écrasés un peu, pour l'élégance. On apprend une technie ; on ne décalque pas une âme sur son âme.

Toutefois, l'artiste doit se forcer à sentir canoniquement, c'est-à-dire à penser beau et à œuvrer idéal, et dans les conditions mêmes où les génies pensèrent et œuvrèrent.

Le plus répété des thèmes, *la Madone* permet d'exprimer des sentiments vivants et vrais. Les Italiens primitifs l'ont faite grave et comme écrasée du mystère qui l'a honorée ; les autres la virent sereine, avec des traits d'immobile joie. Un contemporain peut hardiment faire passer devant les yeux de Marie le Calvaire et réaliser ainsi un effroi indicible, mais la Vierge restera belle. Le point d'art d'une expression est celui où elle n'enlaidit pas la forme.

Est-ce que tout le monde n'a pas vu flotter dans l'œil des femmes des effets transposables aux yeux de Madeleine.

Avec l'œil des mères et le visage des religieuses on fait une madone ; avec les expres-

sions lasses des mondaines on fait une repentie. Avec les vieux prêtres on fait de nobles saints. Ai-je dit, en cette accumulation de détails, que, la jeunesse étant une condition de la Beauté et le patriciat une condition de la figure, il n'y a que deux cas où l'on puisse reproduire la vieillesse et la basse humanité : quand l'une exprime la fin d'une vie mystique, quand l'autre accomplit un acte de piété.

C'est la divine faculté de la religion d'embellir tout ce qu'elle englobe ; ou, mieux, c'est la religiosité qui apparaît comme l'état d'âme le plus noble où l'homme se puisse trouver : mieux vaut manant à genoux que noble arrogant à cheval.

La filiation du présent aux traditions s'opère sur le plan des pérennités de l'âme humaine ; à travers les formes modifiées, les sentiments constitutifs de l'être se retrouvent semblables en puissance, différentiés seulement d'expression.

Les mêmes désirs, les mêmes noblesses, les mêmes fièvres qui agitèrent l'âme de la Renaissance se disputent encore l'âme actuelle ; l'artiste doit voir avec l'œil de l'esprit, comme dit Hamlet, et transporter dans le noble cette réalité de l'âme qui est la matière seconde de toute œuvre.

XV

LE QUINTODÉNAIRE

Les rapports de l'idée morale et de l'idée esthétique en perpétuel conflit ne furent jamais réglés. Deux fanatismes opposés l'un à l'autre s'augmentent chacun, au lieu de se résoudre en vérité unificatrice. Mysticité et perversité se regardent inséparables autant qu'opposées, comme Modestie et Vanité de Léonard.

Il faudrait trouver une œuvre typique de perversité pour résoudre le problème. Il y a des Rops qui sont des crimes, surtout parce qu'ils blasphèment atrocement; il y a des lascivités dans le xviii° siècle, mais je cherche l'œuvre perverse et je ne la trouve pas.

Si on déclare pervers le sourire de la Joconde, la perversité serait alors seulement la complexité ou encore l'hésitation expressive. Étymologiquement la perversité consiste à détourner une chose de sa Norme, à rebrousser le sens harmonique. Or ceci ne s'applique pas au Précurseur. Si la perversité réside dans la forme

elle devient relative aux notions du spectateur. Ces incultivés considéreront l'Androgyne comme une déviation à la différentiation du sexe; ce qui équivaut à dire que l'unité est une déformation du binaire. En général, nos jugements sont faits de nos impulsions, et ceux qui voient Sodome à propos de cette suprême pureté, l'Androgyne, sont simplement des gens à sodomie latente. Car il faudrait accuser tous les maîtres les plus grands, et leur biographie étant connue ne nous permet pas de donner créance à de telles calomnies.

Le Phèdre et *le Banquet* de Platon révèlent, sans doute, l'abominable erreur des Ioniens. Mais le Christianisme a sanctifié l'Androgyne en faisant l'Ange; et l'Ange, c'est le dogme plastique. Ainsi des formes réelles et harmoniques ne sauraient être perverses; l'expression pourrait recéler des éléments blâmables; comment incriminer un caractère aussi impressif que celui d'un sourire ou d'un regard? Là encore tout dépend de celui qui regarde. *Omnia munda mundis; omnia immunda immundis.* Jacopo da Todi comme sainte Thérèse ont accumulé les expressions passionnelles pour rendre leur amour de Dieu. L'audace des mystiques dépasse celle des poètes; et l'on s'étonne que

l'artiste, qui ne peut s'exprimer que par les formes et les couleurs, ne rencontre pas des effets de concupiscence chaque fois qu'il réalise de la beauté. Il est fatal et légitime que notre désir s'éveille aux belles formes : il est nécessaire qu'il se subordonne aux beaux sentiments : il est mieux encore qu'il subisse le charme suprême des belles idées. Mais, esthétiquement, pour manifester une idée, il faut la sentimentaliser par l'expression ; et la beauté des idées mystiques s'exprime par la beauté des formes. Ici, ce sont les yeux regardeurs qui sont coupables, ou plutôt cette infériorité où nous sommes de ne pouvoir rien sentir que sur trois portées simultanées dont une seule est pure.

Toutefois, pour descendre à l'acception courante du mot, la perversité consisterait à s'adresser à l'instinctivité, à émouvoir animalement ; mais, en ce sens, le tableau patriotique est une opération semblable au tableau lascif ; tous les deux visent la partie brutale du public.

La morale de l'artiste s'appelle le style ; et, s'il ne met en son œuvre rien qui ne disconvienne à un vitrail ou à une fresque, qu'il soit en paix! Les seuls juges sont les anges et ce sont eux qui se chargent du péché d'androgynisme qui est la façon plastique de les prier.

XVI

LE SEXTODÉNAIRE

L'art chez les anciens se greffe sur les institutions politiques et fait corps avec elles. La grande peinture fut publique, monumentale et exclusivement décorative. Les Grecs étaient trop excellents sculpteurs pour n'être pas parfaits dessinateurs; leur trait vaut le nôtre; une visite au musée *degli Study* le montre. Ils ont traité la figure humaine, sous sa forme, non individuelle, mais typique. Hercule n'est pas un individu, c'est un être abstrait qui réunit les traits généraux de la force.

Ce qu'on pourrait appeler le grand art des Anciens est perdu pour nous et les restitutions archéologiques ne nous montrent que des chefs-d'œuvre déclarés tels par la plume des rhéteurs et qu'on ne peut juger sur les éloges pompeux que les poètes en ont fait. Ce qui nous est resté,

c'est l'art domestique. Herculanum et Pompéi sont là qui nous donnent sinon le plus haut point de perfection, du moins des copies des œuvres célèbres et l'expression du goût général. Toutefois, c'est la plume même de l'antiquité qui nous dira sa conception du beau.

Le concept grec est parallèle à la nature, comme sa ligne monumentale parallèle à la terre. Dans un pays où l'harmonie était la religion d'État, l'art ne pouvait être qu'unitaire, et l'artiste ne devait avoir pour but que produire l'impression de sérénité. Parcourez l'Anthologie et vous verrez que ce qu'on loue le plus, c'est *l'illusion*, ce que nous appelons le *rendu*, ce qu'on a nommé l'imitation de la nature. Pline, dans ses phrases un peu indécises, et Cicéron, dans ses *Verrines*, ne sont élogieux que pour l'excellence de l'exécution qui leur paraît supérieure à l'invention. Lorsque Quintilien parle des peintres comparés aux orateurs, c'est dans le même sens.

Dans le dialogue rapporté par Xénophon, Socrate demande à Parrhasius de faire du visage le miroir de l'âme. Aristote trouve que l'expression morale manque à Zeuxis. Mais Socrate et Aristote sont des esprits supérieurs de beaucoup à leurs contemporains et dont les idées dépas-

saient leur siècle. L'artiste grec, ayant à exprimer un sentiment violent, élude. C'est à Munich, devant les marbres d'Égine, que l'on comprend la méthode grecque dans la représentation des passions. Toutes les têtes sont calmes de lignes, tandis que le mouvement du corps donne ce qu'on appelle l'expression d'ensemble. Et cela n'est pas vrai seulement de l'art primitif : la *Niobé*, par exemple, est pathétique par sa pose, mais décollez la tête et vous n'y verrez certes pas le désespoir d'une mère.

Ce n'est qu'à Rome que l'on verra un *Laocoon* se contracter, se crisper et hurler dans les affres de la douleur. Ce spectacle eût été insupportable pour des Grecs.

Mais, à côté de l'art sacerdotal, la sculpture : la bêtise humaine agissait sur la peinture qu'achetaient les particuliers.

Le grand ouvrage de M. Helbig sur la peinture campanienne démontre l'admiration des Anciens pour le trompe-l'œil, et M. Desgoffe leur eût semblé un maître incomparable. Ce que Philostrate décrit avec le plus de plaisir et de soin, c'est l'incarnat d'une pomme, le caillé du fromage, la goutte de rosée perlant sur un fruit, une araignée d'une minutieuse exécution ; et, lorsqu'il s'extasie devant Persée et Andromède

contemplant dans l'eau la tête de Méduse, qu'ils ne sauraient regarder en face sans danger, c'est bien moins l'ingéniosité de la composition qu'il admire que le reflet habilement produit. Les *bodegones*, ou tableaux de salle à manger, remplissent plusieurs salles au Musée de Naples, et nul doute que, aux yeux des Latins, La Berge, Huysum, Weenix n'eussent paru être de grands artistes.

Quant aux œuvres véritables elles nous ont été racontées par les sophistes, et nous ne pouvons rien en inférer, légitimement. D'après le témoignage de Pline, une œuvre d'art pouvait être inférieure à la description qu'elle avait inspirée. De là, une émulation qui pousse le rhéteur à mettre dans le tableau tout ce qu'il a dans la tête, indépendamment de ce que le peintre a déjà réalisé. « Tout ce que peuvent les peintres, le discours le peut, dit Hermogène, et non seulement *l'ecphrasis* sert d'ornement aux contes, comme dans les *amours d'Hysminé et d'Hysminas*; mais elle est un genre littéraire, un exercice qu'Hermogène distingue avec précision des autres. La subtilité que l'on n'a reprochée se trouve à chaque instant dans *l'ecphrasis*. La *Diane* de Chios paraissait triste à ceux qui entraient dans le Temple, gaie à ceux qui en sor-

taient. Une femme troyenne a un pied dépassant la base, c'est, dit Libanius, qu'une captive, une femme n'ayant plus de patrie, touche la terre de ses deux pieds ; et, enfin, Alexandre d'Aphrodisias donne pour raison de la nudité des dieux que c'est là le symbole de l'innocence. »

Montalembert prétend que, si dans la chaire du *Baptistère de Pise*, Nicolas Pisano a représenté le Christ les bras horizontalement étendus, c'est pour embrasser l'humanité tout entière dans la Rédemption ; et il ajoute : « Le critique est alors doublé d'un voyant qui cherche dans l'œuvre d'art le symbole de sa foi. » Cette épithète de *voyant*, la science positiviste la jette à tout écrivain catholique. J'ai entendu professer, à l'École des Chartres, que le symbolisme du moyen âge était une création des archéologues, et que les sculptures de nos cathédrales n'avaient aucun système suivi et constant. Grave erreur, et réfutation facile ! Les dix-huit cent quatorze statues de la cathédrale de Chartres ne sont que la reproduction figurée du *Speculum Universale* de Vincent, de Beauvais. La cathédrale de Laon le contient en abrégé ; celle de Reims montre le *miroir historique* développé extrêmement aux dépens du *miroir naturel* et surtout du *miroir doctrinal*. Il n'y a qu'à lire *l'Encyclopédie* du

précepteur de saint Louis pour se convaincre que, si nous cherchons dans la sculpture du moyen âge les symboles de notre foi, c'est qu'ils y sont et que nous ne sommes point des *voyants*, mais simplement des *clairvoyants*.

Il y a donc eu à toute époque un art sacerdotal et un art commercial.

L'ambition de la Rose ✠ Croix serait d'établir cette différentiation devant l'esprit public, afin que ne fussent plus mêlés comme aux murs d'un salon les hiératiques et les emporocratiques. Le Roybet est un industriel, et Gustave Moreau un artiste, et tout rapprochement impossible entre *les Raisins de Zeuxis* et *les Noces Aldobrandines*; entre les pastiches de l'Espagnolet du nommé Ribot et la sirène de Burne Jones. Séparer l'ivraie du pur froment, afin que nul n'ignore qui sont les prêtres et qui sont les marchands du temple : voilà le vœu.

Donc, que l'artiste se juge lui-même : est-il prêtre? qu'il nous montre ses Dieux. Est-il industriel? qu'il cesse de voler un prestige sacré et qu'il continue à tenir les articles portraits, paysage, patrie et autres numéros du magasin des Beaux-Arts.

XVII

LE SEPTODÉNAIRE

Les Sermonnaires de tout temps fulminèrent avec aisance sur la vaine gloire : ils eussent mieux fait de nier la gloire dans la vanité et de montrer qu'elle doit être l'anticipation du salut.

Cherchez ce que sont devenus les Armand Sylvestre *du dessin :* ils dorment dans le fond des boutiques, pour l'œil du vieillard lubrique, et c'est tout.

La postérité fait justice des indignes, et ce qui fut composé pour flatter une passion basse a péri avec son occasion. La gloire ne nimbe d'un or indestructible que les purs génies, et il faudrait un mot pour désigner le genre de réputation de MM. Meissonnier, Scribe, Ohnet, Bouguereau : renommée, c'est beaucoup ; et notoriété, insuffisant ; réputation est bien grave ; engouement conviendrait à ce phénomène par lequel le public, séduit, met au pavois un homme sans valeur véritable.

Prétendre que le jugement des siècles soit équitable, ce serait oublier qu'il s'agit d'un jugement humain, et que la mémoire universelle retient peu de noms.

Combien sont-ils qui connaissent Melozzo da Forli, ce radieux génie, et Signorelli, ce Michel-Ange antérieur à l'autre presque d'un demi-siècle ? Qui se doute, parmi les barbouilleurs de la critique d'art d'un Bénozzo Gozzoli, ce prodigieux artiste ? En sont-ils moins grands, et la gloire consiste-t-elle à être connu de tous, ou adoré de quelques-uns ?

La pratique répond nettement qu'il n'y a aucun plaisir à être connu du nombre, et que seuls les pairs nous réconfortent en nous louant. Du reste, je me risque à rabaisser la notion de gloire en notion d'hygiène de la production.

La gloire nécessaire est cette approbation qui confirme un créateur dans sa voie ; et en cela l'ordre de la Rose ✠ Croix correspond à une nécessité biologique de l'artiste. Il a besoin, comme la femme, d'un milieu fomentateur où, compris et aimé, il trouve l'appui mental d'une communion. Un ami vaut mieux que cent articles, et dix amis que dix mille articles, et j'entends, ici, amis de l'œuvre plus que de l'homme, car il faut les séparer ici, malgré l'avis

wagnérien. L'œuvre d'art à peu près toujours dépasse celui qui la produit, au lieu que les lettres n'expriment jamais complètement l'écrivain, à cause de la surabondance d'idées conscientes qu'il leur faut, tandis que l'homme du dessin œuvre en un demi-somnambulisme.

Veux-t-on savoir la plus solide base d'une éternelle renommée ? qu'on recherche ce qui survit aux races et aux cités : leur religion ; et, dans la religion, cette partie semblable en tout temps, en tout lieu, l'ésotérisme, patrimoine commun, diversifié par les symboles, mais permanent à travers la variabilité des formes.

La gloire consentie du petit nombre est sûre, et vraiment les génies ont étonné tout le monde ; mais, parce que ce sont des génies, ils n'ont pu être compris de beaucoup.

La difficulté se voit à la spécification de cette élite : on ne saurait la composer de professionnels, ni de littérateurs, ni de philosophes et ceux qui prétendent à l'esthétique sont bien divers et divergents d'opinion.

« Le beau est ce qui plaît à la vertu éclairée, » a dit quelqu'un, définition superficielle et qui ne guide pas.

Plus sûres que les avis des vivants, les œuvres des grands morts sont là pour avertir de

ce qui rapproche ou détourne une œuvre de sa perfection. Les chefs-d'œuvre sont les pierres de touche où l'artiste éprouvera par comparaison la valeur de ce qu'il produit; et qu'il soit persuadé que continuer la version de beauté d'un maître, c'est conquérir aussi quelque chose de son immortalité. La gloire obtenue par une chevalerie d'idéal, la gloire où l'on parvient dans l'armure complète de son idée, la gloire méritée par des prouesses, des faits d'œuvre aux tournois du réel, est une chose auguste et d'un salutaire exemple. Mais celui, courtisan de son époque, complaisant de son mauvais goût, valet de ses manies, qui conquiert de honteuses palmes au prix du sacrilège et de la profanation, celui-là sera balayé par les réactions du goût avec la clique des Dalou, des Meissonnier, des Roybet, des Jean Béraud.

Il faut choisir entre son temps et le temps, entre son siècle et les siècles, entre sa patrie et l'univers, entre maintenant et toujours, et, comme je pressais tout à l'heure l'artiste de se décider et franchement de s'avouer, ou aspirant à la prêtrise ou emporocratique; je le presse d'opter entre l'immédialité du succès et la glorieuse survie, entre l'Institut et le vrai laurier.

XVIII

L'OCTODÉNAIRE

Baudelaire, en son volume *l'Art romantique*, exprimait le désir d'une sorte de musée secret, non pas aussi assommant que celui de Naples, mais réunissant les œuvres expressives de la passion.

Est-ce par une idéalité inconsciente que l'artiste d'aucun temps n'a rendu l'amour, ou bien est-ce impuissance à saisir la forme d'un phénomène aussi vif?

Je ne connais dans tout l'art italien qu'une peinture passionnelle: du Giorgion; on la voyait, il y a huit ans, à une exposition rétrospective au profit des Alsaciens-Lorrains dans la salle des États.

En ce temps, j'avais l'honneur de promener J. B. d'Aurevilly à travers l'Art contemporain, et je me souviens de son impression extraordinaire devant ce tableau qui appartient à un particulier.

Un homme mûr, mais encore très vivant, à la

tête fière, est assis sur un débris ancien ; d'un mouvement possessif il pose le bras sur l'épaule d'une jeune femme, tandis que, debout, un personnage au costume de pèlerin lui présente une sorte de bulle. On croirait à une sommation de Rome obligeant un podestat à chasser sa concubine. Quoi qu'il en soit de la date et du fait historique, la signification dramatique est admirable. Le geste de l'homme sur le retour, protestant de sa jeunesse et de sa volonté d'aimer, enthousiasmait le Connétable, qui déjà luttait contre la vieillesse et la terrassait, dès que son regard trouvait de beaux yeux, une belle chair où appuyer son désir.

Le baiser, cette caresse intense et cependant plastique, attend encore sa forme chef-d'œuvrale. Souvent, l'artiste songe à donner du désir et s'adresse au concupiscible. Jamais, malgré quelques Corrège, quelques Jules Romain, quelques Tassaert, quelques Rops, il ne s'attaque à la représentation franchement passionnelle ; et, cependant, quel thème plus appuyé sur la réalité, quel phénomène plus fréquent, quelle constatation plus commode que l'amour sexuel ? Peut-être ici une volonté d'au-delà s'oppose-t-elle à l'intrusion d'un élément inférieur dans le domaine des représentations idéales,

comme on le sent au cours de l'ascèse magique qui, malgré les bévues et les efforts vulgarisateurs, résiste et garde ses secrets. Cependant l'élément concupiscentiel apparaît visiblement inférieur à l'élément passionnel. Pourquoi alors ne pas tenter la transcription plastique et picturale des embrassements nobles ? Il ne faut jamais soulever une énigme sans la résoudre, car on ne sait pas ce que le moindre élément interrogatif engendre de désordres dans certains esprits. Ici, forcé de me citer moi-même, je proposerai cette simple considération que l'amour est un succédané de l'art, l'écho de la poésie dans l'âme humaine et ce que l'être général peut matérialiser de rêve. La nature a donné l'instinct et le spasme, l'alchimie de l'Art en a fait la passion et la volupté, qui sont deux arts, deux sublimations du Nahash originel. Ce serait donc parce que l'amour représente le cynétisme esthétique, c'est-à-dire l'effort substantiel d'unification momentanée et qu'il y aurait double emploi avec la musique.

Car, si la musique est la volupté esthétique, l'amour pourrait bien être une musique substantielle, et, dès lors, seraient ruinés les vieux mensonges au nom desquels tant d'existences furent gâchées.

La connexité de la musique et de l'amour résulte, d'abord, de la singulière identité entre le processus nerveux de la femme et les formules de l'harmonie ; ensuite, on n'observe pas dans la musique la même lacune d'expression passionnelle que j'ai relevée pour les arts du dessin. On chercherait vainement un groupe dans l'art entier qui illustrât virtuellement le second acte de Tristan et Yseult, le réveil de Brunenhild, l'hymne à Vénus de Tannhaüser. J'insiste sur ce terrain non foulé de l'expression passionnelle par le dessin ; mais j'y insiste avec les mêmes obligations de beauté, de noblesse, de style, que je réclame de la peinture mythique. Ce qui, comme sujet, se concrétise en beauté dans un art, doit pouvoir se transposer dans tous les autres ; par conséquent, j'invite l'artiste inquiet de suivre des voies trop tracées où les chefs-d'œuvre précédents écrasent, je l'invite à faire passer dans les yeux de ses figures ce qui se trouve dans Chopin, dans Schumann, dans les derniers quatuors.

Le thème qui devrait séduire entre tous, c'est la tête d'expression et, depuis le cahier de M. Lebrun, peintre du Roi, nul n'a traduit que des états d'âme d'un individualisme insuffisant.

XIX

LE NOVODÉNAIRE

En toutes matières, l'enseignement détermine puissamment l'avenir de l'élève, et les fautes d'une génération incombent toujours à ses éducateurs.

Parmi les chaires de pestilence que renferme Paris, n'envisageons pour un moment que les cours de l'École des Beaux-Arts et, sans citer les inepties qu'on y professe, arrivons au point décisif de l'entraînement : aux concours. Quelle folie spéciale dicte les sujets et les emprunte à des domaines incompréhensibles sans une haute culture. Demander à un jeune homme, qui ignore la mythique, de dessiner un Orphée, un Prométhée, ou bien d'illustrer un verset, incompréhensible souvent, de la Bible, serait probant au point de vue intellectuel et archéologique à la fois, mais ne signifie rien par rapport aux Arts du dessin.

Au contraire, si je dis à un élève : exprimez, par une ou plusieurs figures, la joie, la terreur,

la piété, la supplication, le courage, je le force à montrer le dedans de lui-même et à donner sa mesure.

En art, il faut commencer par les sentiments précis, schématiques, pour aboutir plus tard aux formules complexes, ambiguës; de même qu'il faut composer, en commençant, d'une façon linéaire et n'arriver que tard à l'emploi du clair-obscur.

Ce qui devrait être la règle des concours deviendra le salut de plusieurs, empêchés de produire dans le sens harmonique ou subtil. — Cette expression des états typiques de l'âme, obtenue en formule drapée ou nue, apparaît le terrain le plus sûr où l'artiste puisse marcher, pourvu qu'il se souvienne, surtout en statuaire, que le mouvement sentimentalisé doit signifier d'une façon périphérique. En outre, le mouvement de la figure principale détermine déjà, dans une large mesure, celui des figures corollaires; de même, au point de vue de la couleur, tous les tons d'un tableau doivent être la dégradation complémentaire de la figure principale : telle la semblable orchestration de l'ordonnance des masses et des teintes. On le voit, la plus extrême logique s'applique à cette matière du goût, qui, à en croire les imbéciles, serait

réfractaire à toute dogmatisation. Du reste, l'artiste, afin de n'être pas le passif écho d'une voix même autorisée n'a qu'à vérifier, d'après les œuvres canoniques de son art, ce que valent ces préceptes.

Je veux être profitable et me soucie assez peu d'étonner : une des conséquences de la vérité d'une doctrine, c'est l'engrenage fatal, l'annellement obligatoire, entre les points à démontrer qui forcent à des répétitions trop fréquentes.

Considérant, selon cette méthode expérimentale, formule rationnelle du moment, les chefs-d'œuvre comme des phénomènes, comme des expériences, je leur applique le déterminisme qui résulte pour tout esprit sensé de leur étude.

Il est certain qu'à exécution même inégale le thème religieux élève le pinceau et le ciseau qui l'abordent, que l'âme est plus difficile à fixer dans le marbre et à figer sur la toile que les formes extérieures, enfin que la beauté, qui commande au classement extérieur des êtres, doit commander à la figuration de la vie ; qu'il n'y a pas plus de raison à reproduire les mœurs d'un temps que les modes d'une saison, que plus l'artiste élague les éléments transitoires, plus il prolonge dans l'avenir l'intérêt et le rayonnement de son œuvre ; enfin, que la même hiérar-

chie des matières, qui met la théologie en tête de la culture intellectuelle, instaure aussi l'expression religieuse par-dessus toutes les autres, mais qu'on ne se trompe pas sur cette proclamation de l'excellence mystique. Une divinité sort des formes, et, si la beauté pouvait n'être que belle, elle serait encore l'absolu matériel ; si la beauté pouvait n'être que sentimentale, elle serait encore l'absolu du cœur ; mais elle est plus que cela, puisque sa destination lui attribue un rôle médian entre nos aspirations et la réalité.

Celui qui sera assez lucide pour se souvenir de cette formule : « la Beauté est la théologie de la substance », celui-là fera indubitablement une œuvre valable pour les siècles à venir, car les théologales vertus s'appliquent à tous les actes de l'homme, et quel acte égale l'œuvre ! Il faut donc croire au Verbe de cette Église des Génies qui promulgue ses Bulles perpétuelles aux Pinacothèques et aux Glyptothèques ; il faut espérer dans la promesse tacite qu'ils ont donnée à tous ceux qui les suivraient en leur effort de lumière ; il faut, enfin, aimer l'idéal, afin que le miracle du génie se produise par l'enthousiasme, comme les autres miracles se produisent par la prière.

XX

L'ŒUVRE DU PÈRE

On entend, en ésotérisme catholique, par œuvre des trois personnes, la succession substantielle, individuelle et abstraite, des manifestations d'une idée, selon l'économie de la création où Dieu le Père donna la Réalité; Dieu le Fils, la Charité; et Dieu le Saint-Esprit, l'Esprit ou Perfection.

On entend aussi sous cette dénomination les trois âges évolutifs de l'humanité.

Le réel aurait eu son apogée entre le déluge et la venue du Christ. L'animisme et l'individualisme chrétien seront couronnés par une perfection de l'entendement, effluve de l'Esprit-Saint, recteur à son tour d'une période et accomplissant les effets déjà produits. J'ouvre ici ces célestes perspectives pour que l'on sente que les choses ne peuvent pas rester ce qu'elles sont, et qu'un événement va se produire démen-

tant la prudence, stupéfiant les courtes habiletés et secouant le monde intellectuel d'une façon terrible. Voilà pourquoi, suivant la comparaison d'Eschyle, comme au soir, s'il y a de la houle et une menace de tempête, les nautes amarrent solidement leurs esquifs, pour les sauver de la double fureur des vents et des flots, l'esthète, l'initié doit rassembler ses notions, les appuyer, les affermir, afin de résister à la tourmente qui se forme, marche et va crouler.

Dure sera la besogne, ô latins, de civiliser vos vainqueurs. Ces Russes que vous avez abreuvés de plus de triomphe que n'en connurent les Césars; ces Russes qui vous ont sauvés de la guerre par la force des choses et la volonté de Léon XIII, vous gouverneront avant un demi-siècle.

Il y a trois peuples qui représentent encore la haute civilisation, la France, l'Allemagne et l'Angleterre; ajoutons l'Italie par respect de son immense passé et malgré son vide présent; et ils se divisent pour donner la prépondérance à cette Russie qui n'est encore que la Barbarie, mais qui peut revenir au giron catholique, et alors ce sera le glas des Latins; si le Tzar rend à Pierre la ridicule tiare qui jure avec ses épau-

lettes de militaire, la Providence le reconnaît, et il faudra subir le dur événement.

C'est pour cette fatalité que je prêche : pour que l'art soit sauvé de la grande intumescence des peuples.

Première condition de ce salut : il faut que les techniciens reconnaissent la règle esthétique ; il faut que les idéalistes soient d'infaillibles techniciens ; sinon, ils ne rempliront pas leur grande mission de Nouah et de sauveurs de la lumière. Tous ceux qui savent sculpter et peindre, s'ils se convertissaient à la Beauté, s'ils venaient à l'idéal, avec leur excellent procédé, quelle floraison magnifique précéderait la nuit de l'an deux mil.

Israël est sans force, et Juda sans vertu, et le nabi serait-il plus éloquent que tous ceux de la Judée ne réveilleraient pas ces chiens dormants d'Eschaya, ces tièdes et ces neutres de l'enfer du Dante qui cheminent leur vie et leur œuvre d'un pas de promenade.

Combien ont reçu le don du Père qui est la Réalité, sans en user dignement, êtres singuliers qui savent une langue, et ignorent ce qu'elle doit dire, arrangeurs de mots n'ayant pas d'idées, œils et mains sans pensée.

Comme un peu de cervelle s'unit rarement à

un peu de dessin, quel triste divorce entre la faculté de s'exprimer et la plénitude de parler.

Réconcilier l'idée et la forme, le sentiment et la technie, l'art et l'idéal : tel le devoir où quiconque a reçu d'En Haut l'amour de la beauté doit travailler de ses forces entières.

Trop longtemps a duré ce divorce scandaleux entre la pensée esthétique et son expression, entre le rêve et la réalisation, entre l'idéologie et la plastique.

Il faut que surgisse une cohorte de réconciliation, une phalange unificatrice de ces deux éléments stériles, séparés, et qui, unis, aboutiraient à la plus rayonnante lumière.

Le Père, auteur du réel, incarne l'autorité. Or l'autorité en matière esthétique appartient aux morts et à leurs œuvres ; elle ne se présente pas, impérieuse et vivante, sous la forme d'une individualité peut-être antipathique. L'autorité, c'est la voix de la tradition, l'expérience, l'acquêt inestimable de tout l'effort humain. Quel fou se priverait de cette lumière ou s'insurgerait contre ce salutaire rectorat.

L'orgueil ne persuade-t-il pas de suivre la voie de lumière, où le meilleur des races a marqué son effort, au lieu de se dater de son pauvre soi-même. Ah ! misère de l'Être qui n'est

que lui, qui se borne en sa piètre impression; l'homme est une lampe parfois précieuse et prismatique ; mais, si le divin ne l'éclaire, cette lampe, objet sans clarté et sans chaleur, ne mérite plus qu'on s'y arrête.

XXI

L'ŒUVRE DU FILS

Il y a dix-neuf siècles que la seconde personne de la Sainte Trinité, Dieu le Fils, est venu sur la terre.

A ce moment les Esséniens possédaient un corps de doctrine théologique supérieur au séminaire actuel de Rome.

La vérité abstraite n'agissant que sur l'exception, le monde pourrissait, malgré un groupe de penseurs aussi illuminés que ceux de la Révélation primitive.

Parmi eux, les uns reconnurent la nécessité d'évoluer sur le plan animique ; les autres, obéissant à l'infatuation cérébrale, se séparèrent de l'Église commençante.

Loin de moi la pensée d'instruire le procès d'Ammonius Saccas. Les Rose ✠ Croix sont des gnostiques, des gnostiques réconciliés.

Au lieu de bouder la Sainte Église ou, sacri-

lèges, de l'attaquer, nous la défendrons malgré elle.

La primitive Rome a refusé aux intellectuels leur stalle dans le chœur ; et les intellectuels n'ont pas su pardonner cette étroitesse excusable par son but : le salut du plus grand nombre.

L'hérésie n'est jamais qu'un orgueil humain se cachant sous les traits d'une idée. Or, la *Rose ✠ Croix du Temple et du Graal* ne sera jamais hérétique, parce qu'elle sait qu'il n'y a pas de raison contre la hiérarchie et que l'Abstrait papal vaut plus que toute énonciation.

Si donc l'Abstrait papal nous lançait une bulle, nous nous rétracterions, même ayant raison, car il y a des crimes de lumière, et il suffit qu'une vérité soit inopportune pour devenir erreur et que le Pape ait le droit de frapper la formule et sa manifestation.

Nous suppléerons à l'insuffisance du clergé, nous n'usurperons pas sur lui, à l'exemple de nos ancêtres les Templiers, qui avaient un chapelain et ne pouvaient recevoir aucune cléricature, ni charge ecclésiastique.

Ce qui a trompé les Esséniens et, plus tard, les gnostiques, ç'a été le spectacle du sacerdoce ancien où le commandement des esprits et celui des âmes, où la direction esthétique comme la

direction morale appartenaient aux mêmes hommes, aux Mages.

Aujourd'hui, le Mage va à la messe, tient pour un honneur de la servir et se confesse très humblement à un prêtre dont il ne supporterait pas la conversation deux minutes.

Ce déplorable divorce entre la pensée théocratique et l'action que Hugues des Païens voulut conjurer; cet autre divorce entre la perfection intellective où s'épuisa Rosencreuz, voilà la matière de notre effort.

Dans l'ordre politique nous sommes vaincus, dans l'ordre religieux nous sommes déshonorés par nos évêques ; nous n'avons ni une armée, ni même de dignes chefs.

Le *Gesta Dei per Francos* est fini : le cardinal Lavigerie a égorgé la dignité sacerdotale ; désormais, le fidèle peut arrêter le prêtre qui monte à l'autel par cette phrase : « Es-tu assermenté ? »

En outre, le clergé en allant sous les drapeaux est devenu impur; il a vendu l'homme de pensée au bras séculier. Il faut cependant que l'idéal soit manifesté encore une fois avant l'invasion slavo-mongole, il faut que la latinité finissante livre, à ceux qui doivent lui succéder, un livre, un temple, une épée. Il faut faire l'inventaire des trésors légués par le passé et des

conquêtes modernes ; il faut surtout réaliser dans un mode susceptible de civiliser les Barbares qui vont venir.

Or, l'Art seul peut agir sur le collectif animique, à défaut de mysticité : nous connaissons, tous, des croyants à Phidias, à Léonard, qui n'ont cure de la vérité catholique.

Insuffler dans l'art contemporain et, surtout, dans la culture esthétique l'essence théocratique : voilà notre voie nouvelle.

Ruiner la notion qui s'attache à la bonne exécution, éteindre le dilettantisme du procédé, subordonner *les arts à l'Art*, c'est-à-dire rentrer dans la tradition qui est de considérer l'idéal comme le but unique de l'effort architectonique ou pictural ou plastique.

Sur un plan plus haut que les débats collectifs, les Rose ✠ Croix sont les réactionnaires ou, mieux, les *Chouans*.

Comme ces sublimes Bretons, nous œuvrons chacun à notre guise, mais le Sacré-Cœur au cœur, mais le signe de la Croix en signe de ralliement.

Oui, soyons les Chouans, quoique notre culte de la beauté appartienne à l'essence solaire, honteux de nos prêtres, chassés de nos palais, à la fois vaincus et rebelles, évoquons cet oiseau

de Pallas Athéné qui figure la tradition et la vue dans les ténèbres.

Tout ce qui a du sang patricien dans les veines, tout ce qui n'est pas sans-culotte en art viendra à nous qui sommes des volontés de lumière agenouillées devant Dieu, arrogantes en face du siècle.

Notre fomentation d'idéalité ne saurait porter sur l'idéal catholique, exclusivement; nous sommes du sentiment de ce sublime archevêque qui a fait exécuter Parsifal le jour de Pâques; et nous n'hésiterions pas à préférer la *Passion* de Bach aux discours d'un Monsabré.

Heureux si nous pouvons former des artistes mystiques, nous exulterons même si nous produisons des lyriques, des légendaires, des rêveurs.

Pour nous, l'humanité commence au héros et à la princesse; je n'ai pas à dire que le héros n'est pas le Bonaparte, ni la princesse, M^me de Metternich.

Le héros est celui qui combat pour la justice, et non le bandit national; la princesse, la femme décorative de l'âme comme du corps, et non celle qui a l'âme fermée comme sa couronne.

La représentation de la contemporanéité, le

marin et le paysan, l'ouvrier et le bourgeois ne paraîtront jamais à nos expositions.

Quant à la nature morte et autres insanités, et les animaux domestiques, notre sentiment est unanime de les rejeter avec mépris.

Car, ne l'oublions pas, nous n'existons qu'en qualité de fanatiques : *en politique, la double croix ; en esthétique, la Rose ✠ Croix ;* les dilettanti n'ont pas à frayer avec nous ; nous sommes les Guises, mais ne luttons que pour la gloire de Dieu !

Ce qu'on nomme le réel, nous ne l'admettons que sous la forme de l'iconique ou du portrait, à condition que le personnage soit ou beau ou notable selon l'esthétique.

Il me reste à rappeler une loi occulte : quand se forme un collectif verbal, il engendre un abstrait, une entité spirituelle formée de toutes les adhésions ; c'est là, la théorie de l'infaillibilité du pape.

Ex cathedra, il est infaillible par l'entité ecclésiale qui s'élève jusqu'au souffle de l'Esprit-Saint.

Ainsi, dans la *Rose ✠ Croix du Temple,* mon autocratie ne doit s'entendre que des actes où je prononcerai en tant qu'interprète de notre collectif abstrait.

Mes imperfections d'artiste, mes errements de chrétien ne sauraient être imputés au Sar, pas plus que nous n'imputons au pape l'odieuse politique de Léon XIII.

Ce que je promets, c'est mon intelligence et mon sang pour raviver la rose sainte si elle pâlit.

Les cardinaux laïques ne s'assermentent pas. *Ad alta, ad posteriora;* soyons le Tout-Passé en face de Tout-Paris; soyons l'enthousiasme en face de la blague, soyons des praticiens en face de la canaille. Soyons nous-mêmes et que nos personnalités, réfractaires au milieu où elles se meuvent, triomphent du péché et du public.

Brisons l'opinion d'abord, en attendant le jour où nous briserons les lois égalitaires qui nous gênent.

Balzac, Wagner et Delacroix nous soient en aide, et que saint Jean obtienne de Dieu la bénédiction de cette nouvelle chevalerie : *Pour l'idéal !*

Ad rosam per crucem, ad crucem per rosam; in ea, in eis gemmatus resurgam.
Amen.

Non nobis, Domine, non nobis, sed nominis tui gloriæ solæ.

XXII

L'ŒUVRE DU SAINT-ESPRIT

Si l'art est le miroir du Divin au monde formel, il doit supporter les appellations divines : « *Ars est Caritas.* » L'art est un amour du parfait qui rend indulgent aux défauts d'autrui ; nul plus que l'artiste ne sait quelle distance incommensurable sépare la créature à son apogée, de l'ombre même lointaine de son Créateur ; nul, par conséquent, n'est plus averti des devoirs qui incombent à tout être de valeur et à la spéciale mission de l'homme de beauté. J'appelle ainsi celui dont la vocation implique une expansion prosélytiste.

L'humanité se divise en prêtres et fidèles : prêtre des expériences, prêtre des hypothèses, prêtre des idées, prêtre des formes, et chacun a ses ouailles, c'est-à-dire la série à laquelle il peut faire du bien et procurer de l'élévation d'âme.

La laideur étant désharmonie est souffrance. L'artiste a donc le rôle de thérapeute ; par ce qu'il réalise, il peut nous consoler de ce que nous sommes et opérer un rapprochement de l'invisible, en satisfaisant nos sens par des réalités d'art sertissant une irréalité de pensée.

Pourquoi n'a-t-on pas dévoilé à l'artiste avec les lois de son effort le rôle bienfaisant qu'il peut jouer, les miracles de bonification qu'il est susceptible d'opérer.

Le laïcisme a-t-il vu un danger dans la religion du beau ? a-t-il pressenti qu'il se créerait ainsi d'irréconciliables adversaires ? ou mieux, le courant général de l'erreur a-t-il seulement flué hors du lit de vérité.

Une tendance invincible mène les décadents à diminuer toute matière, à produire du détail et du secondaire par maladive horreur des grandes lois.

Mais l'orgueil, ce saint avertisseur, n'a donc rien dit aux artistes ! Ils ignoreront donc toujours leur dignité, leur puissance et leurs droits aussi sublimes que leur devoir !

Il y a eu, il y a, il y aura toujours dans l'humanité des êtres dont la fonction est, a été et sera de concevoir l'idéal, de réaliser et de contagionner saintement autour d'eux.

Pour éprouver cette vocation non pareille, va aux maîtres, va au chef-d'œuvre, va. Je suis un rabatteur de l'idéal ; la voix qui m'a parlé te parlera, qu'elle sorte d'une statue, d'un pilier, d'un tableau.

Quand tu auras entendu, ton esprit se fermera aux bruits de la terre et tu prononceras le vœu d'idéalité :

A TOUS CEUX DES BEAUX-ARTS

Dans[1] l'éther pur, où ne vibre aucune aile, — au-delà des neuf chœurs et du troisième ciel, — il est une splendeur si radieuse et si sublime que nul esprit ne la peut contempler.

Ce feu subtil, cette clarté divine sépare l'Absolu du créé.

D'innombrables rayons de ce foyer s'épandent et vont extasier l'âme des bienheureux, ou se prolongent vers la terre, illuminant d'Abstrait les génies créateurs.

Quand ces filles du Verbe, les Augustes Idées descendent des hauteurs pour s'incarner ici,

[1] Écrit après une représentation de *Lohengrin*.

alors un hosanna indicible s'élève, et le monde céleste entier est prosterné.

C'est l'idéal, soleil d'Éternité qui échauffe et féconde de joie et de beauté les saints et les artistes.

Celui qui a reçu le baiser de l'idée repousse la joie vaine des humains ; il est le fiancé de l'au-delà vermeil, il est le chevalier d'une pure pensée.

S'il fait servir sa magique puissance à satisfaire de personnels desseins, son front sitôt terni perdra la trace lumineuse du baiser séphirien. Mais si, pieux amant des belles Normes, il sacrifie sans cesse à l'oriflamme sa propre gloire et les joies actuelles que le siècle décerne au félon, alors de l'Idéal la force sans seconde le cuirasse et le heaume d'invincibilité ; il n'est plus un mortel, et les anges eux-mêmes l'assistent de leur bras.

De l'Idéal le merveilleux mystère fut révélé par Mon Seigneur Jésus, lorsqu'il nous enseigna le sacrifice volontaire, le don de soi pour le rachat de tous.

Artiste qui n'as pas appelé sur ton œuvre le rayon du divin, écoute : je révèle ici la récompense promise aux preux de l'Idéal. Sais-tu que l'art descend du ciel comme la vie nous coule

du soleil ? Qu'il n'est pas de chef-d'œuvre qui ne soit le reflet d'une idée éternelle ? Que ce qu'on nomme Abstrait, peintre ou poète, le sais-tu ? c'est un peu de Dieu même, dedans une œuvre.

Apprends que, si tu crées une forme parfaite, une âme viendra l'habiter, et quelle âme ! une parcelle de l'Archée.

N'as-tu pas vu briller au regard du saint Jean la subtilité même ? la Samothrace; ne t'a-t-elle pas parlé, la Niké surhumaine ?

Apprends encore ceci : au croulement du monde, Dieu sauvera l'âme des œuvres, comme l'âme des justes.

Le ciel aura son Louvre et le cœur des chefs-d'œuvre adorera pendant l'éternité son Créateur, artiste comme nous-mêmes. Dieu.

Ah ! tu n'auras jamais un autre devenir que celui de ton rêve, et d'autres compagnons dans le siècle infini que les fils de ton art.

Prends garde : nul repentir ne vaut contre la félonie ; si tu aimas le laid, tu n'as droit qu'à l'enfer. Il en est encore temps, préfère les suaves invites des anges conseilleurs : écoute-les chanter le rappel au divin, et sonner la trompette idéale :

« Rose d'Amour, encadrez de sourire la redoutable croix.

Croix du salut, purifiez de larmes la Rose trop terrestre.

Rose du corps, épanouis ta grâce sur le symbole du supplice accepté.

Croix du renoncement, sublimise la vie, apaise ses vertiges et consacre la Rose.

Emmêlez, symbole très parfait, la charité au beau, la pensée à la forme et que la Rose enguirlande la croix, et que la croix vive au cœur de la Rose. »

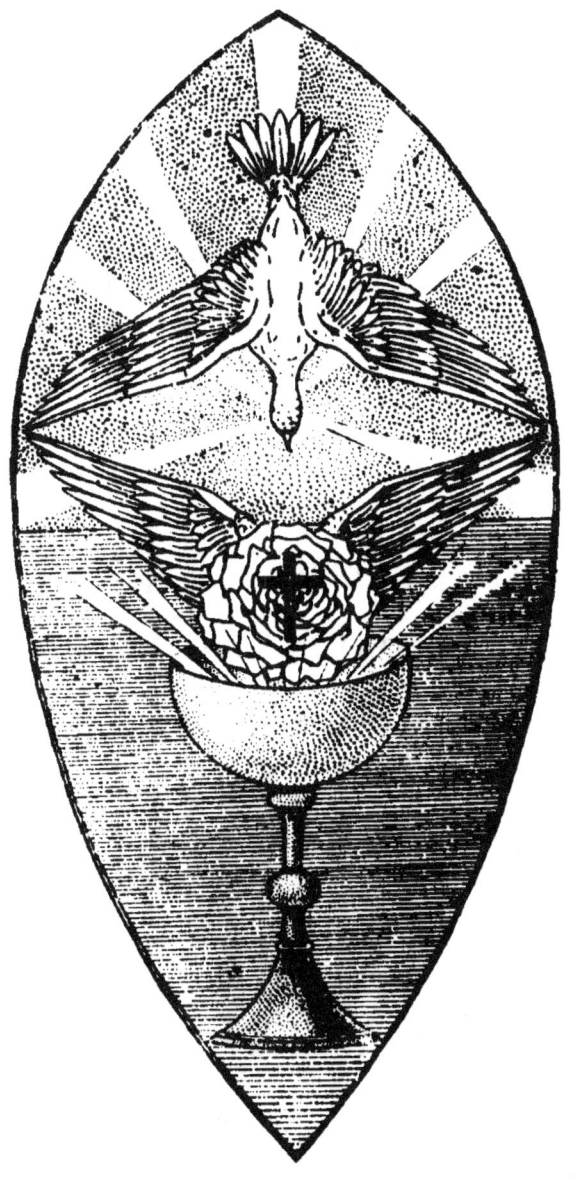

TABLE

Lettre de ÉMILE BURNOUF sur la restitution de la Prométhéide d'Eschyle, par le Sar Péladan v
DÉDICACE : au Comte Pierre de Puliga............ xi
EXHORTATION................................. 17
AD CRUCEM PER ROSAM 23
THÉORIE DE LA BEAUTÉ......................... 33

LIVRE I

LES SEPT ARTS RÉALISATEURS DE LA BEAUTÉ

LES ARTS DE LA PERSONNALITÉ................... 49
 I. — La Kaloprosopie 55
 II. — La Diction........................... 74
 III. — L'Élocution.......................... 82
DE L'ARISTIE................................. 93

LIVRE II

LES ARTS EXTRINSÈQUES

 Écriture des formes ou dessin 101
 I. — L'Architecture 105
 II. — La Sculpture 113
 1. De la composition 116
 2. La Rose ✠ Croix au Salon Carré... .. 139
 III. — Peinture............................ 143

CYNÉTIQUE DE LA BEAUTÉ

I. — La Musique.................................... 151
II. — La Volupté esthétique..................... 162

LIVRE III

LES XXII KALOPHANIES de la ROSE ✠ CROIX

I. — L'Unité.. 171
II. — Le Binaire................................... 175
III. — Le Ternaire................................. 180
IV. — Le Quaternaire............................. 185
V. — Le Quinaire................................. 190
VI. — Le Sénaire.................................. 195
VII. — Le Septénaire.............................. 199
VIII. — L'Octénaire................................ 204
IX. — Le Novénaire............................... 209
X. — Le Dénaire.................................. 213
XI. — L'Unodénaire............................... 217
XII. — Le Duodénaire............................. 221
XIII. — Le Ternodénaire.......................... 225
XIV. — Le Quartodénaire......................... 229
XV. — Le Quintodénaire......................... 233
XVI. — Le Sextodénaire.......................... 236
XVII. — Le Septodénaire......................... 242
XVIII. — L'Octodénaire........................... 246
XIX. — Le Novodénaire.......................... 250
XX. — L'Œuvre du Père.......................... 254
XXI. — L'Œuvre du Fils........................... 259
XXII. — L'Œuvre du Saint-Esprit 266

A TOUS CEUX DES BEAUX-ARTS.................... 268

LA DÉCADENCE LATINE

ÉTHOPÉE

SCHÉMA DE CONCORDANCE

PREMIER SEPTÉNAIRE

I. — **Le Vice suprême, 1884** : diathèse morale et mentale de la décadence latine : *Mérodack*, sommet de volonté consciente, type d'entité absolue ; *Alta*, prototype du moine en contact avec le monde ; *Courtenay*, homme-destin insuffisant, envoûté par le fait accompli social ; *L. d'Este*, l'extrême fierté, le grand style dans le mal ; *Coryse*, la vraie jeune fille ; *La Nine*, androgyne mauvais ou, mieux, gynandre ; *Dominicaux*, pervers conscients, caractère d'irrémédiabilité résultant d'une théorie esthétique spécieuse pour chaque vice, qui tue la notion et partant la conversion. Chaque roman a un Mérodack, c'est-à-dire un principe orphique abstrait en face d'une énigme idéale.

II. — **Curieuse, 1885** : phénoménisme clinique collectif parisien. Éthique : *Nébo*, volonté senti-

mentale systématique. Érotique : *Paule*, passionnée à prisme androgyne. La Grande Horreur, la Bête à deux dos, dans la *Gynandre* (IX), se métamorphosent en dépravations unisexuelles ; *Curieuse*, c'est le tous-les-jours et le tout-le-monde de l'instinct ; la *Gynandre*, le minuit goétique et l'exceptionnel.

III. — **L'initiation sentimentale, 1886** : les manifestations usuelles de l'amour imparfait, expressément par tableaux du non-amour, qui résulte de l'âme moderne générale, faute d'énormon sentimental chez l'individu.

IV. — **A cœur perdu, 1887** : réalisation lyrique du dualisme par l'amour ; réverbération de deux moi jusqu'à saturation éclatante en jalousie et rupture ; restauration de voluptés anciennes et perdues.

V. — **Instar, 1888** : la race et l'amour impuissants dans la vie moyenne. Massacre nécessaire de l'exception par le nombre, ligue antiamoureuse des femmes honnêtes transposant la pollution en portée de haine.

VI. — **La Victoire du mari, 1889** : la mort de la notion du devoir ; le droit de la femme. Antinomie croissante de l'œuvre et de l'amour ; corrélation de l'onde sonore et de l'onde érotique ; invasion des nerfs dans l'idéal.

VII. — **Cœur en peine, 1890** : départ d'un nouveau cycle ; *Tammuz* n'y est qu'une voix qui prélude aux incantations orphiques de *la Gynandre* ; *Bêlit*, passive, radiante, y perçoit sa vocation d'amante de charité qui s'épanouira dans la Vertu suprême. Elle y évoque une des grandes gynandres, *Rose de Faventine* (XI). — Roman à forme symphonique, préparant à des diathèses animiques invraisemblables, pour les superficiels lecteurs de M. de Voltaire.

SECOND SEPTÉNAIRE

VIII. — **L'Androgyne, 1891** : monographie de la Puberté, départ pour la lumière d'un œlobite ; *Samas*, épèlement de l'amour et de la volupté. Restitution d'impressions éphébiques grecques à travers la mysticité catholique. Clef de l'éducation et anathème sur l'Université de France. La quinzième année du héros moderne, c'est-à-dire du jeune homme sans destin que son idéal ; monographie de toute la féminité d'aspect et de nerfs compatible avec le positif mâle.

Stelle de *Sénanques*, étude de positivité féminine : puberté de *Gynandre* normale.

IX. — **La Gynandre, 1892** : phénoménisme individuel parisien. Éthique : *Tammuz*, protagoniste

ionien orphique, réformateur de l'amour; victoire sur le lunaire. Érotique : usurpation sentimentale de la femme. Grandes Gynandres : Rose de Faventine, Lilith de Vouivre, Luce de Goulaine, Aschera, Aschtoret, personnages réapparaissant de l'*initiation sentimentale*. L'habitarelle, la marquise de Nolay, Lavalduc y reviennent aussi. La Nine et partie des dominicaux. En ce livre se retrouve le grouillis de soixante personnages qui fait préférer le I de l'Éthopée aux suivants ; en ce livre aussi, toutes les déformations de l'attract nerveux, les antiphysismes et la psychopathie sexuelle, d'où il découlera que les auteurs récents ont tous touché à cette matière en malpropres et en niais.

X. — **Le Panthée, 1893** : l'impossibilité d'être pour l'amour parfait, sans la propicité de l'or. Amour parfait entre deux œlohites, égrènement des circonstances plus fortes que la beauté et le génie unis par le cœur. Démonstration que l'amour dans le mariage ne peut être tenté que par les riches ou les simples.

XI. — **Typhonia, 1893** : héros Sin et Nannah : Stérilisation de l'unité lyrique par le collectif provincial. Démonstration de la nécessité de la grande ville pour désorienter la férocité de la bourgeoisie française ; sermon du P. Alta sur le péché de haine ou péché provincial.

La province n'existe pas pour la civilisation : le vice lui-même ne la polit pas. Aucun génie ne résiste au face à face avec la province. Envoûtement par le collectif.

XII. — Le dernier Bourbon, 1894 : la race et l'honnêteté décadentes plus funestes que la vulgarité et le vice. Problème de la politique. La raison monarchique et la déraison dynastique, en ce cas Chambord. Personnages du *Vice suprême :* le prince de Courtenay, le prince Balthazar des Baux, Rudenty (Curieuse), Marestan, duc de Nimes, Marcoux. Peinture du dernier boulevard de légitimité, pendant l'exécution des décrets de l'infâme Ferry ; étude des progressions animiques collectives et de l'âme des foules. Horreur de la justice française, billevesées de la légalité. Démonstration que les catholiques français sont des lâches, et que l'histoire de ce pays est finie. Dans la chronologie de l'Éthopée, le XII est antérieur au *Vice suprême*. On y voit les débuts de Marcoux, l'élection de Courtenay.

XIII. — La Lamentation d'Ilou, 1894 : défaite des grandes volontés de lumière : Ilou, Mérodack, Alta, Nergal, Tammuz, Rabbi Sichem, du *Finis Latinorum* : Oratorio à plusieurs entendements. Jérémiades où Alta donne la preuve théologique ; Nergal, psychique ; Tammuz, érotique ; Sichem, comparée ; Mérodack, magique ; Ilou, extatique ; que la Latinité est finie.

XIV. — **La Vertu suprême, 1894** : le « quand même » des volontés de lumière, après l'évidence de l'irrémissible damnation du collectif.

Mérodack y réalise tout à fait la Rose ✠ Croix commencée au château de Vouivre (vii). Bélit tient le premier plan féminin avec la plupart des gynandres (ix) ; Tammuz, Alta, Sichem, Nébo, Paule Riazan, Samas y rayonnent. Les originaux du salut, excentriques de la vertu, poètes de bonté et artistes de lumière : *Aristie future !*

AMPHITHÉATRE DES SCIENCES MORTES

RESTITUTION DE LA MAGIE KALDÉENNE
ADAPTÉE A LA CONTEMPORAINETÉ, DOCTRINE DE L'ORDRE
DE LA ROSE ✠ CROIX DU TEMPLE ET DU GRAAL

ÉTHIQUE

Comment on devient Mage ? Méthode d'orgueil, entraînement dans les trois modes pour l'accomplissement de la personnalité : ascèse du génie et de la sagesse. In-8°, Chamuel (2ᵉ édit.).

ÉROTIQUE

Comment on devient Fée ? Méthode d'entraînement dans les deux modes pour l'accomplissement de la Béatrice et de l'Hypathia : ascèse de sexualité transcendante, restitution de l'initiation féminine perdue. In-8°, Chamuel, 1892 : 7 fr. 50.

ESTHÉTIQUE

Comment on devient Ariste ? Méthode de sensibilité et d'idéalisation, d'après les ascèses de l'initiation antique : entraînement pour le chef-d'œuvre et culture de la subtilité.

POLITIQUE

Le livre du sceptre (pour octobre 1894)

L'ŒUVRE PÉLADANE en 1894

AMPHITHEATRE DES SCIENCES MORTES

LE LIVRE DU SCEPTRE
POLITIQUE

LA DÉCADENCE LATINE
ÉTHOPÉE

LE DERNIER BOURBON
XII^e Roman

LE
THÉATRE DE WAGNER
LES XI OPÉRAS, SCÈNE PAR SCÈNE

Un volume in-18, *Chamuel*, Paris

LE SEPHER BERESCHIT
TRADUCTION ÉSOTÉRIQUE DES XI CHAPITRES

THÉATRE
ORPHÉE — SÉMIRAMIS
Tragédies

Pour Novembre

CATÉCHISME INTELLECTUEL DE LA ROSE✠CROIX

TOURS, IMPRIMERIE DESLIS FRÈRES

www.ingramcontent.com/pod-product-compliance
Lightning Source LLC
Chambersburg PA
CBHW071630220526
45469CB00002B/560